中國美術分類全集

中國美術分類全集

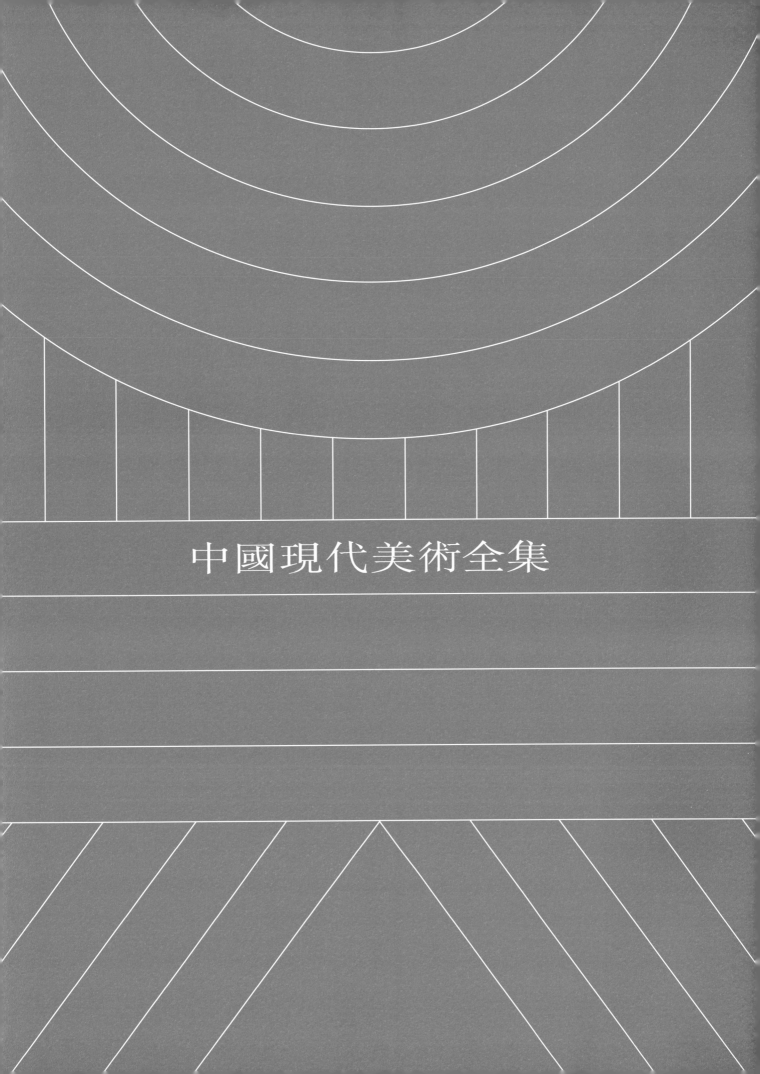
中國現代美術全集

中國美術分類全集

中國現代美術全集

建築藝術

3

中國現代美術全集編輯委員會

凡例

一 《中國現代美術全集》是《中國美術分類全集》的重要組成部分，亦是《中國美術全集》60卷古代部分的後續延伸，二者爲有機的組合體。

二 《中國現代美術全集》分繪畫、雕塑、工藝美術、建築藝術、書法篆刻等編，每編分若干卷。

三 本卷爲建築藝術編的第三卷科教文建築、醫療建築、體育建築。

四 本卷内容分三部分 (1) 論文 (2) 圖版 (3) 圖版說明。

中國現代美術全集編輯委員會

顧　　問	古　元　張　仃　關山月　王　琦　周幹峙
主　　任	劉玉山
副 主 任	王伯揚　陳宏仁　張文學　劉建平
委　　員	(按姓氏筆劃爲序)

王伯揚　朱乃正　朱秀坤　李路明　周韶華
吳　鵬　林瑛珊　陳宏仁　陳惠冠　奚天鷹
常沙娜　張文學　張炳德　程大利　楊力舟
靳尚誼　趙　敏　劉玉山　劉建平　錢紹武
鍾　涵

本卷主編：鄒德儂

總體設計：呂敬人

目錄

中國現代建築藝術概論・鄒德儂　　*1*

科教文建築綜述・劉鴻濱　　*25*

體育建築綜述・梅季魁　　*31*

圖版

科教文建築

西北民族學院藝術系教學樓　　*1*

1　西北民族學院藝術系教學樓外景　　*1*

2　西北民族學院藝術系教學樓彩畫　　*2*

集美學校　　*3*

3　集美學校外景　　*3*

4　集美學校外廊　　*4*

5　集美學校門廳　　*5*

6　集美學校磚工　　*6*

同濟大學文遠樓　　*7*

7　同濟大學文遠樓外景　　*7*

伊斯蘭教經學院　　*8*

8　伊斯蘭教經學院外景　　*8*

中國礦業學院主樓　　*9*

9　中國礦業學院主樓外景　　*9*

10　中國礦業學院報告廳　　*10*

北京第四中學　　*11*

11　北京第四中學外景　　*11*

湖南師範大學美術專業教學樓　　*12*

12　湖南師範大學美術專業教學樓外景　　*12*

13　湖南師範大學美術專業教學樓畫室　　*13*

	同濟大學建築與城市規劃學院教學辦公樓	*14*	28	天津大學建築系館內庭院	*28*

同濟大學建築與城市規劃學院教學辦公樓　*14*

14　同濟大學建築與城市規劃學院教學辦公樓主入口　*14*

15　同濟大學建築與城市規劃學院教學辦公樓門廳　*15*

廈門大學藝術教育學院　*16*

16　廈門大學藝術教育學院全景　*16*

17　廈門大學藝術教育學院入口　*17*

新疆伊斯蘭教經學院　*18*

18　新疆伊斯蘭教經學院外景　*18*

19　新疆伊斯蘭教經學院禮拜堂　*19*

20　新疆伊斯蘭教經學院禮拜堂天花圖案　*20*

山東財經學院　*21*

21　山東財經學院中心鳥瞰　*21*

22　山東財經學院教學建築羣　*22*

23　山東財經學院學生宿舍　*23*

中國化工進出口公司南戴河培訓中心　*24*

24　中國化工進出口公司南戴河培訓中心南側外景及庭院　*24*

25　中國化工進出口公司南戴河培訓中心北側外景　*25*

26　中國化工進出口公司南戴河培訓中心餐廳及多功能廳　*26*

天津大學建築系館　*27*

27　天津大學建築系館外景　*27*

28　天津大學建築系館內庭院　*28*

29　天津大學建築系館展廊　*29*

30　天津大學建築系館柱頭裝飾　*30*

上海交通大學逸夫樓　*31*

31　上海交通大學逸夫樓外景　*31*

北戴河中房集團培訓中心　*32*

32　中房集團培訓中心外景　*32*

33　中房集團培訓中心輔助建築的藝術處理　*33*

34　中房集團培訓中心大門細部　*34*

35　中房集團培訓中心室外樓梯細部　*35*

華東師大三附中　*36*

36　華東師大三附中外景　*36*

北京行政學院主樓　*37*

37　北京行政學院主樓外景　*37*

38　北京行政學院建築細部　*38*

北京經貿幹部子弟學校　*39*

39　北京經貿幹部子弟學校建築羣外景　*39*

40　北京經貿幹部子弟學校建築之間的借景　*40*

北京中華女子學院　*41*

41　北京中華女子學院外景　*41*

42　北京中華女子學院主樓入口　*42*

北京景山學校　*43*

43　北京景山學校外景　*43*

華南理工大學逸夫科學館　*44*

44	華南理工大學逸夫科學館外景	44
45	華南理工大學逸夫科學館入口細部	45
46	華南理工大學逸夫科學館庭院	46

同濟大學逸夫樓 47

47	同濟大學逸夫樓西面外景	47
48	同濟大學逸夫樓入口	48
49	同濟大學逸夫樓北面外景	49
50	同濟大學逸夫樓庭院	50

清華大學圖書館新館 51

51	清華大學圖書館新館外景	51
52	清華大學圖書館新館目錄大廳入口	52
53	清華大學圖書館新館休息廊	53

北京圖書館新館 54

54	北京圖書館新館全景鳥瞰	55
55	北京圖書館新館紫竹廳	56
56	北京圖書館新館善本閱覽	57

福建省圖書館 58

57	福建省圖書館近景	58
58	福建省圖書館正面入口	59
59	福建省圖書館入口前院	60
60	福建省圖書館立面細部	61
61	福建省圖書館中庭	62

重慶大學圖書館及學術中心 63

62	重慶大學圖書館及學術中心全景	63
63	重慶大學圖書館及學術中心入口	64

上海圖書館 65

64	上海圖書館外景	65

北京電報大樓 66

65	北京電報大樓外景	66

湖北省計量局第二恒溫樓 67

66	湖北省計量局第二恒溫樓外景	67
67	湖北省計量局第二恒溫樓入口	68

杭州科學會堂 69

68	杭州科學會堂外景	69

瀋陽機器人示範工程中心實驗樓 70

69	瀋陽機器人示範工程中心實驗樓全景	70
70	瀋陽機器人示範工程中心實驗樓外景	71

深圳科學館 72

71	深圳科學館外景	72
72	深圳科學館會議廳	73
73	深圳科學館報告廳	74

"東方明珠"電視塔 75

74	"東方明珠"電視塔外景	75
75	"東方明珠"電視塔內景	76

天津科技館 77

76	天津科技館外景	77
77	天津科技館內景	78

梅地亞中心 79

78	梅地亞中心外景	79
79	梅地亞中心大廳	80

80	梅地亞中心多功能廳	81	
中日青年交流中心		*82*	
81	中日青年交流中心全景鳥瞰	82	
82	中日青年交流中心樓梯間和迴廊	83	
83	中日青年交流中心室內游泳場	84	
北京民族文化宮		*85*	
84	北京民族文化宮全景	85	
85	北京民族文化宮入口裝飾	86	
江蘇省畫院		*87*	
86	江蘇省畫院創作區主體建築	87	
87	江蘇省畫院室內	88	
88	江蘇省畫院創作區內小飛虹	89	
89	江蘇省畫院創作區一角	90	
廣州市兒童活動中心		*91*	
90	廣州市兒童活動中心外景	91	
91	廣州市兒童活動中心內院廣場	92	
92	廣州市兒童活動中心森林餐廳	93	
93	廣州市兒童活動中心建築樂園	94	
福建南平老年人活動中心		*95*	
94	南平老年人活動中心漁村環境中的外景	95	
95	南平老年人活動中心全景	96	
96	南平老年人活動中心自九峰索橋上看外景	97	
97	南平老年人活動中心與漁船有關的建築細部	98	
98	南平老年人活動中心室外借景閩江	99	
河南省婦聯少年兒童活動中心		*100*	
99	河南省婦聯少年兒童活動中心全景	100	
100	河南省婦聯少年兒童活動中心藝術教育館	101	
廣州少年宮		*102*	
101	廣州少年宮入口	102	
鄭州老年宮		*103*	
102	鄭州老年宮外景	103	
103	鄭州老年宮庭院鳥瞰	104	
104	鄭州老年宮庭院外景	105	
深圳華僑城華夏藝術中心		*106*	
105	華僑城華夏藝術中心外景	106	
106	華僑城華夏藝術中心劇場門廳	107	
107	華僑城華夏藝術中心劇場觀眾廳	108	
福建省畫院		*109*	
108	福建省畫院全景	109	
109	福建省畫院入口	110	
110	福建省畫院內庭院鳥瞰	111	
111	福建省畫院內庭院	112	
貴州省老幹部活動中心		*113*	
112	貴州省老幹部活動中心全景鳥瞰	113	
113	貴州省老幹部活動中心一號樓	114	
114	貴州省老幹部活動中心庭院與連廊	115	
醫療建築			

武漢醫學院附屬同濟醫院	*116*		門廳	*131*
115 武漢醫學院附屬同濟醫院外景	*116*	**郵電部桂林休養所**		*132*
116 武漢醫學院附屬同濟醫院入口	*117*	131 郵電部桂林休養所自休養樓鳥瞰庭院	*132*	
上海總工會屏風山療養院	*118*	132 郵電部桂林休養所分隔庭院的過廊	*133*	
117 上海總工會屏風山療養院全景	*118*	**北戴河林海度假村第四組團**	*134*	
118 上海總工會屏風山療養院近景	*119*	133 林海度假村第四組團外景	*134*	
119 上海總工會屏風山療養院內景	*120*	134 林海度假村第四組團院落	*135*	
北京亞澳學生療養院	*121*	135 林海度假村第四組團結合天窗處理結構	*136*	
120 北京亞澳學生療養院全景	*121*	**上海華山醫院病房樓**	*137*	
全國政協北戴河休養所	*122*	136 華山醫院病房樓外景	*137*	
121 全國政協北戴河休養所全景	*122*	**廈門市第一醫院病房樓**	*138*	
122 全國政協北戴河休養所入口門廊	*123*	137 廈門市第一醫院病房樓外景	*138*	
123 全國政協北戴河休養所客房樓及內院	*124*	**上海中山醫院外科病房樓**	*139*	
124 全國政協北戴河休養所陽臺及花池	*125*	138 上海中山醫院外科病房樓外景	*139*	
國家教委興城教工療養院	*126*	**體育建築**		
125 國家教委興城教工療養院全景	*126*	**重慶體育館**	*140*	
126 國家教委興城教工療養院外景	*127*	139 重慶體育館外景	*140*	
新疆石油工人太湖療養院五號療養樓	*128*	**北京工人體育館**	*141*	
127 新疆石油工人太湖療養院五號療養樓全景	*128*	140 北京工人體育館外景	*141*	
		浙江省人民體育館	*142*	
128 新疆石油工人太湖療養院五號療養樓外景	*129*	141 浙江省人民體育館外景	*142*	
		142 浙江省人民體育館比賽大廳內景	*143*	
129 新疆石油工人太湖療養院五號療養樓入口	*130*	**南寧體育館**	*144*	
		143 南寧體育館外景	*144*	
130 新疆石油工人太湖療養院五號療養樓		144 南寧體育館入口	*145*	

遼寧體育館 — 146
- 145 遼寧體育館外景 — 146
- 146 遼寧體育館比賽大廳內景 — 147

上海體育館 — 148
- 147 上海體育館外景 — 148
- 148 上海體育館比賽大廳內景 — 149

南京五臺山體育館 — 150
- 149 南京五臺山體育館外景 — 150
- 150 南京五臺山體育館比賽大廳內景 — 151

上海水上運動場 — 151
- 151 上海水上運動場外景 — 152

吉林市冰上運動中心冰球館 — 152
- 152 吉林市冰上運動中心冰球館外觀 — 153
- 153 吉林市冰上運動中心冰球練習館外景 — 153
- 154 吉林市冰上運動中心冰球練習館內景 — 154

廣州天河體育中心 — 155
- 155 廣州天河體育中心體育場鳥瞰 — 156
- 156 廣州天河體育中心從體育館看體育場外景 — 157
- 157 廣州天河體育中心體育場臨水外景 — 158
- 158 廣州天河體育中心體育場內景 — 159
- 159 廣州天河體育中心體育館外景 — 160
- 160 廣州天河體育中心體育館比賽大廳 — 161
- 161 廣州天河體育中心體育館夜景 — 162
- 162 廣州天河體育中心游泳館外景 — 163
- 163 廣州天河體育中心游泳館比賽大廳 — 164

四川省人民體育館 — 165
- 164 四川省人民體育館外景 — 165
- 165 四川省人民體育館室外小品 — 166
- 166 四川省人民體育館室內有體育內容的壁飾 — 167

國家奧林匹克體育中心 — 168
- 167 國家奧林匹克體育中心全景 — 168
- 168 國家奧林匹克體育中心體育館外景 — 169
- 169 國家奧林匹克體育中心游泳館外景 — 170
- 170 國家奧林匹克體育中心游泳館內景 — 171
- 171 國家奧林匹克體育中心雕塑之一 — 172
- 172 國家奧林匹克體育中心雕塑之二 — 173
- 173 國家奧林匹克體育中心雕塑之三 — 174
- 174 國家奧林匹克體育中心雕塑之四 — 175

大連體育館 — 176
- 175 大連體育館外景 — 176

深圳體育館 — 177
- 176 深圳體育館外景 — 177

嵩山少林寺武術館 — 178
- 177 嵩山少林寺武術館全景 — 178
- 178 嵩山少林寺武術館外景 — 1790
- 179 嵩山少林寺武術館內景 — 180

成都市體育場 — 181
- 180 成都市體育場全景鳥瞰 — 181

181	成都市體育場內景	*182*		華南理工大學學生體育文化活動中心	*199*

181　成都市體育場內景　*182*

182　成都市體育場噴水池與雕塑　*183*

183　成都市體育場休息廳　*184*

北京體育學院體育館　*185*

184　北京體育學院體育館外景　*185*

185　北京體育學院體育館內景　*186*

石景山體育館　*187*

186　石景山體育館全景　*187*

187　石景山體育館內景　*188*

188　石景山體育館入口　*189*

朝陽體育館　*190*

189　朝陽體育館全景　*190*

190　朝陽體育館外景　*191*

191　朝陽體育館比賽大廳　*192*

192　朝陽體育館觀衆席　*193*

山東體育中心體育場　*194*

193　山東體育中心體育場　*194*

國際高爾夫鄉村俱樂部　*195*

194　國際高爾夫鄉村俱樂部外景　*195*

哈爾濱工業大學邵逸夫體育館　*196*

195　哈爾濱工業大學邵逸夫體育館全景　*196*

196　哈爾濱工業大學邵逸夫體育館比賽大
　　　廳側面　*197*

天津體育館　*198*

197　天津體育館外景　*198*

華南理工大學學生體育文化活動中心　*199*

198　華南理工大學學生體育文化活動中心
　　　外景　*199*

199　華南理工大學學生體育文化活動中心
　　　門廳　*200*

200　華南理工大學學生體育文化活動中心比
　　　賽大廳　*201*

201　華南理工大學學生體育文化活動中心比
　　　賽大廳天花裝飾　*202*

東莞游泳館　*203*

202　東莞游泳館外景　*203*

203　東莞游泳館入口　*204*

204　東莞游泳館比賽大廳　*205*

黑龍江速滑館　*206*

205　黑龍江速滑館全景　*206*

206　黑龍江速滑館主入口　*207*

207　黑龍江速滑館比賽大廳全景　*208*

208　黑龍江速滑館比賽大廳內景　*209*

圖版說明

中國現代建築藝術概論

鄒德儂

一、現代建築的藝術特徵

這裏所說的"現代建築",大概有以下三層含義:

○ 現代建築是因西方工業革命的影響而產生的"新建築"及其運動;工業化思想爲設計基礎的是它的主流,非工業化思想爲基礎的是它的支流。

○ 現代建築有現代社會所要求的全新建築内容;有現代科技所支持的新結構、新材料和新技術等現代建築手段;有現代觀念所啓發的全新設計思想、方法和新審美形式。

○ 現代建築最基本的類型有:現代意義上的高層建築、大跨建築和全新現代設計概念下所產生的新建築,這些類型是在現代建築之前所少見或未見的。

現代建築藝術的特徵,也正是這些新概念爲依據的。早在1926年勒·柯布西耶等提出了"新建築五點"就已經形象地概括了現代建築的藝術特徵。此後現代建築的進一步發展,豐富了這些特徵。現代建築藝術的種種細部特徵是由以下原則所決定的:

○ 適應新功能需要的自由、流動的建築内部空間佈局;

○ 外部體量真實地反映建築功能需求所形成的内部空間,即"表裏一致"的原則;

○ 新結構、新材料、新技術造就了表現結構與材料的平屋頂、少裝飾的簡潔形象;

○ 建築體量界面上自由的虛實、開洞佈局以及豐富的界面肌理;

○ 機器美學突破建築傳統形式美原則,富於動態的審美意趣得到進一步發展。

1920年代中國大城市的許多建築,就已經初步具備以上含義了,例如,上海、天津、廣州和武漢等大城市,是中國高層建築的發源地,此間尤以上海爲最。上海最早的高層建築是披着古典建築

的外衣出現的，美國芝加哥學派的高層建築有的也是如此。後來出現了比較明顯的現代建築特徵，如1928年的沙遜大廈爲10層鋼框架結構，局部13層，由英商公和洋行設計。除了坡度很大的四方攢尖的頂部處理之外，墙身和底層已是十分簡潔的豎綫條和開洞，建築設計和建築施工的質量均是當時世界一流的。1929年的上海華懋公寓（今錦江飯店北樓），爲14層鋼框架結構，平面單純，建築體量的劃分已基本脫離了古典建築的模式，成爲外觀反映內部結構方式的高層建築。此後還有中國建築師陸謙受設計的上海中國銀行，1934年建，爲17層鋼框架結構。最著名的高層建築是上海國際飯店（1934年建）。它爲24層鋼框架結構，全高82米，匈牙利建築師鄔達克設計，是當時國內最高的建築物。這些建築，其功能和形式都越來越靠近典型的現代高層建築。據資料記載，50年代之前，上海10層以上的高層建築有28座。

　　工業建築是現代建築的另一個重要類型，貝倫斯和格羅皮烏斯等建築大師的事業就是從工業建築開始的。我國的武漢、上海等大工業城市起步較早，1905年英商在武漢創辦平和打包廠，廠房爲四層，外部50磚墙承重，內部爲多跨鋼筋混凝土框架結構，現澆鋼筋混凝土樓板，框架柱受力筋和分布筋的構造與現代建築完全一樣。1913至1919年間上海興建的福新面粉一廠、二廠、四廠、七廠、八廠，廠房多爲6~8層的鋼筋混凝土框架結構，爲當時我國最先進的面粉聯合工廠。

　　20年代至30年代興建的商業的娛樂建築，不論新功能還是新造型，很能體現現代建築的設計全新概念和建造原則，特別是那些具有綜合體性質的建築。1925年建成的上海新新公司（爲6層鋼筋混凝土結構，鴻達洋行設計）、1933年建造的上海永安公司（22層鋼框架結構）以及1934年建成的大新公司（10層鋼筋混凝土框架結構，基泰工程司設計），都是集購物、娛樂於一體的新型綜合體建築。特別是後者，有寬敞的地下商場，裝設有自動扶梯、空調設

圖1 天津新萬國橋（解放橋）

備，可以說是典型的現代建築了。1931年建成的上海百樂門舞廳，可容納千人左右，樓層的宴舞大廳長40米、寬20.7米，無立柱，設彈簧地板，有冷熱氣設備，建築造型簡潔挺拔。1933年建成的大光明電影院，是當時所建現代影劇院的代表，是遠東第一流的電影院，不論在使用上和造型上，都具有典型的意義。

天津的鋼結構開啓式橋樑也許是中國現代建築史中十分有趣的特殊實例。大跨度鋼結構橋樑曾是西方現代大跨建築的先行，大跨度博覽會建築就是在橋樑結構的指引下發展起來的。早在1906年就建造了天津金湯橋，橋跨三孔，最大跨度35.3米，其餘兩跨爲平轉式開啓，電力啓動。1926年新萬國橋建成（圖1，今之解放橋），橋樑三跨，最大中跨47米，1950年代尚可豎直開啓。以上開啓式鋼結構橋樑，足以代表當時造橋的世界先進水平，雖然在我國未及發展成典型的大跨建築，但作爲中國現代建築發展的史實地位，是不可忽視的。

可以說，進入30年代，受現代建築運動影響的中國現代建築，在各大城市全面起步。除了歐美建築師和少量的中國建築師在上海、天津等地的設計之外，日本建築師在東北各地，也陸續設計建造了一批比較典型的現代建築，如建於1937年7月的大連火車站，由滿鐵工事課太田宗太郎設計。作者善於利用城市的地形，以坡道將人流直接送至二層候車大廳，流綫組織巧妙。室內設計和售票處欄杆等設施造型簡練；外部造型毫無裝飾，以方正的體態顯示建築極强的功能性。該時期的許多辦公建築和居住建築，更是綜合地反映出現代建築的特徵和影響，特別在功能和造型方面，實例繁多，不勝枚舉。

中國"現代建築"是受西方現代建築運動影響而產生的中國"新建築"。"現代建築"輸入中國的那段歷史，是一段令人痛楚的歷史，它是隨着西方和日本等列强的侵略和掠奪來到中國的。但是，外國先進的現代建築思想和技術如同西方的電燈、電話、電影、

汽車、飛機……一樣，也是我國進入現代社會的標誌和促進因素，儘管輸入的時候是被動的、屈辱的，但我們不能不承認，這一切也應該是中國的，就像今日外國建築師設計的外資建築也是中國的建築一樣，是世界現代建築運動的組成部分。隨着時代的發展，中國建築師會越來越主動地引進、吸收世界現代建築的成果。

1937年7月開始的八年抗日戰爭和三年國內戰爭期間，我國的建築事業基本上處於停滯狀態。40年代的後期，各資本主義國家進入了戰後恢復時期，國際現代建築運動的發展達到高潮，現代建築思想深刻地影響了我國建築師，雖然建築活動不多，但在建築教育上，為50年代之初開始的全新建設時期，做了一些準備。

二、現代建築形式的自然表達

50年代之初，限於經濟實力較弱，基本建設規模不大。從事建築設計和建設的人員，來自戰前中國的建築設計事務所、承包商和營造廠。主要的建築活動有以下幾個方面：

1. 醫治戰爭創傷，進行初步的城市建設。各地動員力量，清理城市垃圾、修復民房，使人民安居。

為了改善居住條件最惡劣的一部分勞動者的住房問題，在一些大城市，興建了少量的"工人新村"，如上海的曹楊新村、北京的復外鄰里工人新村、天津的中山門工人新村以及廣州、濟南、瀋陽等省會城市和中、小城市，都有"工人新村"或"勞動新村"出現。曹楊新村規劃，利用地段之內的小河，採用自由式的佈局，因地制宜，隨坡就勢。除住宅外，在新村中心設立了各項公共建築，如合作社、郵局、銀行和文化館等；新村邊沿設菜市，便於日常生活；小學及幼兒園不設在新村中心，平均分佈在獨立地段。新村綠化呈點、綫、面結合，構成一個有機的體系；住宅多為2~3層，雖然利用普通材料建造，但建築細部有樸實的藝術處理。新村規劃以自

圖2　重慶勞動人民文化宮

然地形為設計依據，因地制宜，顯然受到當時國際上流行的"花園城市"理論的影響，同時也是中國首批新型居住建築的代表。

2.在改善勞動者居住和生活條件的同時，還興建了一批文化教育、生活福利和大型公共建築，像學校、醫院和文化宮等。例如，上海同濟大學的文遠樓、湖南大學的教學樓、武漢醫學院附屬醫院、北京兒童醫院、重慶勞動人民文化宮(圖2)、北京和平賓館等。這些建築不約而同地呈現出國際現代建築的面貌，具有功能實用、造型簡潔的性格。

3.興建了一批行政辦公建築用房。這些建築，設計和建造的速度較快、質量較高，建築形式也比較多樣，如北京西郊的辦公建築羣、武漢的洪山禮堂、省委辦公大樓以及重慶的人民大會堂等著名建築。

4.由於全國各地舉辦了許多物資交流會，相應建造了一些臨時性或半永久性展覽建築，其中很多建築適應自然條件，結合當地經濟狀況，平面靈活、造型活潑，取得了很好的綜合效益。如廣州文化公園內的一組展覽建築，有的一直保存至今。

此外，在1950年前後，還進行了一些過去遺留建築的續建和修復工作。如上海原浙江第一商業銀行(現華東建築設計研究院)、南京軍區招待所、廣州中山紀念堂和南方大廈等修復工程，也在此間完成。

從總體上看，這時從事建築設計的建築師，大多承襲了當時國際上比較通行的建築設計思想，在設計周期比較緊急的條件下，他們很自然地採取了現代建築的原則和手法，加之業主並不對此多加干預，致使諸多典型的現代建築得以落成，其中不乏優秀之作。

北京和平賓館是當時的代表作之一。由建築師楊廷寶教授於1951年初主持設計，當年8月建成。原定性質是中等標準旅館，後決定趕工期用於接待亞洲及太平洋區域和平會議，在這種情況下，唯有現代建築的設計思想和方法，才能適應這一速度要求。在總體

佈局上，由於在建築上巧妙地開了一個"過街洞"，解決了停車場日曬和廣場面貌問題；建築平面及空間尺度小而適用、經濟，設計合理、樸實無華，切合當時的社會經濟情況，符合現代建築藝術規律，實乃成熟手筆所作的中國現代建築。

武漢醫學院附屬醫院是又一個代表作。由建築師馮紀忠教授主持，1952年春設計，1955年5月全部落成。由於基地先期建成大批宿舍和教學樓，醫院為適應基地一隅的狹小面積，且考慮儘量節約基礎工程，其體形略呈"水"字形。四翼護理單元分區明確，細部設計精當，滿足了醫院要求安靜、清潔和交通便捷的原則。建築體量豐富，入口反曲實牆及"十"字開窗，顯示了現代醫院建築的性格，屋頂自由曲面的平臺屋頂，活躍了室外空間的氣氛，創造了不可多得的現代建築佳作。

其它如北京兒童醫院、重慶勞動人民文化宮、廣州文化公園的一組博覽建築等，都是現代建築的典型實例，眾多的建築師表現出眾多的現代建築形式，構成了50年代之初我國現代建築藝術的瑰麗畫面。

重慶人民大會堂是本時期繼承中國古典建築的特例。它座落在突出的高地上，集中國古典建築的屋頂於一身，造型巍峨、色彩華麗，在山城雲霧裏如仙山瓊閣。圓形的平面作為禮堂，在音響效果上並不理想，經常的維護費用也不少，但它的藝術效果感人，深受喜愛，人們視之為山城的標誌性建築。

三、"民族形式"的主觀追求

隨著蘇聯援建的重點項目的建設，大批蘇聯專家來到中國，一時形成"一邊倒"學習蘇聯的局面。在學習蘇聯的過程中，我們學到了所缺乏的工業建築設計、施工和管理方面的經驗，城市規劃方面的經驗以及引進了種種具體的先進技術。但在"一邊倒"的形勢下，缺乏在中國具體條件下的消化和改進，缺乏同西方先進經驗的

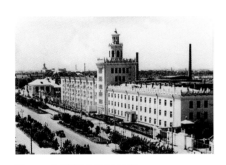

圖 3　哈爾濱量具刃具廠

相互參照，以致後來形成束縛設計和其它技術工作的許多"框框"。

《第一個五年計劃》時期 (1953～1957年)，對八個重點城市進行了規劃，在城市合理佈局、改善環境、建設文明城市和促進建設的實施方面，起到了指導作用。全國新建城市 39 個，幾十個城市進行了擴建。大量的住宅區和各類公共建築相繼落成，完成民用建築面積達 1.6 億多萬平方米。

五年內，工業建設佔實際完成國家基本建設投資總額的 56%，一系列類型多樣、規模空前、設備完善、技術較為先進的鋼鐵、重型機械、精密儀器、儀表、汽車、紡織和許多軍工廠等陸續開工、落成和投產。如長春第一汽車製造廠、哈爾濱亞麻廠、哈爾濱量具刃具廠 (圖 3)、富拉爾基重型機械廠，在國民經濟中一直發揮着重要作用。

五年內，建成住宅 9454 萬平方米，進一步改善了人民的居住條件。受蘇聯本土居住區規劃的影響，多用"周邊式"對稱佈局，強調整齊而不計朝向。住宅多為 3～5 層的標準設計；住宅戶型與房間面積過大，與當時中國的國情相距甚遠。在所謂"合理設計，不合理使用"設計思想的指導下，造成住戶長期合住的實際不合理狀態。

蘇聯幫助中國設計《第一個五年計劃》建設項目時，正值蘇聯國內把俄羅斯古典主義、巴洛克等風格的建築說成是"民族形式偉大典範"的最盛時期。1932 年 4 月，蘇聯取消文藝派別、建立統一創作聯盟之後，形成了這種指導建築設計的"復古主義"思想。蘇聯專家帶到中國時，這種思想主要通過以下三個口號施加影響：即"社會主義現實主義的創作方法"、"社會主義內容、民族形式"、批判"結構主義" (即構成主義—Constructivism) 和"世界主義" (即國際風格—International style)。

建築家梁思成教授把所提倡的這些思想中國化，以他的論著和報告，把中國的"民族形式"作了詮釋。1953 年 10 月 23 日，中國

建築學會第一次代表大會在建設熱潮中召開，大會號召，要學習蘇聯的先進技術以及他們把"社會主義內容，民族形式"結合起來的經驗，提倡大膽創作，在創作中產生具有新生命力的"民族形式"。中國建築師開始了建築藝術中"民族形式"的探索。在建築創作實踐中，對民族形式的探索有下列幾種主要的類型：

1. 以中國傳統木結構宮殿式"大屋頂"建築為藍本的古典復興。這是"民族形式"的主導潮流。如北京友誼賓館、北京三里河"四部一會"辦公大樓、北京地安門宿舍以及各地的同類建築。其主要特徵，除大屋頂外，尚有中國古典建築構件和裝飾的模仿與簡化，而這種形式建立在現代建築結構和設備的基礎上，有悖於現代結構和技術。由於許多設計不問對象、不分條件地簡單抄襲古代建築形式，造成了經濟上的浪費。

圖4 北京對外貿易部大樓細部

2. 帶有不同地區少數民族建築特徵的地方性民族形式。這是前一類傾向的延伸，也是以屋頂作為主要建築形象。中國地域廣闊，民族眾多，建築也有多樣的屋頂形式，如新疆的伊斯蘭式穹頂和拱廊，蒙古的圓包頂等。這類建築共同的特徵是，以現代建築的結構為主體，裝飾以民族特點的屋頂，並運用大量的民族裝飾圖案，因而具有比較強烈的民族色彩。建成的實例如烏魯木齊新疆人民劇場、內蒙古伊克昭盟的成吉斯汗陵和北京伊斯蘭教經學院等。

3. 從地方和民間傳統建築形式出發的探索。以民居為代表的民間傳統建築，具有極其豐富的建築語彙，結合自然條件運用地方材料和傳統的作法，建造經濟實用、形象樸實的建築，為建築藝術的珍寶，受到廣大民眾的喜愛。其主要的藝術特徵是，採用不同地區民居的屋頂造型和裝飾構件，並結合了園林環境，其建築形象和環境親切、自然。如上海虹口公園的魯迅紀念館、北京對外貿易部大樓（圖4）、瀋陽東北建築設計院大樓等。

4. 直接脫胎於外來建築的域外民族形式。由於歷史的特殊原因，譬如具有殖民地色彩或長期受某個國家影響的城市，或者某個

特定風格建築師的作品，比較明顯地沿襲了國外的建築形式，也反映了外國本土建築的藝術特徵。如哈爾濱工人文化宮、黑龍江省農學院、北京蘇聯展覽館、上海中蘇友好大廈等，都是比較典型的俄羅斯或蘇聯其他加盟共和國的古典建築形式。

5. 以現代建築的功能和結構爲基礎，基本排除"大屋頂"，適當地運用某些中國建築構件和裝飾紋樣，探索新的民族形式。這類建築佔有很大的比重，尤其是在批判了"復古主義"之後，自然形成了又一主流，其實例遍佈全國各地，典型的代表有如北京電報大樓、建工部大樓、首都劇場、北京天文館等。全國各地的實例不勝枚舉。

北京電報大樓由建築師林樂義主持設計，1956年5月開始施工，1958年9月完工。建築的功能性強、技術復雜，要求有高效率的運轉。建築平面緊凑、流綫便捷；體量和立面處理簡潔，室内外均無紋樣裝飾。體量的中部略微凸出，處理成高大的空廊，可突出下部入口，并與上部鐘樓響應。鐘樓處理一掃古典風韻，爲全新現代形象，其結束部和入口的立燈遥相呼應。其造型綫條挺拔，形象明快，是復古風氣之後開中國現代建築風氣之先的優秀建築。建築師龔德順主持設計的建工部辦公大樓，爲7層的磚混結構，在技術上有所突破。建築牆身簡潔明快、平屋頂的簷口借鑒中國古建築的出簷，比例權衡優良，是探新的又一優秀實例。

1954年底，中國派代表團參加了全蘇建築工作者會議。大會批評了蘇聯建築設計工作輕視技術、輕視功能、濫加裝飾的現象，這實際是對蘇聯"社會主義内容、民族形式"等口號的一次徹底否定。會後，我國針對建設中的浪費現象，展開了大張旗鼓的反浪費運動，此後，正式確立了"適用、經濟，在可能條件下注意美觀"的建築設計方針，指導和衡量中國建築設計工作達30餘年。50年代關於民族風格的探索，引起了廣泛的理論爭論，成爲中國建築師思考的重點問題之一。

1958年9月，政府決定在北京興建國慶工程。為此，組織了首都34個設計單位，並邀請了全國各地的專家30餘位，在京展開創作活動。經集體設計、多方案反復比較，在短期內完成了國慶工程的設計工作，僅僅用了一年多一點的時間，圓滿地完成了國慶十大建築的建設，即：人民大會堂、中國革命博物館和中國歷史博物館、北京火車站、民族文化宮、北京民族飯店、全國農業展覽館、北京工人體育場、中國革命軍事博物館、北京華僑飯店、迎賓館等。這些建築規模宏大、功能複雜、技術先進、施工困難，它們在短期中拔地而起，表現出廣大建築工作者的巨大智慧和創造力。從建築藝術方面看，它們的建築形式豐富多彩，在風格探索方面作出了可貴的嘗試，形成50年代之末的又一個建築創作高潮。許多作品得到羣衆的喜愛、社會的承認，在國際上也具有廣泛的影響。

　　人民大會堂於1958年9月開始設計，1959年9月竣工。大會堂的設計是集體創作的範例，由北京34個設計單位以及全國各地30多位專家，先後提出84個平面方案、189份立面方案，經過反復研究，採用了體現各種方案優點的北京市規劃管理局設計院（今北京市建築設計研究院）的方案，先後由建築師趙冬日和張鎛主持設計。人民大會堂規模之大、技術之複雜是空前的，因此在建築藝術上所遇到的挑戰也前所未有的。建築採用了大臺階、空柱廊、平屋頂琉璃簷口，其型制和比例既不同於西洋古典建築又不同於中國傳統建築，但從整體到局部的藝術處理，都可以從中外的傳統建築中找到某種依據，尋求所謂建築作品的"中而新"。人民大會堂各省、市、區地方廳五彩紛呈的室內設計和"水天一色"的萬人大會堂，都給人留下深刻的印象。在短短一年的時間完成這個巨型優秀作品的設計和施工，不但是技術和藝術的成就，也是羣衆意志的充分表現。

　　北京民族文化宮是一個建築藝術理想的實現，是民族形式在高層建築設計中的成功嘗試。優美的比例權衡，使得建築橫向舒展，

豎向挺拔；細部屋頂處理輕巧而豐富，主體白色的面磚、孔雀藍色的琉璃瓦頂，入口金碧輝煌的圖案，一掃古代建築濃重的色彩，給人以輕快亮麗的感受。建築家梁思成在50年代之初曾設想在高層建築上運用有民族形式，民族文化宮是這一理想的充分注腳。

50年代之末，以鋼筋混凝土薄殼和懸索結構為代表的大跨度結構得到了發展，當時的一些設計如山東體育館方案、廣州車站方案等，許多建築採用了薄殼和懸索結構。實際建成的建築，除了北京火車站之外（35×35米鋼筋混凝土扁殼，1959年），還有北京工人體育館（94米圓形懸索屋蓋，1960年建）、重慶山城寬銀幕電影院（觀眾廳為三波11.78×30米鋼筋混凝土筒殼，1960年建）等。在當時信息比較封閉的情況下，這一切似乎在自發地與1958年布魯塞爾國際博覽會上多彩的新建築結構遙相呼應。

四、70年代地方性建築的表現

1. 廣州建築的貢獻

廣州是我國傳統的南方對外貿易口岸，每年春秋兩季廣州出口商品交易會在這裏舉行。進入70年代以來，為適應對外貿易的要求，興建了一批相關的建築，如高層賓館建築和流花湖畔的建築羣。其代表作有：廣州賓館、白雲賓館、友誼劇院、交易會大樓、廣州火車站以及流花賓館等。同時還建成一批中小型的旅館、療養建築，如礦泉別墅、中山溫泉等。這個時期的廣州建築創作形成了明顯的藝術特色，其特徵是：

○ 大膽吸收國外的先進技術，建築藝術處理也更加貼近當時的國際現代建築。如高層旅館建築是起步不久的建築，具有強烈的技術性，在處理造型方面，領先使用了大片橫向玻璃窗；又如廣交會展覽館，使用了整片的玻璃，雖然在技術上還不成熟，但在建築中追求現代化的努力可見一斑。

○ 設計結合自然條件，結合當地的園林藝術傳統，平面靈活、

空間通透、內外結合、環境優美，廣東建築形成了強烈的地方特色。這是中國建築師在長期尋求"民族形式"的努力中，力圖擺脫舊的思路，而努力的成果，是對中國現代建築的貢獻。

○ 在確定建築標準和裝飾材料的選擇方面，能結合國情、結合實情，大量使用普通材料而少用高級材料，甚至做到"低材高用、廢物利用"。這種精心設計、節約用料和不事張揚的作風，追求樸實的美，正是中國現代建築的必由之路。

2. 桂林的風景建築

桂林是我國最著名的山水城市，素有"山水甲天下"之稱頌。在這個城市的風景區以往多興建古典園林建築，70年代，在蘆笛岩風景區出現了現代的風景建築，這些建築點綴了優美的風景。建築師尚廓設計的蘆笛岩接待室、蘆笛岩水榭就是其中的優秀實例。它運用了鋼筋混凝土結構，但造型蘊涵着古典園林建築的比例，適宜的尺度，明快輕巧的造型和有趣的室內裝飾，在桂林這個特定的環境中，成功地探索了這一新的課題。

3. 北京外交及使館建築

由於對外關係的需要，在北京建國門外建立了一批外交、使館建築。如16層外交公寓、友誼商店、國際俱樂部等。使館區還興建了大批駐華使館，如伊朗、瑞典等國的使館。由於這些建築有對外交流的功能，所以在設計中比較注重造型，具有較高的藝術水準。如16層外交公寓，是當時北京僅有的幾幢高層建築，建築爲塔式，塔頂的處理採用了重簷的形式，雙重平簷口之間是水箱、電梯等設備用房，外面用玻璃和混凝土花格圍成望樓狀，不失中國傳統的處理手法。在外國使館的設計中，建築師有條件發揮自己的才能，有的是同外國建築師合作設計，作出了一些有益的探索。如巴基斯坦使館建築，運用了當地伊斯蘭建築的藝術形象，並透露着亞熱帶建築的信息；而與外國建築師合作的瑞典使館，則探索了北京地方建築的個性，如青磚的運用以及考慮在佈局中對於北京風沙的遮擋等。

4. 各地富有地方特色的佳作

在同一個時期，各地建起了一批同類的建築，如上海體育館、浙江人民體育館、南京五臺山體育館、首都體育館、杭州機場候機樓、烏魯木齊機場候機樓。類別雖然相同，但各地的建築藝術追求迥然不同，上海體育館爲圓形平面，浙江人民體育館則是新型的鞍形懸索結構，南京五臺山體育館爲六角平面、厚簷口，爲當時建築所僅見，首都體育館則是矩形。這些建築在不同的程度上，帶有各自的地方特色。

五、80年代以來的現代建築藝術傾向

中國的改革開放，帶來了中國現代建築藝術。這種局面的形成，經過了一些包括思想準備在內的環境準備。

1. 重開對外交流，對西方現代建築大師和建築理論的再認識

通過與政府簽訂的各種科技領域的合作交流計劃，大批的建築團體、建築師、建築院校教師出國考察、講學，全面地溝通了與外國的關係。外國著名建築師貝聿銘、丹下健三、蘆原義信、黑川紀章、大谷幸夫、波特曼、拉普森以及歐、美、澳等洲的建築師相繼訪問我國。在了解新一代大師的同時，對於現代建築的先驅們，也系統地加以介紹，以彌補多年與外隔絕所造成的損失。

2. 後現代建築思潮爲代表的外國建築理論的引進及其影響

處於改革開放初期的中國建築師，迫切需要了解國外的設計思想。有幾種先鋒思想最先進入我國，如以美國建築師R·文丘里的著作《建築中的矛盾性和複雜性》、建築評論家C·詹克斯的《後現代建築語言》等著作爲代表的後現代建築思想以及美國建築師波特曼關於建築中庭的理論等引入了中國。這些思想的引入，對於豐富和活躍我國的建築理論、促使我國的建築形式擺脫"千篇一律"方面，起到了積極的作用。但由於對產生這些理論的深層社會背景瞭解不足，對這些理論本身缺乏深刻的研究，以至產生了許多消極

的影響，如在引用"傳統"和"符號"方面比較表面化；一個時期以來，不論建築的性質，在建築中運用中庭成風。

3. 中國建築傳統與中國現代建築之間關係的再認識

走向現代化和繼承優秀傳統的呼聲同樣强烈，繼承和創新問題的討論在新形勢下提到了一個新的高度。這些問題的討論，已經和文物保護、文化尋根以及後現代建築思潮關聯起來，出現了新的視角。

繁榮建築創作的環境已形成，中國的現代建築藝術衝破"千篇一律"而全面發展、多元並存的格局已見端倪。表現在以下幾個方面：

1. 旅館建築的先鋒作用

改革開放之後的旅館建築，是建築創作的報春花，說旅館建築的發展代表了80年代以來中國現代建築的發展歷程也並不過分。主要表現在以下幾點：一是在各種公共建築的類型中，旅館建築起步最早，建造的數量也相對較大；二是外國建築師在中國展示身手自旅館建築開始；三是旅館建築關聯着新型的建築材料、設備和經營等現代的技術和管理，這是我們以往所不太熟悉的問題。旅館建築所遇到的問題，是新時期我國建築創作面臨問題的縮影。面對日益頻繁的國際交往、旅遊觀光和投資者來華，原有的旅館不論在數量上還是類型上都已不能滿足需要。1978年，國家在全國17個省市投資建立23個旅遊旅館，加上在此前後興建的以國家投資為主的項目，共計建成33座。其中最大的是北京國際飯店（1098間）、其次是上海賓館（608間）、北京華都飯店（541間），其餘大多是200～300間的中等規模。這些旅館設置了先進的設備，重視了衛生間的處理，適當地添加了服務設施，提高了舒適程度。我國建築師在旅遊旅館建築藝術方面也取得了巨大的成就，廣州白天鵝賓館就是其中的突出代表。建築設計由建築師佘峻南、莫伯治主持，設計者們在眾多的強手面前，爭得了設計總包權，解決了一系列的建築

技術和藝術方面的難題，於1982年10月建成。建築臨江聳立、氣勢恢宏，其公共部分集中在1、2、3層，做複合空間處理，結合臨江的開闊環境，設置3層高、80多米長的玻璃幕牆，通透的室內外環境和波光雲影渾然一體，景象十分壯觀。室內的中庭以"故鄉水"爲主題，發揚嶺南園林建築的傳統，使遊子倍感親切和自然。各廳堂的室內設計也各具特色，通過裝修、家具、陳設設計，使建築設計構思得以延續與發展，建築取得了強烈的藝術效果。武夷山莊是建築師齊康、賴聚奎等與福建省建築設計院聯合設計的，1983年建成。山莊的建築佈局和造型汲取了我國閩北山區民居的特色，在滿足功能需要的前提下，運用"低、散、土"的佈局手法，結合山區自然環境，體形高低錯落，融匯地方建築文化，坡頂起伏、弔柱挑簷凌空穿插，具有強烈的村居氣氛。室內環境通過不同的"主題裝修"，渲染了濃鬱的鄉土氣息和時代特徵。其他如上海龍柏飯店、上海賓館、拉薩飯店、新疆的迎賓館、山東曲阜的闕里賓舍、合肥廬陽飯店、深圳的南海大酒店、黑龍江鏡泊湖飯店、雲南的竹樓賓館等，或具有濃鬱的鄉土氣息，或造型玲瓏別致，建築藝術各有獨到的成就，均是一個時期中國建築師的開創性作品。

　　與國家投資的同時，還大量利用外資建造了一批由外國建築師設計的賓館，在北京、上海、廣州等7個城市，首批建立合資項目17項。這些賓館規模較大、標準較高，設備和材料都比較先進，在建築上也各具特色。由於它們是改革開放之後中國土地上的第一批外國建築師的作品，因而格外令中國建築師注目。如1982年建成的北京香山飯店，國際著名建築師貝聿銘主持設計，作者力圖對中國現代建築的道路做一些探索。飯店位於優美的香山風景區，建築組合爲院落式，空間處理則借鑒中國古典園林，立面的處理源於唐、宋建築風格和江南民居。建築的格調清雅而富於書卷氣，是高品位的設計。由美國陳宣遠建築師設計的北京建國飯店，又是一種類型，在建築的經濟性和科學管理方面有很好的經驗。作爲一個多

層的假日旅館，外觀如同一般住宅，有輿論說它不夠宏偉氣派，但透露着比較親切的家庭氣氛。建築設計特別注重客房的舒適和方便，相比之下，公共的廳堂比較簡潔，附屬設施也比較簡單，甚至有時犧牲工作人員的方便。飯店投資經濟，建成之後很快收回了成本。其它一些國外建築師的作品，如南京的金陵飯店是當時國內最高的旅館（37層）；長城飯店是北京的第一座玻璃幕墻建築；西苑飯店的旋轉餐廳以及常用的共享空間等，對當時的中國建築師和建築工作者以很大的啟示。

2. 在發揚傳統建築藝術方面的新面貌

在中國建築傳統裏出新，是我國建築師長期努力的焦點。80年代伊始，在這方面的努力依然強勁，建築師戴念慈主持設計的闕里賓舍，是這時期的代表作。闕里賓舍座落於孔子的故鄉、山東曲阜城中心，西臨孔廟，北靠孔府，地處十分重要的所在。建築師採取了與古建築協調的手法，控制建築的高度和體量，甘當古建築羣的配角。難能的是，建築恰當地運用了現代結構體系，使得重要的建築形象真實可信。中央大廳的十字脊懸山屋頂，是四支點輕巧支起的傘殼結構，外形合理自然；公共部分巨大的開間和通透的玻璃，使得坡屋頂之下的建築充滿了現代氣息。建築使用地方材料和做法，作風樸實無華。更為重要的是建築具有高尚的文化品位：賓舍大門的上方，題有"有朋自遠方來，不亦樂乎"古句，象徵禮儀之邦；大廳中央放置一尊戰國早期的出土文物"鹿角立鶴"復製品，既代表久遠的文化淵源，又表示展翅迎客；二層迴廊的欄板上設有12面銅鑼，象徵鼓樂齊鳴的禮樂場景；大廳的壁畫有《孔蹟圖》、《六藝圖》，充滿了儒家文化的氣氛。

如果說闕里賓舍是地處建築古迹之旁的建築特例，黃龍飯店則是在風景區用現代建築追尋地方傳統的實例。由建築師程泰寧主持設計的黃龍飯店，位於美麗的文化名城杭州西湖風景名勝保護區黃龍洞附近，建築師採取多單元分散的格局，把大體量化小，不但解

決了使用管理問題，而且與周圍的自然景觀寶石山、保俶塔等相呼應。建築單元圍繞着庭院，內外空間互相滲透，建築體量層次豐富。建築造型手法簡練，將當地民居建築的吊脚樓、馬頭墻、坡屋頂等形象加以提煉，施以淡雅含蓄的色彩，使建築具有傳統江南民居的風韻。

在這個時期，直接搬用"大屋頂"的做法已不多見，主要是利用園林建築的庭院組合，借鑒民居手法，簡化傳統建築構件，以取得傳統建築之神韻。與此相呼應的是關於繼承傳統的討論，不追求"形似"而推崇"神似"的觀點，已佔主導地位，有關傳統的創作傾向，可以說有所深化。

3. "民族形式"的再探索

這裏主要是指以新疆地區爲主的少數民族地區的建築探索。早在50年代中葉，新疆和內蒙地區的建築創作就當地的"民族形式"課題做了一些探索，進入新時期之後，特別是新疆地區，有一個高潮。新疆人民大會堂、新疆迎賓館接待樓、吐魯番賓館、新疆科技館等是代表性建築。與50年代相比，這些作品在突出當地特色的同時，更注意了探新。在迎賓館的創作中，注意了形體的表現，但更加注意建築氣質的追求，這就與歷史、觀念、文化和環境分不開。這裏將新疆伊斯蘭建築傳統建築的語言加以抽象變形，運用體、面、綫、光的對比，賦予建築以新意。傳統的尖拱序列，表現出節奏和強烈的新疆鄉土風情；半尖拱序列表現出含蓄、新穎乃至幽默。建築功能、結構和建築藝術的和諧，是建築創作的又一特色，入口大廳底部的尖拱曲樑構成優美的圖案；並蒂喇叭花狀的涼水塔，造型輕巧秀麗而符合功能，以誇張、隱喻和象徵的手法，賦予結構、功能和造型以新的含義。涼水塔周圍庭院的設置，豐富了建築的構圖，二層大廳室內花園的設置，適應了新疆氣候特點的需要，使迎賓館在現代建築中展現出地方特色和民族特色。在後來的吐魯番賓館中，又把這種努力推進了一步，更傾向於地方特色的追

求。吐魯番地區自然條件極爲特殊，又有豐富的地域文化和人文景觀，如坎兒井、葡萄溝、千佛洞和高昌、交河古城等遺址，當地既有佛教文化的影響，又有伊斯蘭文化的傳播，傳統民居建築適應這些條件，有着既合乎理性又具獨特的風貌。建築敦實的臺階式體量處理，暗喻向上的山勢和生土建築的體塊；入口的弧墻粗獷而神秘，有幾分溫馨的古堡氣息；高度不同層次的涼臺，可植花草、可賞歌舞；拱窗、半月窗、滴水等細部樸實的處理，給建築增添了幾分生氣；因爲無雨，不設雨篷；風沙大，少開窗洞，更不用大玻璃或幕墻。建築內外統一，使用功能與建築造型統一，建築造型又與地域文化的含義統一，是一座現代化而又富於地方自然特色和人文特色的建築。

4. 地方特色的探新

在建築創作中探索地方特色，是建築師着力比較大的領域之一。地方建築特色與"民族形式"問題有關聯，但也有所不同，地方特色更多地得自當地的自然條件、地方材料和民間匠師智慧，在長期的發展中形成了地方性的傳統。今日的建築師，在這些成就的啓發下，根據不同的地域自然條件，以現代生活和技術爲基礎，展開自己的創作。建築師戴復東教授主持設計的榮城北斗山莊，是此類建築的實例之一。海草石屋是膠東半島的鄉土建築，海灘取草，山地取石，冬暖夏涼，難燃防火且耐久延年。北斗山莊以海草石屋方式建成，共有小招待所7幢，如北斗七星佈置在桑溝灣北部沿海高地邊緣，並以七星命名。平面空間佈局上，尊其法，不廢其形；屋面墻體建造上，用其材，不囿其圍；內外造型觀感上，象其形，更重其神。新海草石屋既體現傳統，又符合現代功能要求。雲南傣族竹樓式賓館是類似的地方性建築類型(圖5)。建築師汪國瑜教授主持設計的黃山雲谷山莊，是建築與當地自然條件相和諧的另一種類型。山莊座落在黃山風景區，地貌複雜，曲溪疊潭交錯，巨石古木雜陳。設計中首先考慮保石、護林、疏溪、導泉，建築佈局傍水

圖5　雲南傣族竹樓式賓館

跨溪、分散合圍，建築與自然已融爲一體。在大城市中，同樣也有成功的地方特色建築的實例，如建築師黃漢民主持設計的福建省圖書館。整個建築的造型突出文化性、地方性和現代性。在入口部分用高墻圍出一個半圓形露天空間，隱喻福建圓樓，使讀者從嘈雜的城市道路進入圖書館大廳之前，有一空間的過渡。在建築立面的女兒墻上，汲取福建民居屋頂分段升起的手法，作出高低變化，豐富了建築的天際輪廓。在底層基座部分飾以花崗石面，間紅磚橫縫，繼承閩南傳統建築的裝飾效果，把福建地方傳統中最有特色的建築語匯，以現代的手法加以改造變形，賦予圖書館鮮明的地方風格和文化內涵。

5. 象徵性和隱喻性建築的再現

象徵和隱喻是既古老又現代的建築手法，我國的建築師對此並不陌生。早在50年代，在一些建築設計中就經常運用某些數字或特定符號，來象徵或隱喻某種特別的意義。但是，真正意義上的象徵和隱喻性建築，在創作中却並不多見。改革開放以來，建築師的視野拓寬，始有對象徵和隱喻性建築的表述，新一層次上的此類建築，已經不祇是象徵符號的使用和數字的暗喻上。建築師布正偉主持設計的重慶江北機場候機樓，中部的處理作大鳥狀，兩端抹以圓弧如展翼，象徵着一只大鳥，隱喻與飛行有關。建築師余兆宋主持設計的廣東東莞游泳館，利用單坡斜向網架屋面和簡潔的形體處理，從遠處看猶如一頭翻江倒海的巨鯨，十分貼切地隱喻了游泳館建築"水"的主題，也顯示了體育建築的有力和粗獷。建築師黃勁主持設計的廣州購書中心，也採用了象徵手法，結合建築的通風採光，把外形處理成一本張開的圖書；爲了減少建築對道路的壓迫感，裙房亦層層跌落，同時隱喻循序漸進的學習方法。其穹形大門及頂部圓窗組合，暗示知識寶庫的大門及鑰匙。可貴的是，這些手法的運用，是在功能合理、結構性能良好的前提下實施的，使用並不牽強，使得我國建築創作領域得到了豐富。

6.古代建築遺蹟的保護和復原

中國是一個具有悠久歷史的文明古國，有豐富的古建築遺產。我國第一批被聯合國教科文組織審定公佈的16處世界文化與自然遺產項目中，古建築就佔了三分之二。在國務院公佈的500處全國重點文物保護單位中，建築及歷史紀念建築佔了216處，加上革命紀念建築和石窟寺114處，計330處，佔了全部重點文物保護單位的三分之二。古建築的保護得到了國家的高度重視，早在50年代之前，以梁思成、劉敦楨為代表的中國老一代建築學家，胸懷高度的愛國熱情和親歷艱辛的科學研究，提出了重要的古建築瑰寶名單（約400處），成為內戰中和戰後初期保護古建築的依據。1952年，政府就發佈了《為保護文物建築的命令》，隨着各項建設事業的發展，古建築的保護、管理和維修的法令、條例和指示得到了不斷的完善和豐富。重要的古建築加以維修開放，以滿足科學研究、文化教育和旅遊事業的需要，如長城、北京明清故宮、河北省趙縣安濟橋、敦煌莫高窟、山東省曲阜孔廟、河北省承德避暑山莊和外八廟、泰山岱廟、西藏布達拉宮以及許多近代建築等。

與此同時，其它與旅遊相關的建築和建築羣也有大量的興建和復原，如各種性質的"一條街"，像北京的琉璃廠、天津的古文化街、南京的夫子廟和秦淮河沿岸建築羣及頤和園的蘇州街等。結合旅遊景點的建設，各地還復原了一些著名的古代建築，如黃鶴樓、岳陽樓、滕王閣等。建築師向欣然主持設計的武漢黃鶴樓重建工程，為鋼筋混凝土仿木結構，樓體造型"四望如一，層層飛簷""下降上銳，其狀如筍"，保持了明清黃鶴樓的基本風貌。樓前修復了古代白塔一座，樓後新立古黃鶴樓銅頂遺物，獲得了遊客的喜愛。這類建築羣在豐富旅遊生活、介紹中國傳統文化方面起了很好的作用。儘管對古建築的復原有種種議論，但這些建築在旅遊方面的價值是不容忽視的。

7.高層建築的勃興和爭論

大城市用地的緊張，國外高層建築的影響以及城市規劃方面的某種需要，促使我國在80年代興起了第一個建設高層建築的熱潮。高層建築的建設需要先進的建築結構科學、建築施工技術、完善的建築設備、充分的市政工程、安全的防災設施和雄厚的建設投資，所以第一批高層建築大多集中在我國的大城市北京、上海、廣州和新興的特區城市深圳等。80年代前期的代表作品有：北京的國際大廈、中國社會科學院大樓、上海的聯誼大廈、深圳的國貿大廈，后者高達160米，是當時全國最高的建築物。80年代後期到90年代之初，高層建築不但在個別大城市和特區有了進一步的發展，在一般大城市和中、小城市也有遍地開花之勢。建築的規模和高度，都進一步向更高的水準發展，如北京的中國國際貿易中心建築羣，總建築面積42萬平方米，商業辦公樓高155米；深圳發展中心大廈總建築面積7.5萬平方米，高達185米；廣東國際大廈，地面以上63層，高達200米，總建築面積18萬餘平方米；北京的京廣中心，高達208米。高層建築所達到的高度，往往是人們追求的指標之一，更高的高層建築正在設計和建設之中。與國外高層建築相比，我國高層建築的藝術處理得到了業主和建築師的更大關注，特別是注意到體量的變化和結束部位的藝術處理。由於本身最不需要藝術處理的設備用房處在一個最需要藝術處理的地位，這就往往使設計者煞費心機，建築師們嘗試過作架子、廊子，目前似乎又回到現代建築運動之初採用的加屋頂的方法，許多建築已經成了城市的標誌。

高層建築的建設引起了爭論，一方面認為，隨着經濟的發展我國建設高層建築是必然的趨勢，特別是在用地緊張的大城市；另一方面認為，高層建築的造價高昂，與目前的國力很不相稱，不宜過多建造，特別是在歷史文化名城。不過，在中、小城市確有一些高層建築是為了景觀的需要，盲目追求高度，對使用功能、結構合理、安全和經濟因素有所忽視。

為了適應廣播、電視事業的發展，一些大城市還建設了電視塔。80年代以來，有大量的電視塔建成，如武漢湖北廣播電視塔(221.2米)、天津電視塔(415.2米)、中央電視塔(405米)等。這些電視塔造型各異，豐富多彩。如今又有了新的發展，上海電視塔"東方明珠"高達450米，是目前我國電視塔的高度之冠，在造型上也別具一格。"東方明珠"是集旅遊、觀光、娛樂、購物、餐飲、廣播電視發射以及空中旅館、太空倉會所等多功能為一體的大型綜合性公共建築。下球直徑50米設科技遊樂天地；上球直徑45米，設全天候觀光層等；太空倉球體標高342米，直徑16米，是遊人可達觀景的最高點。上下大球之間的五個小球是空中旅館。大片連綿的坡地綠化延伸至浦東公園和黃浦江邊。由花崗岩鋪築的廣場、平臺、環道、臺階、噴水池連同雕塑和燈飾綠化，使整個塔區的環境十分優美。新穎的造型，新技術新材料的應用，使"東方明珠"成為建築和結構、藝術和技術完美結合的產物。

　　8.大跨度建築技術美的展現

　　大跨度建築是現代建築發展的成就之一，它適用於對大空間的需要，要求先進的建築技術的支持，在體育建築、交通建築、影劇院建築中得到了廣泛地應用，特別在體育建築方面取得了國際上的聲譽。我國的體育館遍佈全國各地，平時可以進行羣衆性的活動，必要時可以舉辦國家級和國際性的比賽。比較突出的實例有深圳體育館(跨度90×90米)、天河體育中心體育館(屋蓋為正六角形網架，對角綫長123.7米)、北京亞運會的一系列體育館等。與此同時，我國對外援助項目中的巴基斯坦體育館，採用了4個支點跨度為96.5米的大型方網架，是比較先進的結構。

　　體育建築的藝術表現力，一向以新材料和新技術為依托，形成顯示"健"與"美"的建築性格。50年代，"民族形式"盛行的時候，體育建築的性格曾經被厚厚的古典外衣所包裹。此後的體育建築，逐漸恢復了對"健"與"美"的表現，如60年代的北京工人

體育館、70年代的上海體育館、瀋陽的遼寧體育館、南京的五臺山體育館等，這些建築已經是比較輕巧、簡潔，具有一定的活力，但外形是比較簡單而規則的圓形或多邊形。進入80年代以來，體育建築顯示建築結構、表現結構的內在力量，已成為明顯的趨勢，因而形式更加多種多樣。如成都四川省人民體育館屋面，是國內首創的單層預應力索網與拱的組合形式，建築造型運用了結構所形成的室內空間和室外體量，有"騰飛"的含義。吉林冰上運動中心冰球館的屋蓋，為雙層平行錯位預應力懸索與輕型鋼桁架組合結構，受力合理、技術先進、施工簡便，用鋼量少，呈現冰菱形的壯觀景象。北京為亞運會而興建的一批場館，在造型上各有千秋。在近期興建的體育場館中，這種趨勢更加強勁，例如哈爾濱的黑龍江速滑館，屋蓋採用了圓柱形和球形組合的網殼結構，外觀反映出滑冰運動的舒展和瀟灑，室內則漸升漸退，有內聚力，充分表達了體育建築的個性。

9. 新一代的工業建築藝術

50年代我國工業建設，主要借鑒蘇聯工業建築設計的經驗，設計和構件的工業化和標準化程度比較高，但原有體系所固有的"肥樑、胖柱、厚板"等缺陷，已不能適應新形勢的需要。

改革開放以來，由於新型工業的發展以及新材料、新技術的支持，在出現新型工業的同時也出現了一批全新面貌的工業建築。由黃星元建築師主持設計的大連中國華錄電子有限公司廠房，是國家重點大型項目之一。利用地形將主廠房、辦公室、食堂、及輔助建築有機組合在南北高差40米的丘陵地帶，各臺地建築物之間用聯係廊和引橋聯係成一個有機整體，不但使運輸、人流和交通十分通暢，而且創造了一個富有層次的建築空間環境。建築羣與自然起伏的丘陵和大片集中的綠地，形成建築體量和色彩的強烈對比，在遠處山巒的背景下，展現出現代化工業建築的壯麗景觀。建築的單體設計延伸了總圖的構思，並引入了CI企業形象設計概念，使形象

具有個性，如流暢的超尺度建築、模擬錄像機磁鼓的水塔等，力圖表現企業的文化性。建築師孫宗列主持設計的北京航空港配餐中心(BAIK)，除了嚴格執行各項要求外，並探索了工業建築設計的藝術性問題，如建築造型力求簡潔明快，深藍色鋁合金牆板的使用，表現了航空工業建築的性格。北京四機位機庫也是有特色的工業建築之一。

　　經過近20年的努力，中國的建築設計市場基本進入了有序發展的新局面，其重要的標誌就是相關法制的建立和註冊建築師制度的實施。中國現代建築藝術也已經發展到一個新的階段，其主要標誌是多元並存的局面已經形成。在20和21兩個世紀相交之際，中國現代建築的任務已經不是消除"千篇一律"或提倡"繁榮建築創作""建築創作多元化"的問題，我們面臨着需要新的生產力支持的"綠色建築"、"智能建築"，也就是環境保護和高技術給建築帶來的發展，建築師必然全力關注這兩個因素，新的建築藝術成就也必然與此有關。讓我們積極迎接中國建築藝術的新紀元。

鄒德儂（天津大學建築學系教授）

科教文建築綜述

劉鴻濱

科教建築包括的範圍較廣。首先，從教育方面看，除了常規教育中小學和普通大學之外，還包括幼兒園、各種專門學院、專科學校、成年人學校、各級黨校，以及各種培訓中心和補習學校。因教學要求和規模的不同，各種學校的建築從總體佈局到單體建築的設計都有很大差別。其中大專院校無論總體還是單體建築的設計最複雜，也最具代表性。其次，從科學研究方面看，科教建築除大專院校和中學的化學、物理、生物等普通和專門實驗樓之外，還包括科研機構和工廠的普通和各種專門的實驗樓，以及教學、科研綜合性的科學館等。這類建築往往技術性要求較高，有的特殊實驗室從選址、總體佈局到建築本身的設計都有嚴格的要求。此外，從廣義上看，科教建築還應包括某些和教育、科教關係較密切的文化建築如各種圖書館、博物館、美術館等。這類建築除了須滿足某些技術要求（如採光照明、溫濕度等）之外，一般對建築的空間和造型有較高或特殊的要求。以上三類建築的興建和發展都和現代教育密切聯係着。因此，考察我國高等教育及其建築的興起和發展即可大致瞭解我國現代科教建築的概況。

50年代以來我國科教事業發展很快，但無論從時間上看，還是從專業類型上看，都是很不均衡的。80年代以後才高速、穩步、健康地發展。

1953至1957年，全國高校已由1952年院系調整後的201所增加到229所，在此期間，除許多高等院校就地擴建校舍外，還新建了不少高等學校。如在北京新建的北京航空學院等十幾所高等學校，與原有老校一起形成了首都的文教區。

1978年以來，教育的地位和作用得到了不斷的提高和加強。高等教育事業進入了一個新的發展階段。高等學校從1975年的387所增加到1988年的1075所。80年代校舍建設的重點逐步轉向教學科研用房。許多學校新建了教室樓、圖書館和各類專業教學樓和專業實驗室。這期間，我國新建了一批具有特色的大學校園，其共同

特點是集中投資，一次按規劃基本建成，建設速度快，如中國礦業學院、深圳大學、煙臺大學等。

據統計，1950至1988年，全國普通高等學校共累計完成基建投資221.7億元，其中1978年以前的29年共完成基建投資近32億元，佔14.4%；1979～1988年的後10年共完成基建投資189.3億元，占85.6%，即後10年的投資相當於前29年投資的5.9倍。即使扣除物價上漲因素後，仍有大幅度增長。

從校舍面積的發展情況看，1949年全國校舍建築面積345萬平方米。至1988年底，校舍建築面積增加至8700萬餘平方米，校舍建築面積增長24.2倍。1988年一年竣工的校舍建築面積就有500萬平方米，比1949年總面積還多45%。由此可見，全國普通高等學校基本建設工作取得的巨大成就，對我國高等教育的發展和提高起了極為重要的物質保證作用。

我國科教建築的設計和建設取得了很大成績，可概括為以下幾方面：

1. 一批具有特色的新建大專院校，從總體規劃、單體建築設計到基本完成建設，在較短的時間內，就能完整的交付使用。50年代之初，新建高等院校的總體規劃多在中間佈置教學區，左右分別為教工生活區和學生生活區；教學區又多採用中軸綫對稱、高主樓加左右配樓的佈局，缺乏多樣化。北京的"八大學院"就是典型的例子。直到1978年位於江蘇徐州的新建中國礦業學院，仍然保留着明顯的中軸綫和局部完全對稱的格局，未能沿地形自然坡向有機地佈置建築物。儘管如此，這項工程還是很成功的。該校校園功能分區明確，建築標準適當，工程質量較好，投資效益較高。到了80年代，我國新建高等院校的總體規劃有

了根本的突破，不少院校的規劃因地制宜、合理利用地形，既滿足了功能上的需要，又能創造活潑宜人的空間環境。如深圳大學，校園功能分區明確，各區之間聯繫便捷，充分利用地形，保留和利用了大片原有綠化，校園環境優美而富於層次變化，各類教學、行政用房具有變換功能的通用性和靈活性，建築造型簡潔明快。再如山東財經學院，總體規劃結合地形，科學佈局，形成合理的功能分區；採用低層高密度爲主的原則，組織網絡化的建築羣體，形成高效率的學習工作環境；利用排洪衝溝巧設全校入口，採用非對稱佈局，創造圍透有序、高低錯落的豐富室外空間。

2. 對一批原有高等院校進行了規模不小的改建或擴建，不僅節約了基建投資，提高了教學和科研的效益，而且大大改善了校園環境和城市面貌。首先擴建的是一批原有知名大學，如北京大學、清華大學、武漢大學、南京大學、廈門大學、上海和西安交通大學、哈爾濱工業大學等。如北京大學，該校是在院系調整以前的燕京大學校園的基礎上發展起來的，現狀總建築面積75萬平方米，總用地168.3公頃。根據事業規劃要求按15000名學生，8000名教職員工進行校園總體規劃，計劃新建建築面積20多萬平方米。這是一項複雜而難度很大的規劃工作，既要照顧歷史和現狀，又要有超前的設計思想。規劃工作最主要的特點是功能分區的重新調整。首先參照現狀，將校園的中部整體規劃爲教學、科研、圖書館區。再進一步結合建築與環境的特點，將西校門內原燕大舊址規劃爲語言、文科區，環境幽美寧靜有利於文科學習，建築無需作較大改造。而新擴建的東部則規劃爲理科區，不僅能適應實驗要求複雜、多變，還有利於各類學科的相互交叉、滲透和綜合以及新學科的調整。經過調整，將理科相對集中，以新建的教學樓羣作爲主體，並和已建的物理樓、化學樓及新加入的學術交流中心、大學博物館、科技檔案館、多功能會議教室樓等組成理科教學區。並新開闢了東校門，使原有功能更爲齊全。由於該規劃規模較大、投資巨大，現仍在實

施中。其它如清華大學、武漢大學、廈門大學等都類似北大擴建了比較完整的新區。

3.成功地設計和建造了一批符合現代化教學要求的教學樓。不少教學樓的設計突破了長走廊雙排教室的老佈局，結合教學和氣候特點採用了單元式、外廊式、內庭院式等靈活的佈局，不僅改善了使用質量，還為師生創造了良好的交往空間。如上海交通大學二部教學樓，設計佈局上採用自由與開放形式，但又強調明確功能分區、建築羣相對集中、人車分流；造型上不追求強烈軸綫和大體量的主樓，力求反映學校建築應有的時代氣息和個性，強調建築羣的風格和色調的統一。第一期建造的各類教室和講堂的建築面積為14000平方米。建築分為兩組，以四、五層與一層組合的靈活佈局，二層連廊連通，組成空間變化的羣體和活潑的教學環境。又如武漢大學校園以其因山就勢的規劃佈局和具有中國傳統特色的建築造型而著名，該校主體建築人文科學館（綜合教學科研樓）建館用地不但位置重要，而且地段寬度很小，稍微向東地勢就陡然下降，對這樣一座主體建築的設計來說，無論自然條件還是建築環境都具有相當大的難度。武漢大學的建築羣一直是東湖風景區的景觀之一，新建人文科學館不僅要為景觀增色，還應通過它把東湖的景色引入校園。科學館的主層門廳兩側設計留有約9米的開敞口，使在門廊內即可觀賞東湖景色，同時利用下層大報告廳的屋面作為活動平臺，迎向東湖，以達到借景之功效。再如1990年建成的天津大學建築系館，總建築面積約7000平方米。在特定的三角形地段上不僅保證了功能要求和最好的朝向，又能恰當地處理好位于全校中軸綫末端的建築身份。建築物體量不大，但仍做到了有分量、有力度。在塑造建築形象時，設計者本着既不因循守舊，又不過份超前的原則，通過空間、體形的處理，力求賦予它美的形象和文化內涵。建築的各個立面都處理得很嚴謹，既有良好的比例關係，又具有恰到好處的虛實、凹凸、色彩和質感的對比。

4.已建成和正在設計、建造一大批圖書館。80年代中期建造了我國規模最大、技術先進、設施齊全的國家級圖書館——北京圖書館新館，其規模為：藏書2000萬冊，各類閱覽室27個，共設有閱覽席位3000座，總建築面積為14萬平方米；其中主體建築為12.5萬平方米，展覽廳、報告廳（可容納1200人）及其它附屬建築約1.2萬平方米。近期工程佔地7.42公頃。該館設計時採用三綫收藏管理圖書的方式，使圖書儘可能接近讀者，方便讀者。各類專科性閱覽室實行開架閱覽。基本書庫主要起藏書作用，其面積約5萬平方米。建築形式較多地採用我國古典建築的傳統手法，並注意吸取我國園林的特點，創造館園結合、書院式的優美而安靜的學習環境。80年代末，尤其是進入90年代以後，不少省市和大學新建和擴建了大量圖書館，如上海圖書館新館、福建省圖書館、清華大學圖書館新館、武漢華中理工大學圖書館、天津大學科學圖書館、重慶大學圖書館及學術中心等。這些項目的規模和設計條件雖然不同，但多具有各自的特色；在充分吸取國外圖書館的設計經驗的基礎上，大膽打破我國傳統的藏、借、閱三段佈局，充分考慮國情、校情，體現擴大開放、以用為主、方便讀者的新管理思想，不同程度地加大了開架面積，藏閱靈活佈局，適應計算機現代化管理的要求。不少圖書館採用模數式設計手法，統一協調柱網、層高和荷載，增加了使用的靈活性。不少圖書館在尊重歷史環境和創造宜人新環境方面，在力求創新、塑造富有特色的建築空間和造型方面取得了可喜成績。全國出現了前所未有的繁榮景象。

5.為了適應國民經濟發展的需要，在不少科研機構和大專院校裏新建和改擴建了大量實驗樓，其中包括一些高科技的實驗設施。早在60年代，我國科學家和建築師已能自行設計技術要求很高的如原子能反應堆實驗室、電子迴旋加速器實驗室、裝有全能機械手的放射化學實驗室等。80、90年代，在學習國外實驗室設計經驗的基礎上，我國新建實驗樓的設計有了不少突破。為了合理組織有

恒温、恒濕、超淨要求的實驗室，採用了加大建築進深雙廊式平面。在深入研究標準實驗臺和實驗要求的基礎上，選用合理而通用的建築平面柱網、層高和結構模數，採用合理而通用的標準單元，經濟合理地安排各種技術管網；不僅提高了設計質量和速度，同時也增加了使用的可變性和靈活性。此外，在建築佈局、建築體形、室外空間和環境的塑造方面也有較大的突破。如北京西郊中國科學院發育生物研究所，建設過程引進了西方 60～70 年代的一整套設計概念，它是建國後唯一獲得國家設計金獎的通用實驗室建築，先導作用是比較突出的。

　　現在，我們正處在跨入 21 世紀的關鍵時刻，爲了保證科技的發展，經濟的振興和社會的進步，必須堅持把發展教育事業放在突出的戰略位置，加強智力開發。今後隨着改革開放的深入，必然會出現科教事業的大發展，伴隨着也會出現科教建築的大發展。世界上科學技術、特別是信息學、電腦及網絡技術的飛速發展和進步，必將使人類的時空觀念出現一個根本性的改變，並將直接或間接地影響和促進建築的變化和提高。如學校的教學和科研過程、遠距離教學、圖書及資料的收集、貯藏、管理和出借等等都將有很大的變化，都將會影響到校園的總體規劃、教學樓、實驗室、圖書館等建築的設計，爲此我們對這些新的趨勢應有適當的思想和技術準備，以迎接科教事業光輝燦爛的明天。

劉鴻濱（清華大學教授）

體育建築綜述

梅季魁

50年代以來，國家大力發展體育運動，把體育運動視爲增强人民體魄、鞏固國防、振興中華的重要手段。國家在力所能及的條件下，優先發展體育設施，經過近五十年的大力建設，成就輝煌。

輝煌的成就，首先體現在體育設施數量的巨大增長。50年代之初，我國體育設施僅有2855個體育場地，量少質差，同幾億人民需要相比，極不相稱。今日我國，體育設施有了巨大的發展，場館面貌有了極大的改觀。我國儘管遭受多次灾禍，經濟建設時快時慢，但體育設施建設從未間斷。特別是，70年代後期體育設施得到飛躍式的發展。截至1995年底，我國已擁有各種體育場地61萬5千多個，是50年代之前的210多倍。

我國體育設施發展速度之快，更是讓人興奮不已。50年代在過去微薄底子上以8倍多的增長率發展，而60、70、80年代三個十年步入正常發展軌道後，也是以十年增長一倍半的速率發展。90年代，我國體育設施已具有相當規模，每年仍以3萬多個場地建設量向前發展，預計90年代將保持在70%的增長速度繼續發展。縱觀四十多年體育設施的發展，始終是高速度的，這在國際上也不多見。

這些體育設施對人民體質的提高，壽命的延長（1949年平均35歲，1996年爲70歲），競技體育的發展和在國際競技舞臺取得的榮譽，都發揮了巨大的作用。儘管我國體育設施總量用人口平均還處于較低水平，但發展速度之快，令人信心百倍，不久將來必會達到較高水平。

輝煌的成就，也反映在類型的大大豐富。50年代之初，體育設施的主體是露天籃、排球場和簡易運動場，約占全部體育設施的85%以上，類型單調、種類貧乏。如今，不僅有大量的各種田徑場、足球場、籃排球場，網球場，而且還有許多十分現代化的幾萬人至七八萬人的大型體育場。防風雨避寒暑的全天候體育館、游泳館、田徑館和各種訓練房、健身房已遍佈全國各大中城市。南北各地不

僅建起眾多現代化游泳池，而且水上運動站、帆船和賽艇等水上運動場地已有五六十處。人工滑冰場在北方有較多發展，也在氣候炎熱的南方不斷興建。400米跑道的巨型速度滑冰館，世界目前僅有5座，我國竟擁有2座。現代化滑雪場在北方省份已建成14處，並頗具規模，可舉辦重大國際滑雪比賽。各省及直轄市幾乎都有自己的現代化射擊場、射箭場和自行車賽場。賽馬場已建成60多座，曲棍球場也有20多個，在我國興起不久的高爾夫球，其場地竟在短短十幾年裏建成近50處。棒壘球運動在國內開展時間不長，但球場已建有20多處。今日中國，體育設施已基本囊括了國際流行的各種類型，為承接各種比賽提供了良好的物質條件，也為進一步開發體育運動資源開拓了途徑。

　　輝煌的成就也體現在體育場館質量的顯著提高。隨着經濟建設的發展和生活水平的提高，體育運動項目不斷引入室內，開展全天候活動，場館建設向高品質方向邁進。我國室內體育設施在70年代前處於較低水平，僅佔場館的1%左右。而改革開放以來18年的大力建設，室內設施百分比提高了一倍半左右，達到2.6%。這種變化和提高非常不易，室內外場地的造價差距頗大，少則幾十倍，多則上百倍，室內設施所佔比例每提高一個百分點，要多投入幾十倍的資金才可做到。

　　質量的提高，也明顯地表現在場館規模的不斷擴大和現代化設備水平的提高。我國已建成多座國際標準的5萬人以上的體育場，1萬5千人大型室內田徑館已建成2座，而第3、4座正在建設之中。8千人以上的現代化體育館已超過10座。規模巨大的400米跑道速滑館已建成2座，這在國際上也是領先的。

　　設備現代化是高品質體育場館不可缺少的重要條件。我國場館建設普遍重視設備的現代化。高質量的塑膠跑道、高品質木地板、高效照明設備、高清晰度音響系統、大型彩色熒光屏記分記時牌、舒適的空調、活動看臺、活動地板等等，已被廣泛採用。經濟美觀

的各種新型屋蓋結構在體育場館中已經形成百花争艷的繁榮局面。各種輕質高强、防火隔熱性能好、表面光潔、色彩亮麗的金屬屋面越來越多地裝置體育館的第五立面。體育場應用現代化設備、結構和材料在國内處於領先地位，國際上也數先進行列，因而，體育建築常常成爲集現代技術之大成的橱窗。

我國體育場館建設取得的輝煌成就，令人振奮和自豪，而發展道路的明媚，使人對其走向更美好的未來信心滿懷。這條發展道路的基本輪廓大致如下：

一、功能的演進

1. 面對的矛盾　無論是百業待興的建國初期，還是經濟高速發展、生活水平顯著提高的今日，以及未來的若干年月，我國體育設施面對的主要矛盾依然是供不應求。雖然場館建設發展很快。但人口衆多、底子不厚，解決有無問題是場館建設的首要任務。這一方面需要投入大量資金和加强建設力度，另一方面也需要不斷提高場館效益。提高建築效益，不斷完善功能，是場館設計應始終堅持的方向。

正確解決普及與提高的辯證關係，涉及到場館效益和解決有無的大問題。建國之初，在經濟比較困難條件下優先發展競技體育設施，對提高運動水平，在國際上争金奪銀爲國争光，振奮民族精神都起了重要作用；同時，對提高羣衆的體育熱情，帶動和指導羣衆體育的發展，也起到了不可估量的作用。但就場館整體建設來衡量，羣衆體育設施一直是建設的主體，特別是學校體育設施和城市運動休閒設施得到了較大的發展。不足的是社區體育設施發展滯後，需要認真研究，及時妥當地解決。

場館的單一與多樣，同樣關係到挖掘體育資源和提高建築效益的重大問題。單一與多樣的矛盾在50、60年代雖然已存在，但在事業型管理體制下暴露不突出。而到了70年代末和80年代初，羣

衆文體生活模式、體育設施管理模式和建設模式發生重大改變之後，體育設施功能的單一與社會的多樣化需求矛盾則日益突顯出來，迫使場館設計重視解決單一與多樣的矛盾。

2. 演進趨勢　場館建設正在努力向羣衆化方向前進，恰當解決普及與提高的矛盾。這種努力比較明顯地體現在羣衆體育設施建設的力度加大和競技體育設施兼顧羣衆參與需要。如體育館，以往場地僅佔總建築面積10%左右，80年代後期以北京亞運會體育館爲代表擴大場地規模，其面積比例提高到20%。進入90年代，場地規模繼續擴大、活動坐席和附屬場地不斷增多，其面積比例提高到30%～50%，有的還向更高比例衝刺。場地面積的增加和比例的提高，意味着羣衆活動場地的增多和場館利用率的提高。

另一個重要的演進趨勢是多能化。羣衆迫切需要的體育設施量大，短期內難以徹底解決，而現有場館空閑多、使用少、利用率低，這種悖反現象長期困擾着我國場館管理和建築設計。50、60年代體育館設計多以籃排球爲主，功能過窄、用途單一，約有90%時間空閑，使用率很低。社會需要決定着建築功能取向，80、90年代開始重視功能設計、向多功能方向發展，雖然步伐有大有小，功能有多有少，但邁向多功能已成爲不可扭轉的大趨勢。多功能化的主要表現是：增加體育活動項目，向文藝、展覽等方向延伸，擴大場地規模爲羣衆參與提供更多場地。

二、技術的發展

體育運動對場地、空間環境、技術設備等總是不斷地提出更多更高要求，因而體育建築應用新技術也總是走在各建築類型的前列。這種需求促進了新技術的發展和應用，而新技術的出現也促進了體育建築的發展。我國體育建築40多年來始終是與新技術爲伍，互相促進，不斷提高。

1. 結構技術　體育建築多爲大空間，需要大跨結構覆蓋。50

年代結構技術發展水平不高，基本是以鋼桁架、三鉸拱等平面結構爲主，結構笨重、用鋼量大、佔用建築空間多，現狀呼喚着新型結構的出現。60、70年代，我國即開始發展空間結構：薄殼、網架、懸索等。而從應用結構的方式看，由簡單的覆蓋邁向了比較合理先進的覆蓋兼圍護，上昇到充分發揮結構潛力、物盡其用的較高層次。

體育建築的空間就使用需要來看，其體形一般不都是四平八穩的平行六面體，而是多種多樣各有特點的特殊體形。我國體育場館設計，近一二十年來，開始嘗試運用結構型式本身具有的形體加工餘地，量體裁衣覆蓋圍合理想的空間。現代結構技術也爲建築造型提供了新的手段，場館設計在技術與藝術有機結合方面邁出了可喜的步伐。

2. 設備　體育設施空間龐大、觀衆萬千，一般是依靠電器設備傳聲。我國衆多體育場館採用了高質量的電聲系統，形成了清晰、悅耳、響亮的音質環境。各地現代體育設施都裝有高亮度照明設備，多數達到彩色電視轉播照度水平，場館亮如白晝。

北方各地體育設施普遍裝置採暖設備，南方一些現代化場館裝有中央空調，室內不分冬夏，氣溫宜人，爲高水平比賽、表演和觀賞創造了良好的物理環境。

人工製冷技術有了長足進步，依靠國內技術力量和設備在南北各地建起了多座人工冰場，爲今后的發展建立了可靠的技術物質基礎。

活動看臺、活動地板等是場館實現多功能必不可少的設施。國內各地越來越重視活動看臺、活動地板的使用，同時，也促進了廠家生產和研製，爲發展多功能場館提供了日益方便的技術手段。

復歸自然是人們的生理和心理需要，但在體育場館發展中經歷了一個反覆過程。50年代，我國場館設計普遍考慮了天然採光，室內比較開敞明亮，但由於防水技術不高，滲漏雨水現象時有發生，

以至一度放弃了天然採光。後來，受到國際石油危機影響及採光防水技術有了發展和提高，復歸自然問題重又提上日程。如今，人們更重視自然聲、光、熱物理環境的價值，力求回歸自然。改革開放以來，許多現代化體育場館設計，力求復歸自然和內外環境的融合。活動屋蓋在我國雖未進入日程，但頂部天然採光，甚至透明玻璃屋面已被場館設計所重視並有所嘗試和應用。復歸自然已是場館設計的發展趨勢。

三、藝術的昇華

體育建築功能性强、技術含量高，對空間氛圍的經營和建築形象的塑造有很强的制約。我國體育建築在藝術方面的追求基本是朝着真善美方向前進，不斷提高和昇華。

體育建築在50年代初期曾有一個短暫階段受到復古主義影響，同時也由於自身經驗不足而從影院建築移植造型手法，缺少自身個性。然而，體育建築由於綜合性强，使它較快地擺脱復古主義影響，走上獨立發展道路，沿着真善美方向前進。近些年風行的各種流派對體育建築影響甚微，也是與其綜合性强不無關係。體育建築幾十年來追求的主流是合理的空間形體、先進的技術、合理的結構形態、真實的建築形象，以淳樸的手法表徵體育建築的內涵，沿着真善美方向不斷耕耘。

體育建築藝術所表徵的主題始終是體育運動健與美的內涵。幾十年來，我國體育建築藝術追求的力度、剛勁、優美等等，都是緊緊圍繞健與美的主題而不斷地進行探索。

新結構、新材料和新技術在體育建築中應用份量較大，技術美學展示魅力的天地相當廣闊，其作用也日益加强。新而美的因素企圖用裝飾手段掩蓋或改頭換面都是徒勞無益的，挖掘和展示技術美的魅力已經成爲不可阻擋的趨勢。

體育建築在功能、技術、藝術幾個基本方面都是走在一條陽光

大道上，向前快速奔跑。我國廣大設計工作者鋭意進取、不斷開拓、努力創新，爲美麗的祖國譜寫着更爲瑰麗的樂章，奉獻給祖國和人民。

梅季魁（哈爾濱建築大學建築研究所教授）

圖 版

科教文建築

西北民族學院藝術系教學樓

1 西北民族學院藝術系教學樓外景

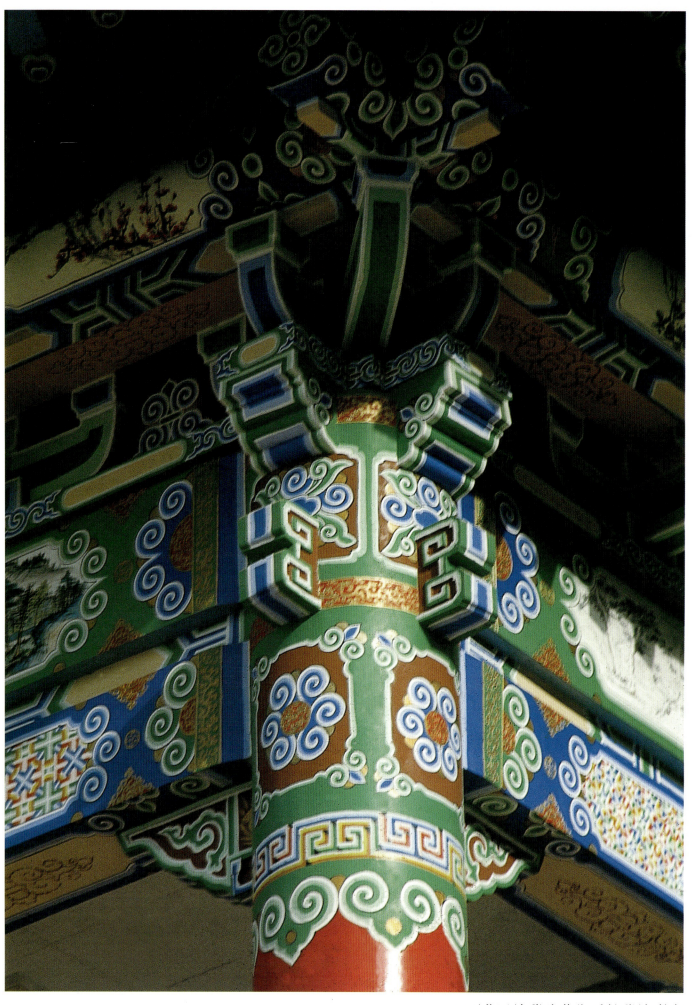

2 西北民族學院藝術系教學樓彩畫

集美學校

3 集美學校外景

4 集美學校外廊

5 集美學校門廳

6 集美學校磚工

同濟大學文遠樓

7 同濟大學文遠樓外景

伊斯蘭教經學院

8 伊斯蘭教經學院外景

中國礦業學院主樓

9 中國礦業學院主樓外景

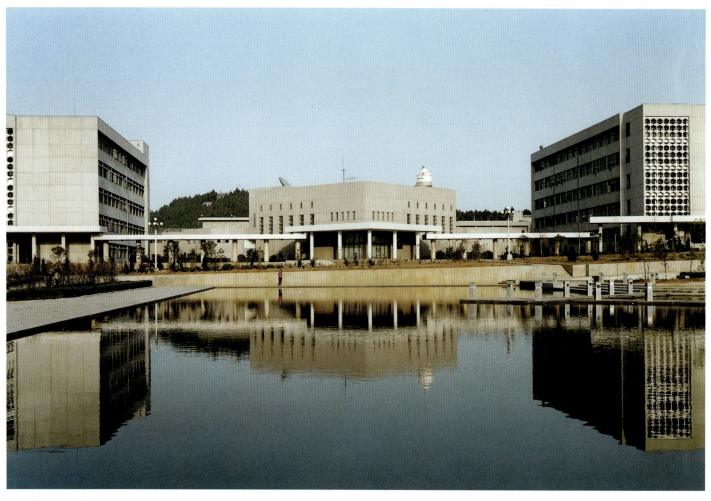

10 中國礦業學院報告廳

北京第四中學

11 北京第四中學外景

湖南師範大學美術專業教學樓

12 湖南師範大學美術專業教學樓外景

13 湖南師範大學美術專業教學樓畫室

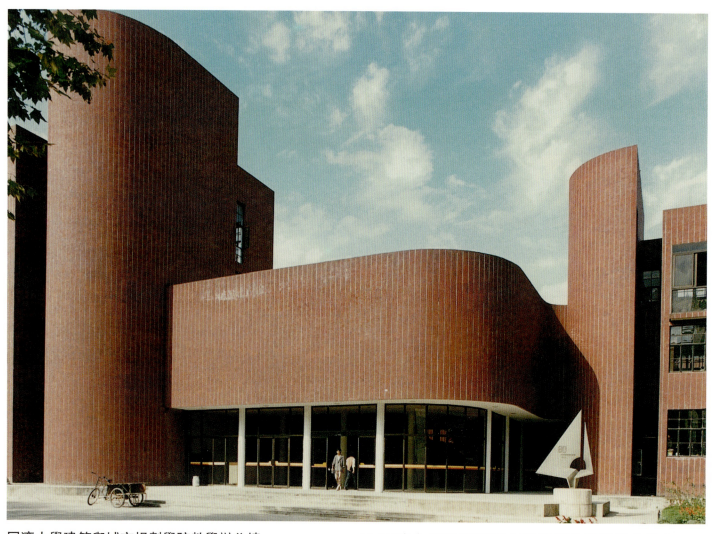

同濟大學建築與城市規劃學院教學辦公樓　　14 同濟大學建築與城市規劃學院教學辦公樓主入口

15 同濟大學建築與城市規劃學院教學辦公樓門廳

廈門大學藝術教育學院

16 廈門大學藝術教育學院全景

17 廈門大學藝術教育學院入口

新疆伊斯蘭教經學院

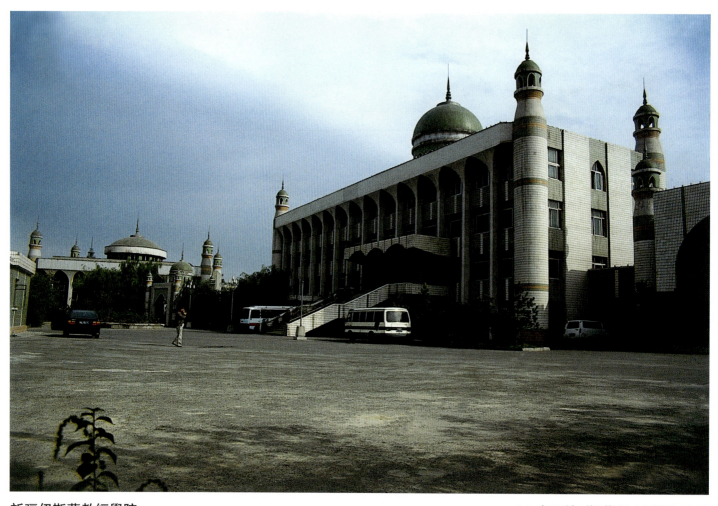

18 新疆伊斯蘭教經學院外景

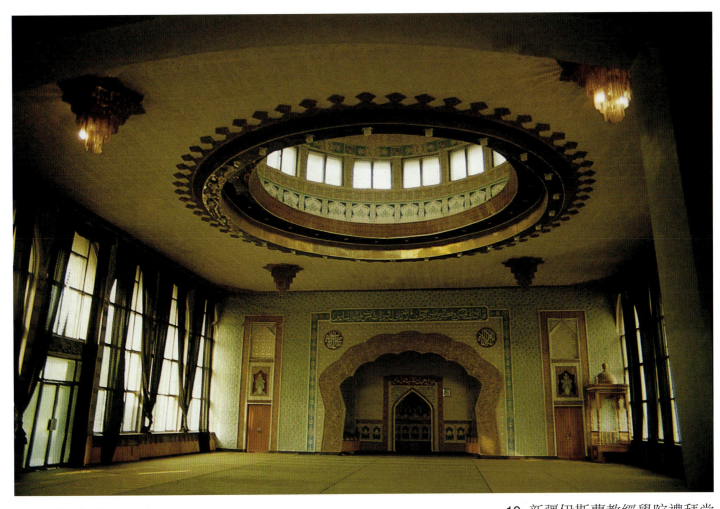

19 新疆伊斯蘭教經學院禮拜堂

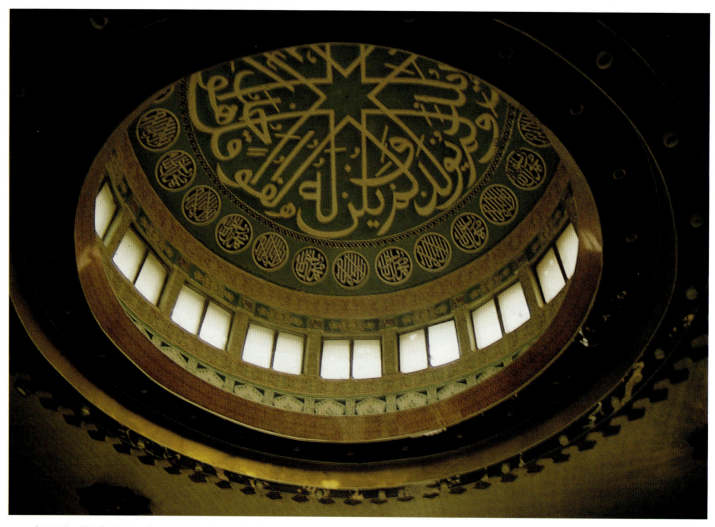

20 新疆伊斯蘭教經學院禮拜堂天花圖案

山東財經學院

21 山東財經學院中心鳥瞰

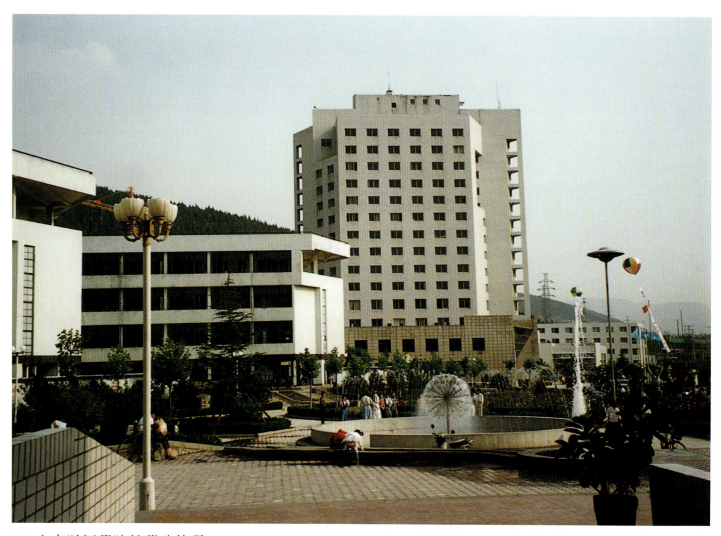

22 山東財經學院教學建築羣

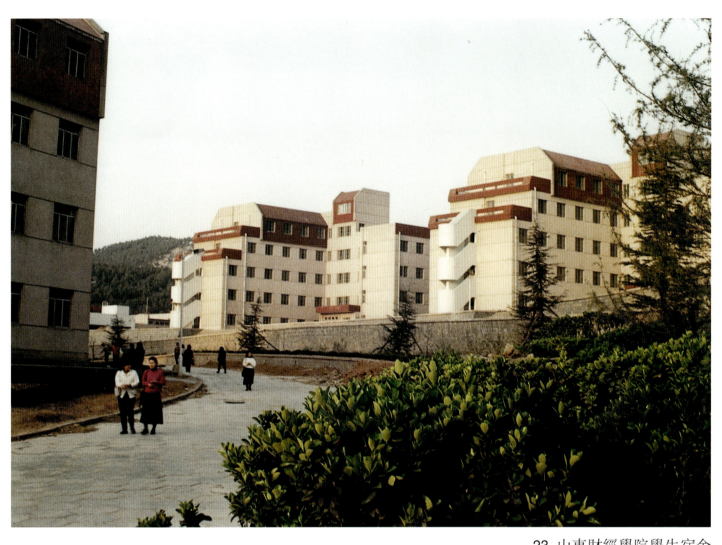

23 山東財經學院學生宿舍

中國化工進出口公司南戴河培訓中心　　24　中國化工進出口公司南戴河培訓中心南側外景及庭院

25 中國化工進出口公司南戴河培訓中心北側外景

26 中國化工進出口公司南戴河培訓中心餐廳及多功能廳

天津大學建築系館

27 天津大學建築系館外景

28 天津大學建築系館內庭院

29 天津大學建築系館展廊

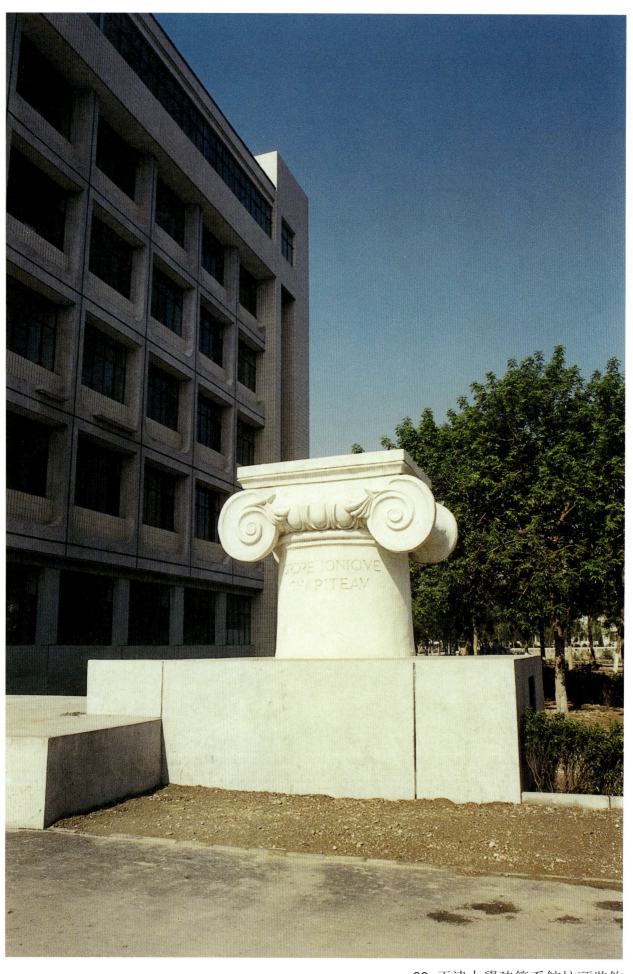

30 天津大學建築系館柱頭裝飾

上海交通大學逸夫樓

31 上海交通大學逸夫樓外景

北戴河中房集團培訓中心

32 中房集團培訓中心外景

33 中房集團培訓中心輔助建築的藝術處理

34 中房集團培訓中心大門細部

35 中房集團培訓中心室外樓梯細部

華東師大三附中

36 華東師大三附中外景

北京行政學院主樓　　　　　　　　　　　　　　　　　　　37 北京行政學院主樓外景

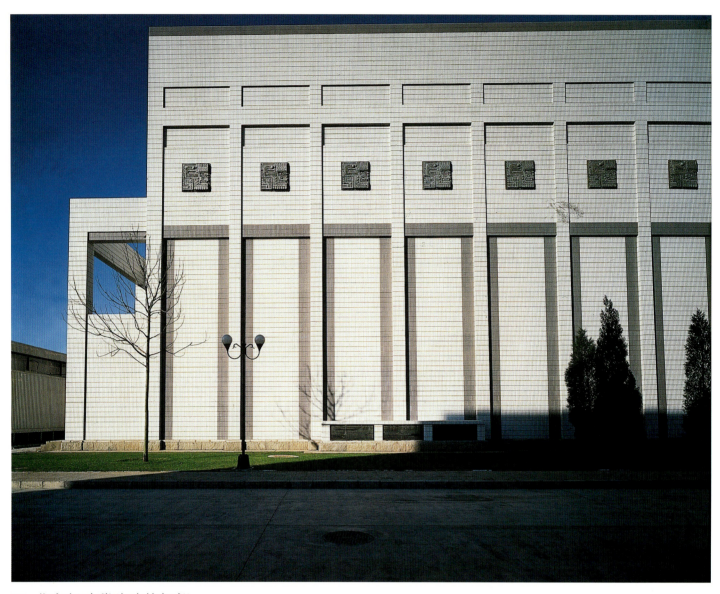

38 北京行政學院建築細部

北京經貿幹部子弟學校

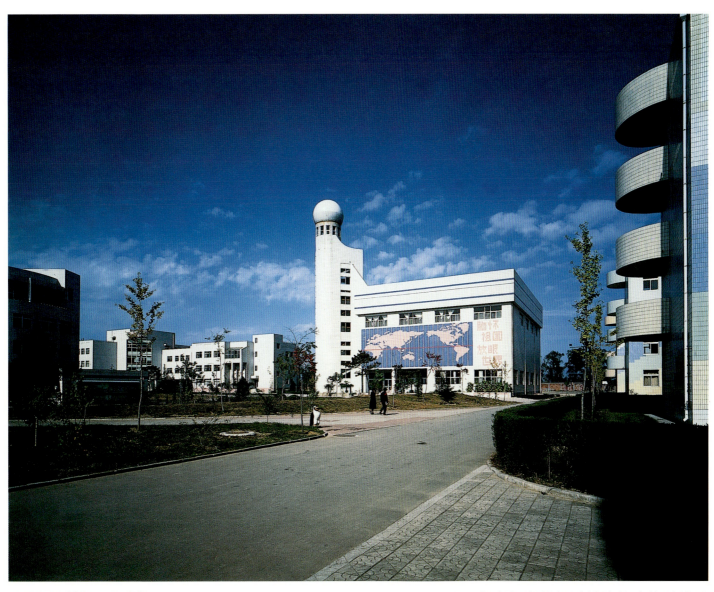

39 北京經貿幹部子弟學校建築羣外景

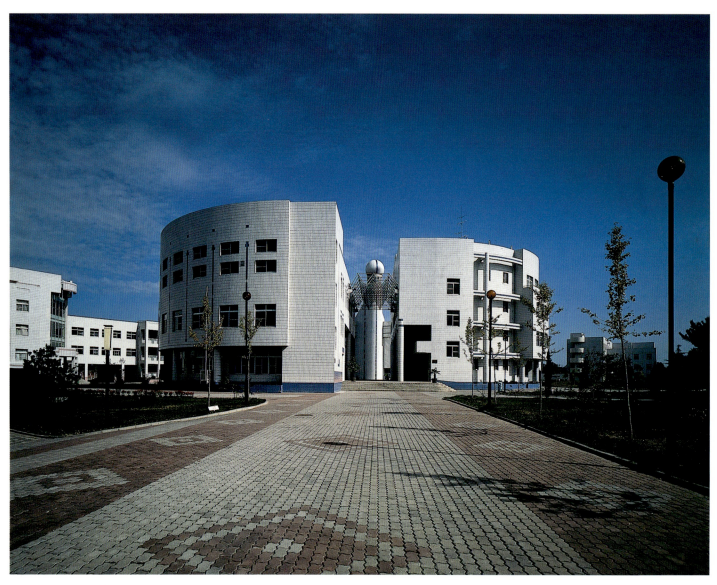
40 北京經貿幹部子弟學校建築之間的借景

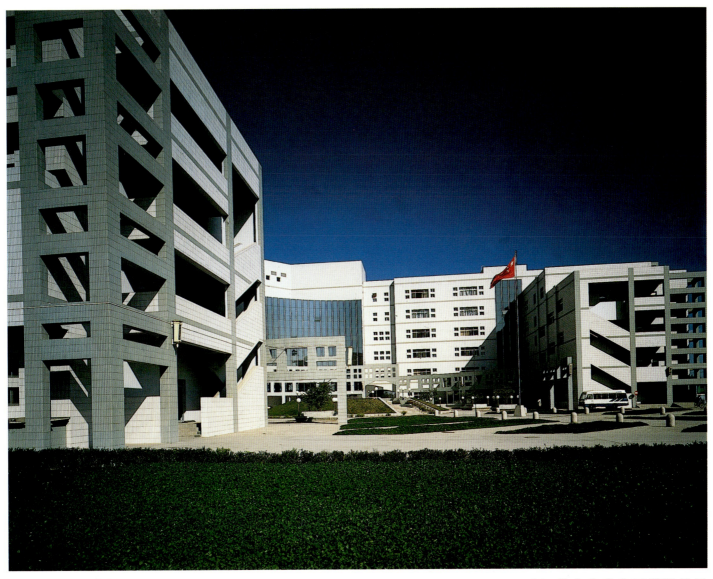

北京中華女子學院

41 北京中華女子學院外景

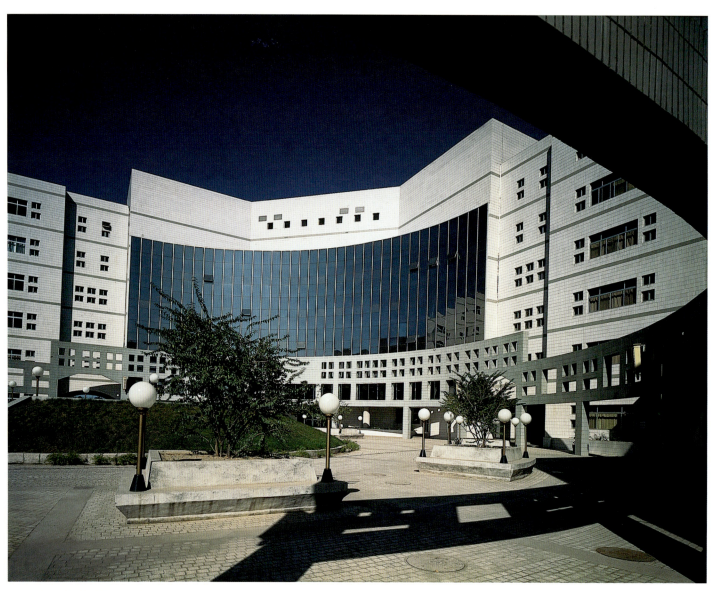

42 北京中華女子學院主樓入口

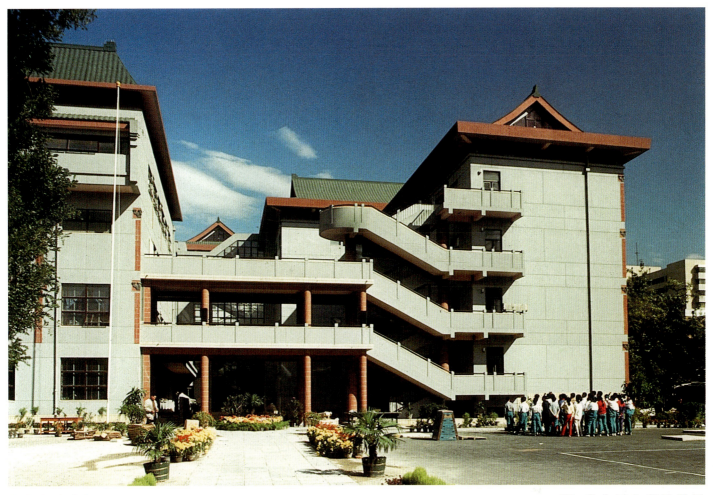

北京景山學校

43 北京景山學校外景

華南理工大學逸夫科學館

44 華南理工大學逸夫科學館外景

45 華南理工大學逸夫科學館入口細部

46 華南理工大學逸夫科學館庭院

同濟大學逸夫樓

47 同濟大學逸夫樓西面外景

48 同濟大學逸夫樓入口

49 同濟大學逸夫樓北面外景

50 同濟大學逸夫樓庭院

清華大學圖書館新館

51 清華大學圖書館新館外景

52 清華大學圖書館新館目錄大廳入口

53 清華大學圖書館新館休息廊

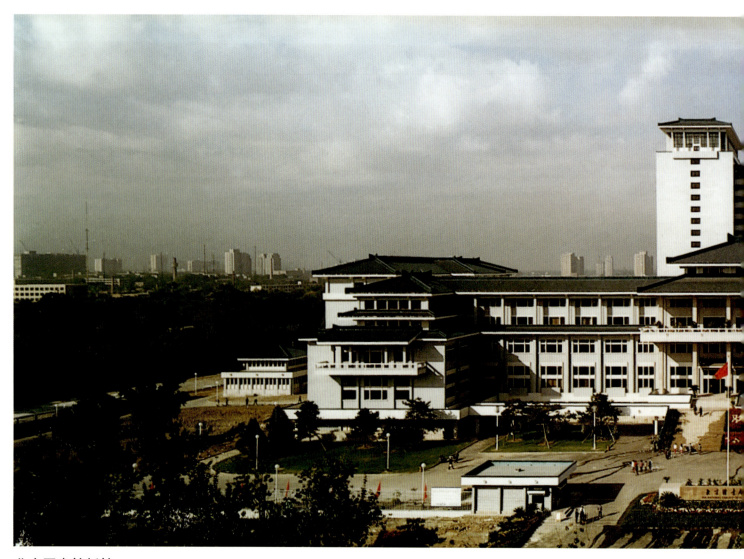

北京圖書館新館

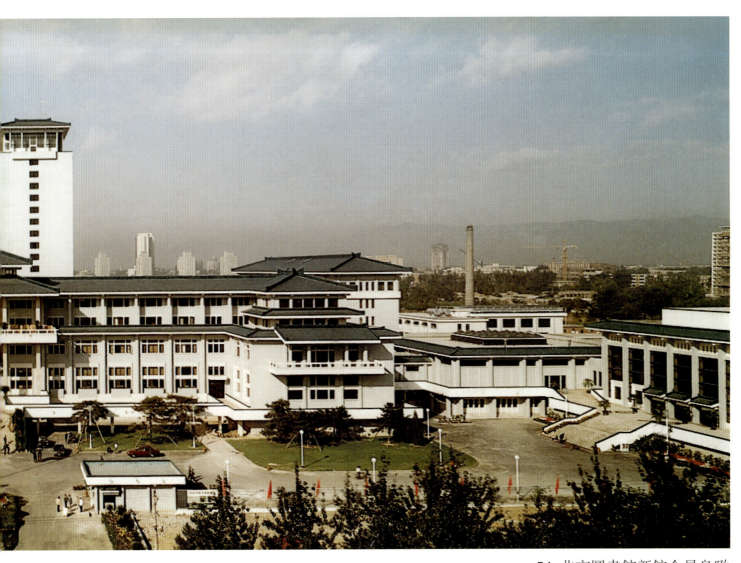

54 北京圖書館新館全景鳥瞰

55 北京圖書館新館紫竹廳

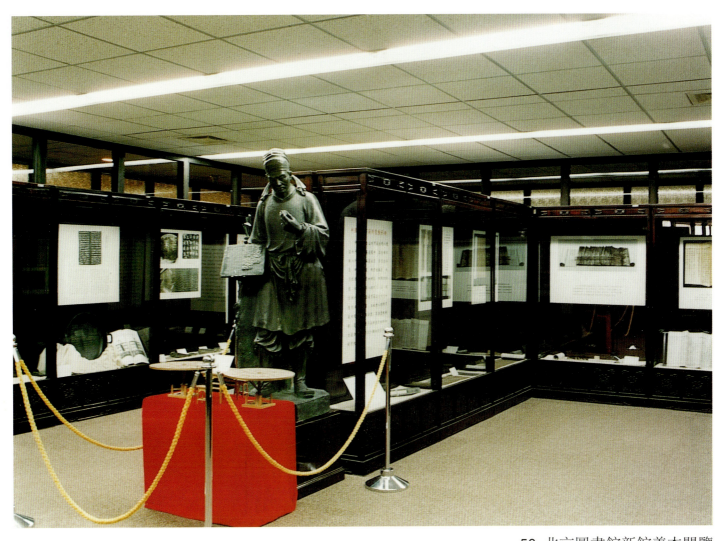

56 北京圖書館新館善本閱覽

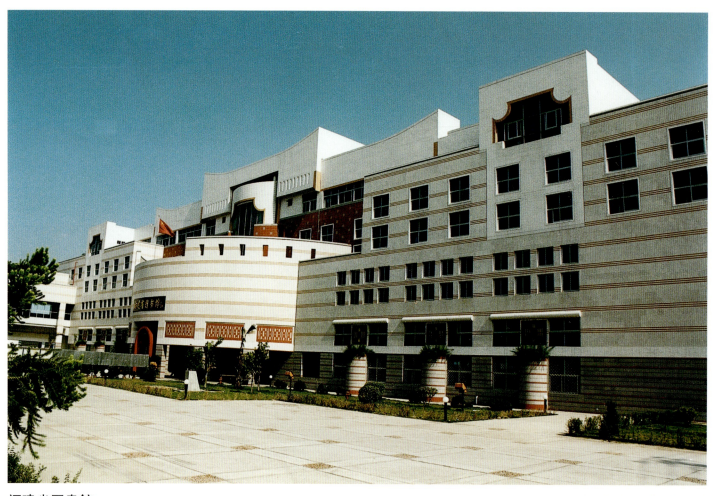

福建省圖書館

57 福建省圖書館近景

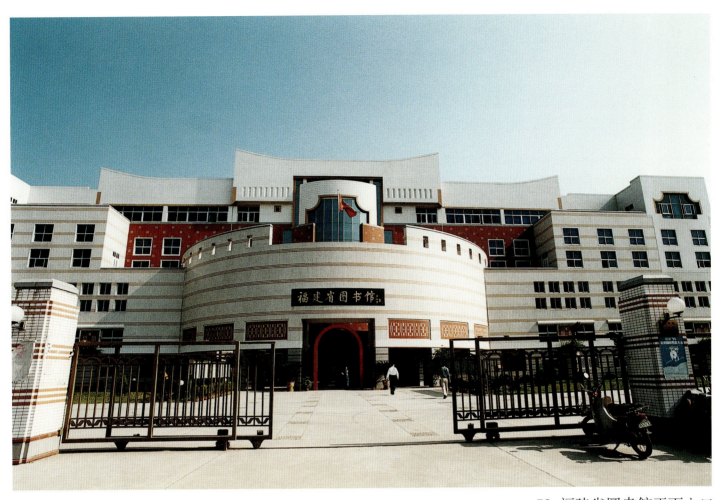

58 福建省圖書館正面入口

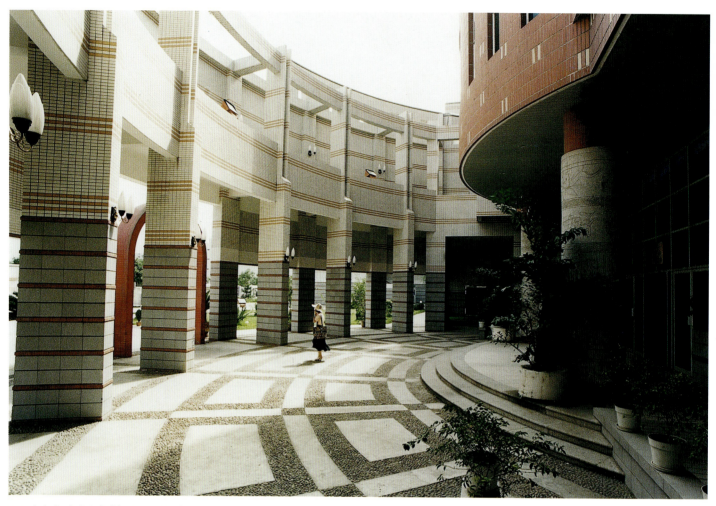

59 福建省圖書館入口前院

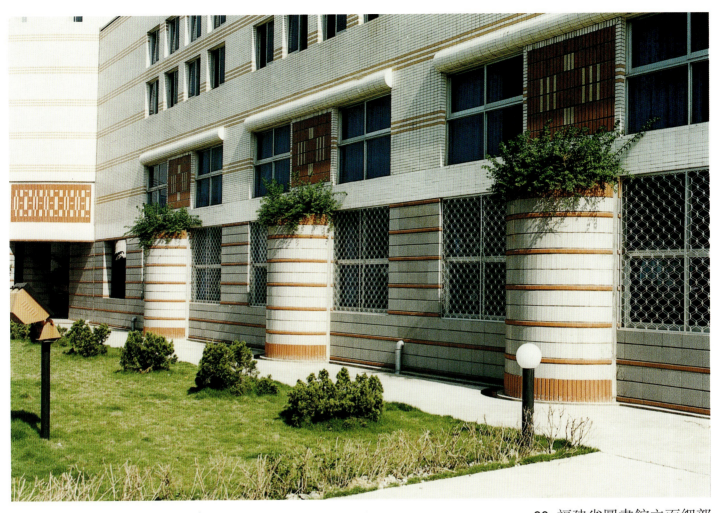

60 福建省圖書館立面細部

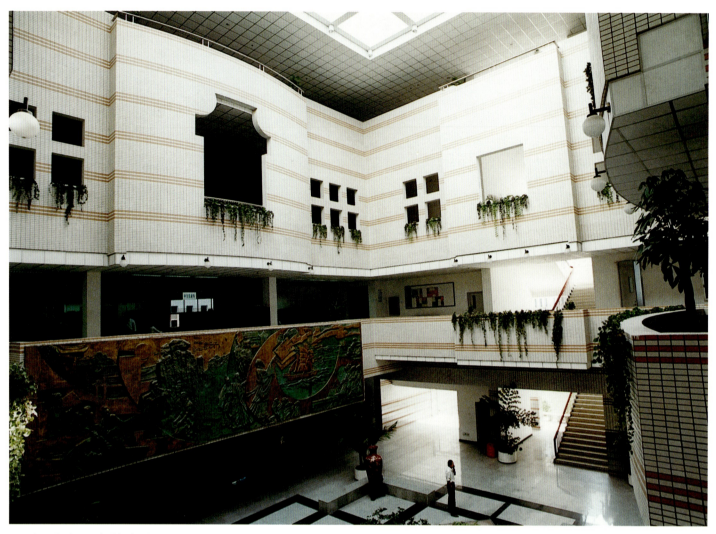

61 福建省圖書館中庭

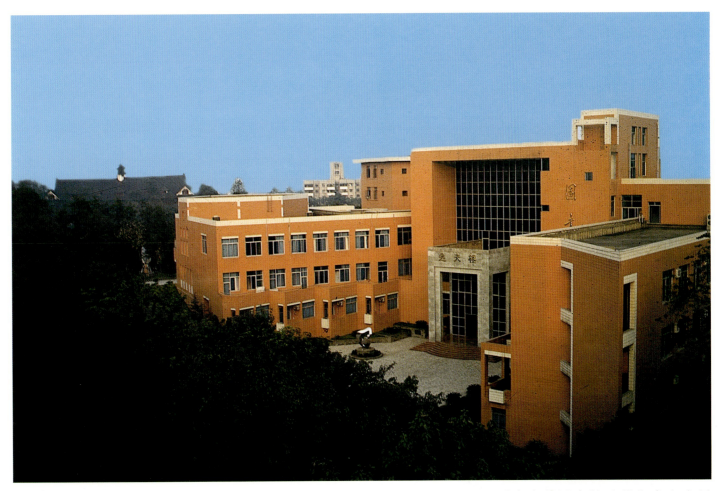

重慶大學圖書館及學術中心

62 重慶大學圖書館及學術中心全景

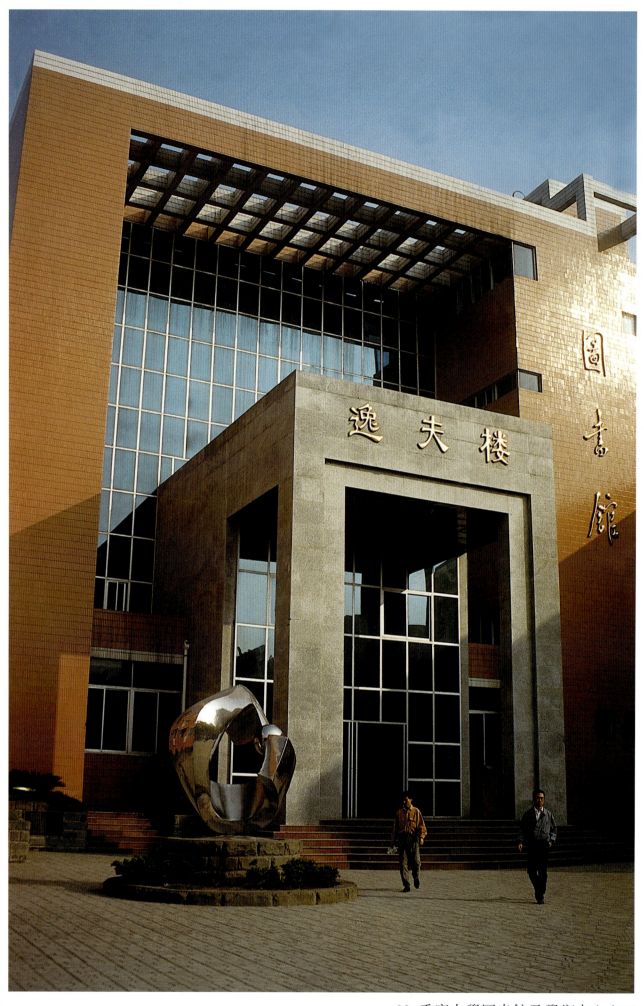

63 重慶大學圖書館及學術中心入口

上海圖書館

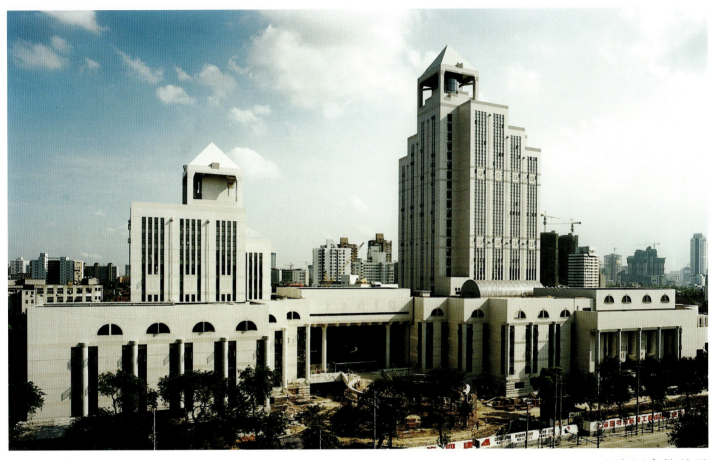

64 上海圖書館外景

北京電報大樓　　　　　　　　　　　　　　　　　　　65 北京電報大樓外景

湖北省計量局第二恒温樓

66 湖北省計量局第二恒温樓外景

67 湖北省計量局第二恒温樓入口

杭州科學會堂

68 杭州科學會堂外景

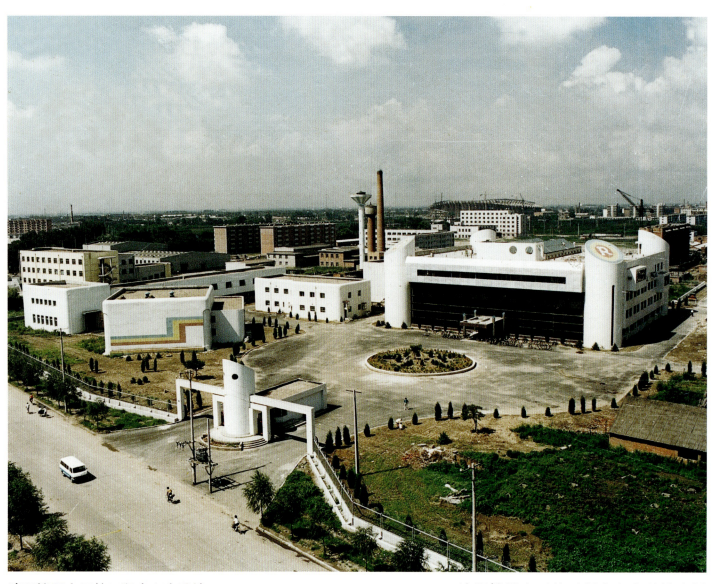

瀋陽機器人示範工程中心實驗樓

69 瀋陽機器人示範工程中心實驗樓全景

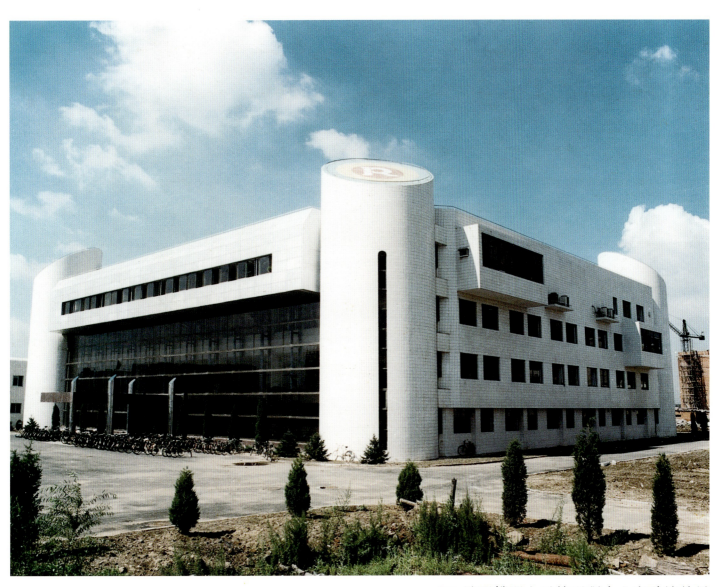

70 瀋陽機器人示範工程中心實驗樓外景

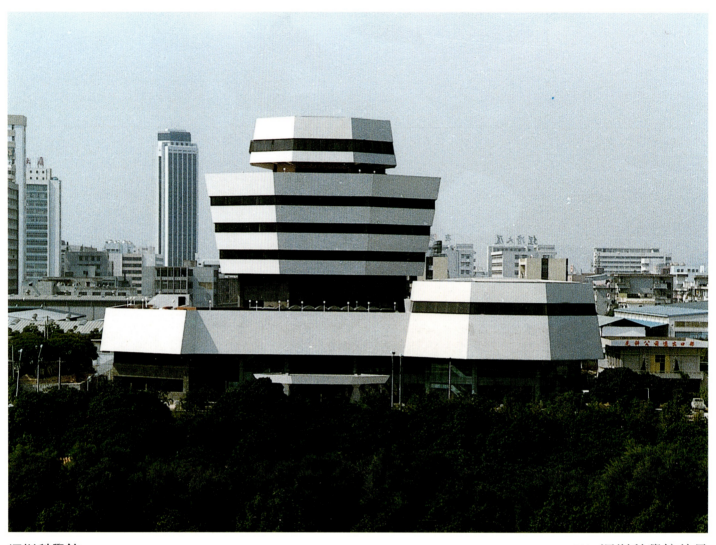

深圳科學館

71 深圳科學館外景

72 深圳科學館會議廳

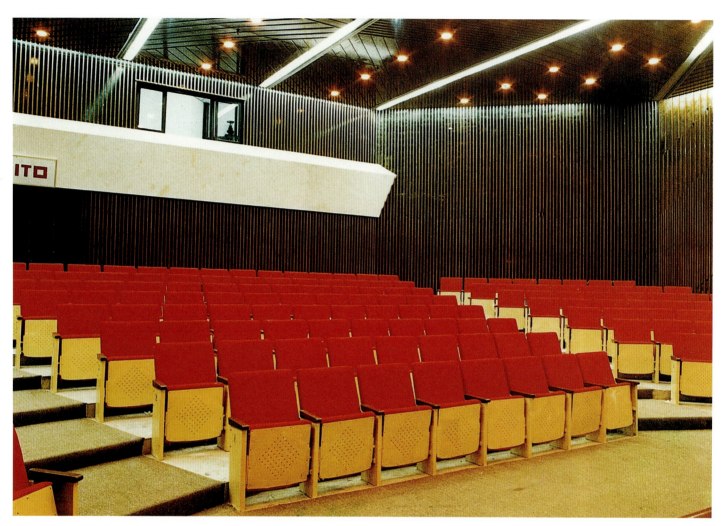

73 深圳科學館報告廳

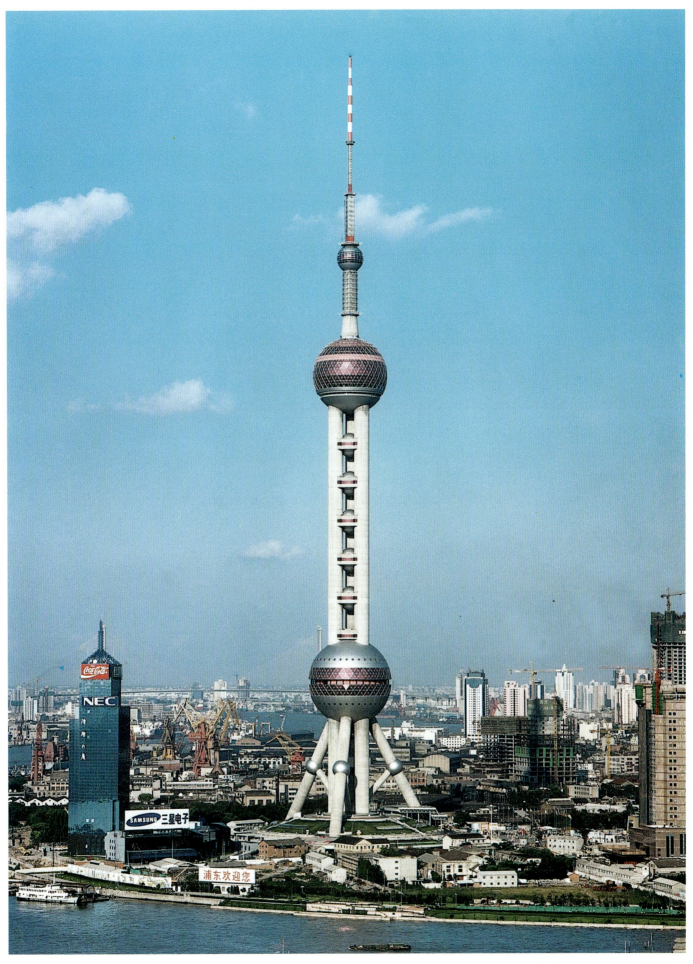

"東方明珠"電視塔

74 "東方明珠"電視塔外景

75 "東方明珠"電視塔内景

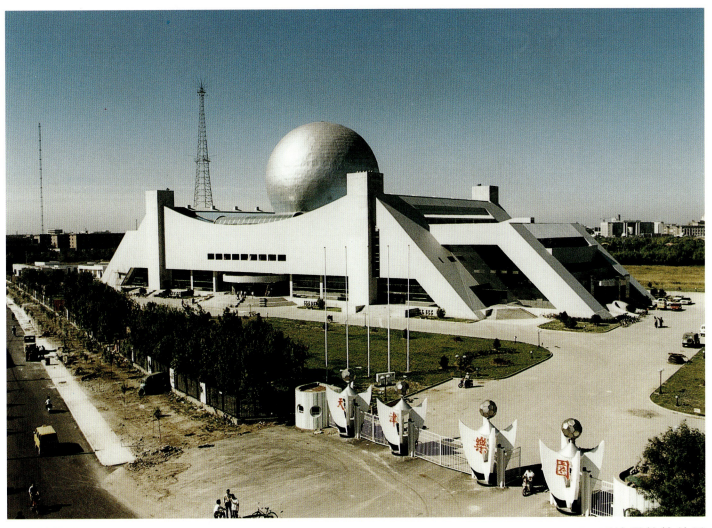

天津科技館

76 天津科技館外景

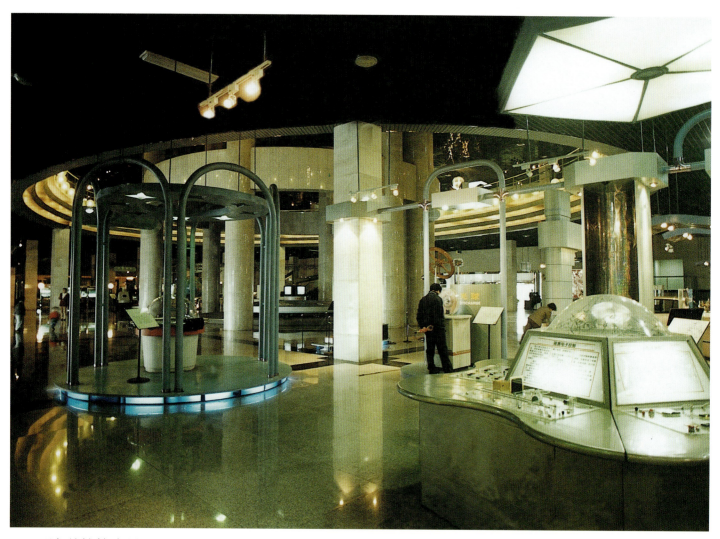

77 天津科技館内景

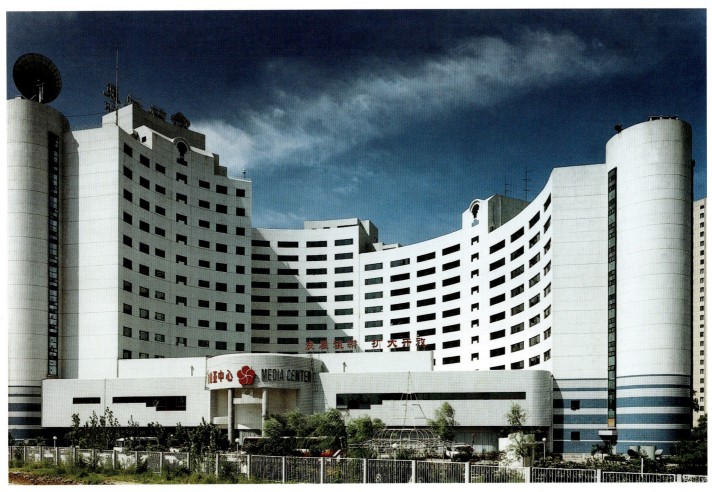

梅地亞中心

78 梅地亞中心外景

79 梅地亞中心大廳

80 梅地亞中心多功能廳

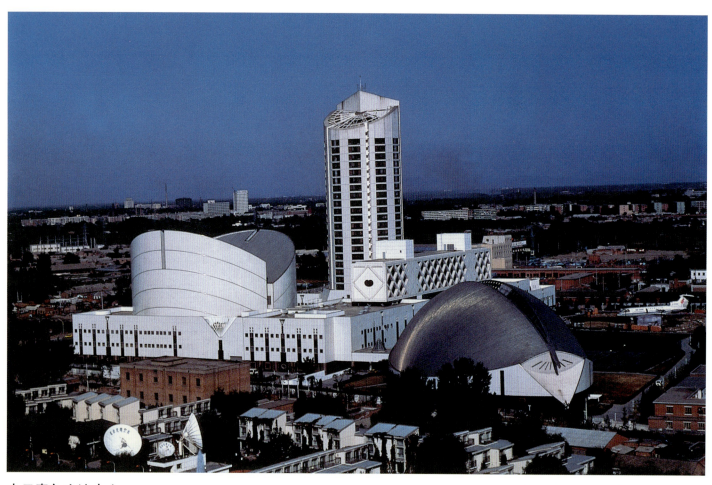

中日青年交流中心

81 中日青年交流中心全景鸟瞰

82 中日青年交流中心樓梯間和迴廊

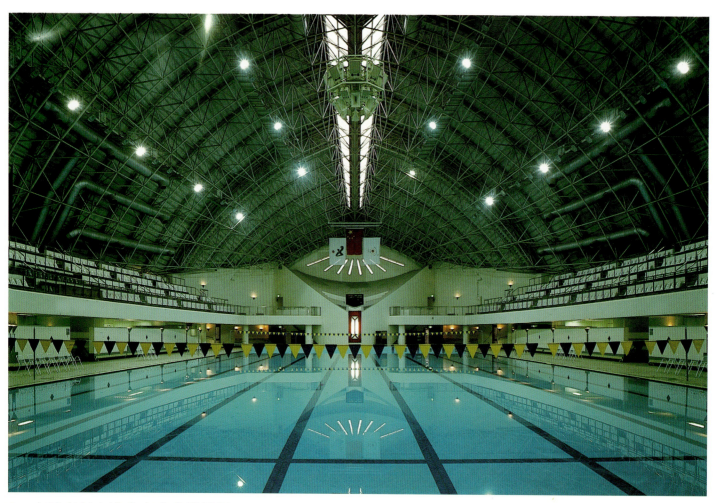

83 中日青年交流中心室内游泳场

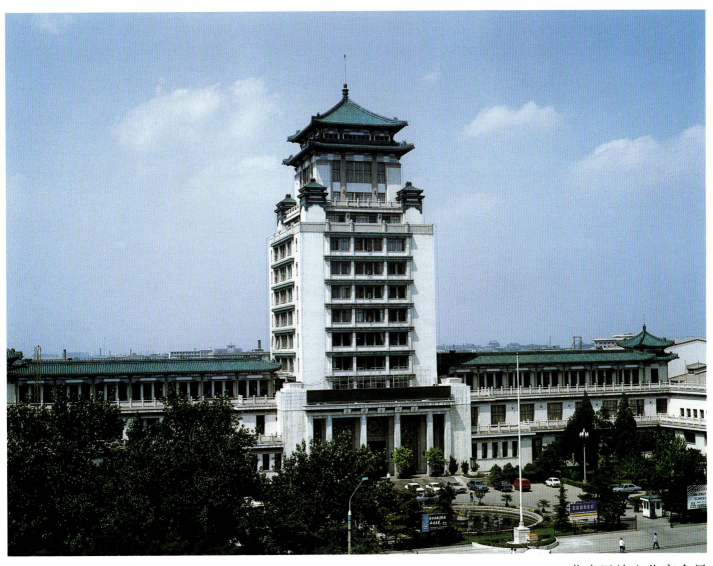

北京民族文化宫全景

84 北京民族文化宫全景

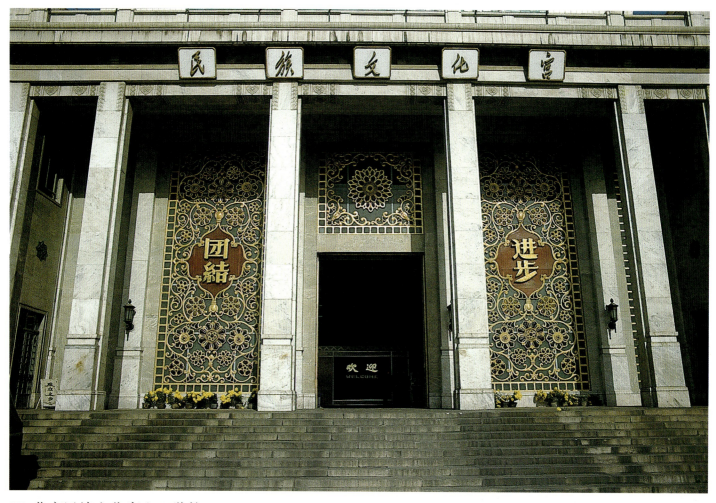

85 北京民族文化宮入口裝飾

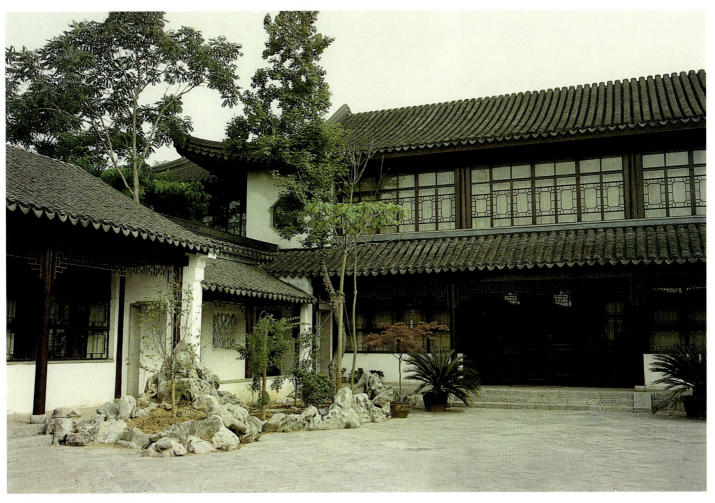

江蘇省畫院

86 江蘇省畫院創作區主體建築

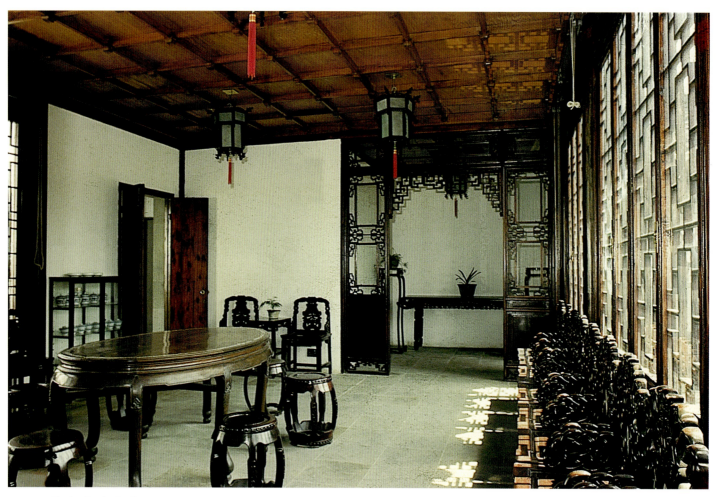

87 江蘇省畫院室內

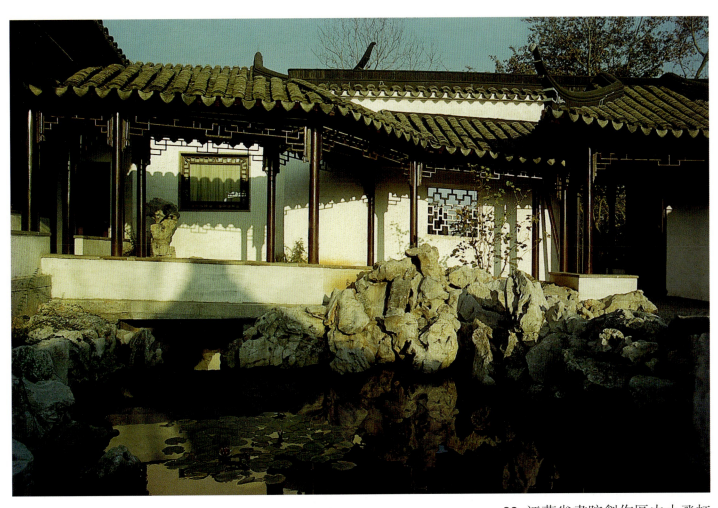

88 江蘇省畫院創作區內小飛虹

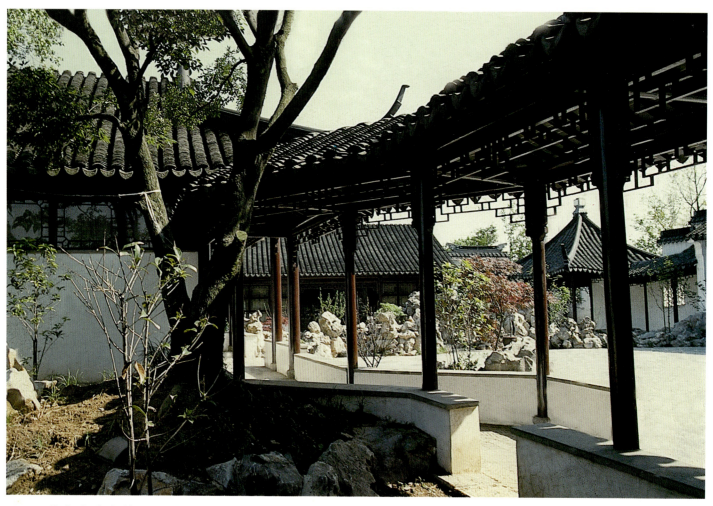

89 江蘇省畫院創作區一角

廣州市兒童活動中心

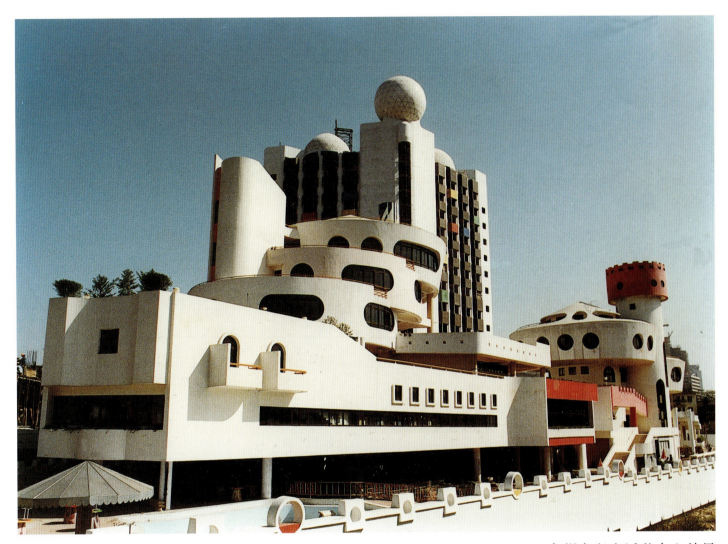

90 廣州市兒童活動中心外景

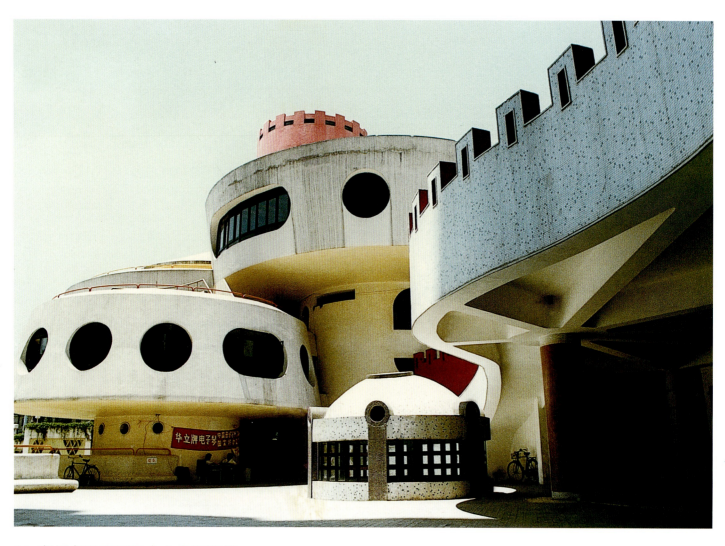

91 廣州市兒童活動中心内院廣場

92 廣州市兒童活動中心森林餐廳

93 廣州市兒童活動中心建築樂園

福建南平老年人活動中心

94 南平老年人活動中心漁村環境中的外景

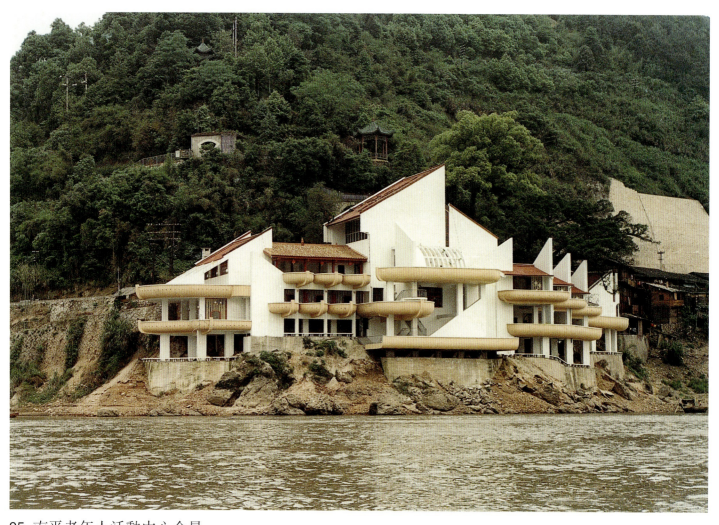

95 南平老年人活動中心全景

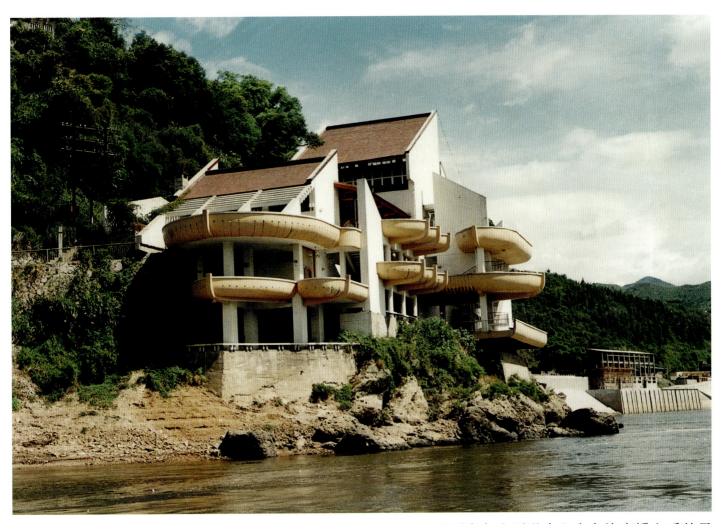

96 南平老年人活動中心自九峰索橋上看外景

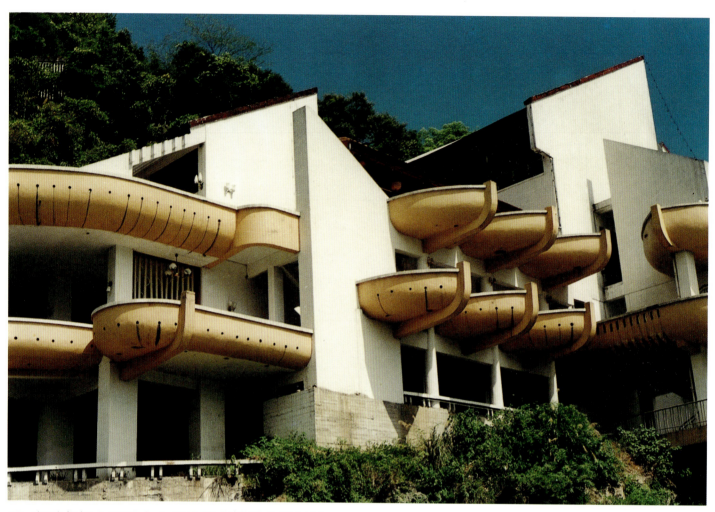

97 南平老年人活動中心與漁船有關的建築細部

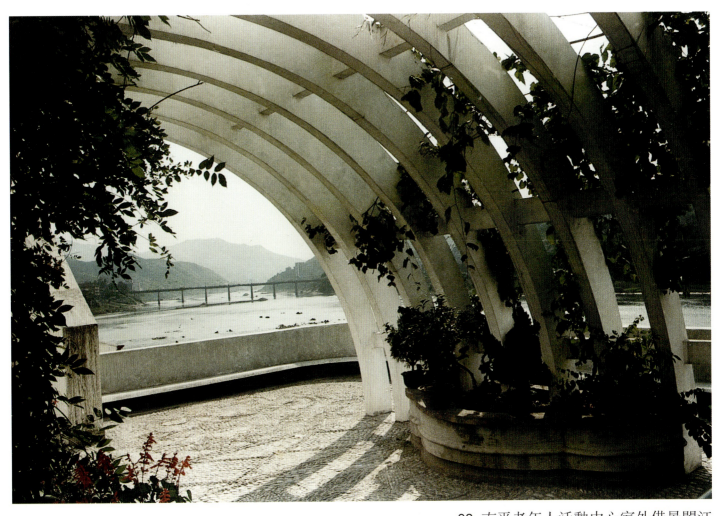

98 南平老年人活動中心室外借景閩江

河南省婦聯少年兒童活動中心

99 河南省婦聯少年兒童活動中心全景

100 河南省婦聯少年兒童活動中心藝術教育館

廣州少年宮

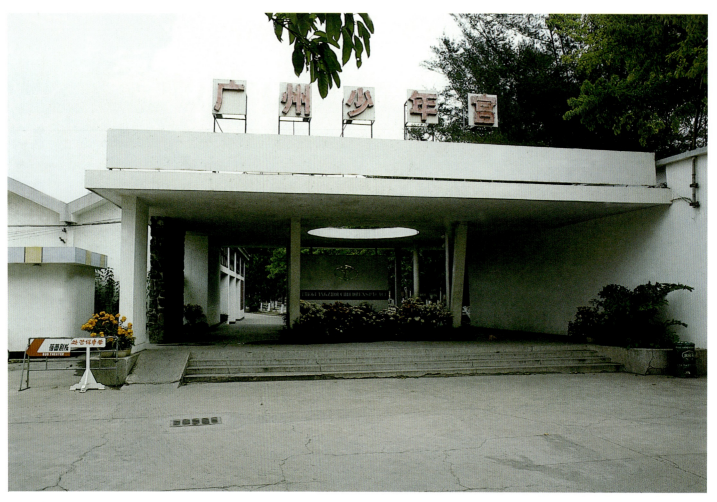

101 廣州少年宮入口

郑州老年宫

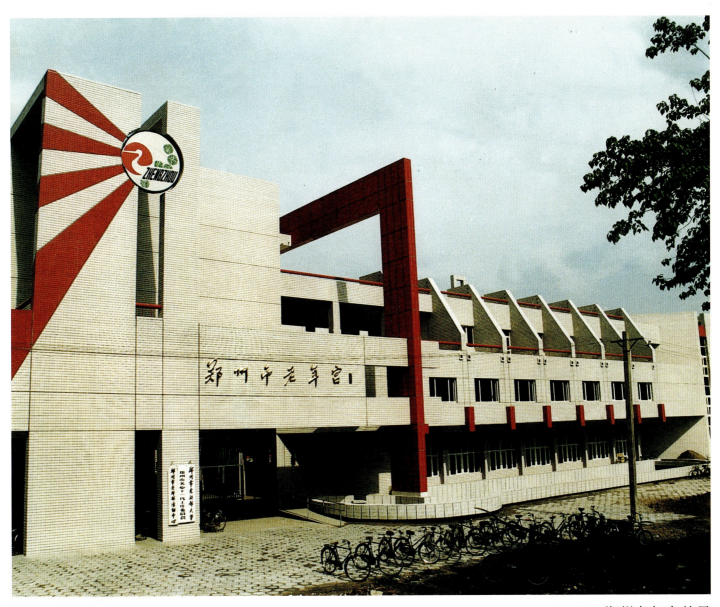

102 郑州老年宫外景

103 鄭州老年宮庭院鳥瞰

104 郑州老年宫庭院外景

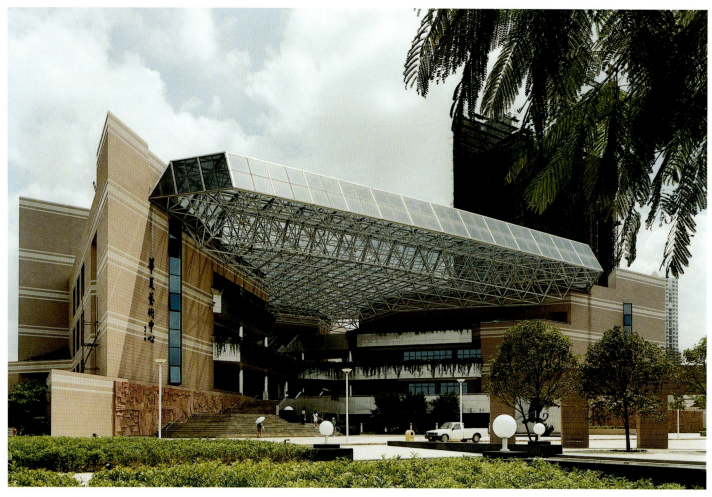

深圳華僑城華夏藝術中心

105 華僑城華夏藝術中心外景

106 華僑城華夏藝術中心劇場門廳

107 華僑城華夏藝術中心劇場觀衆廳

福建省畫院

108 福建省畫院全景

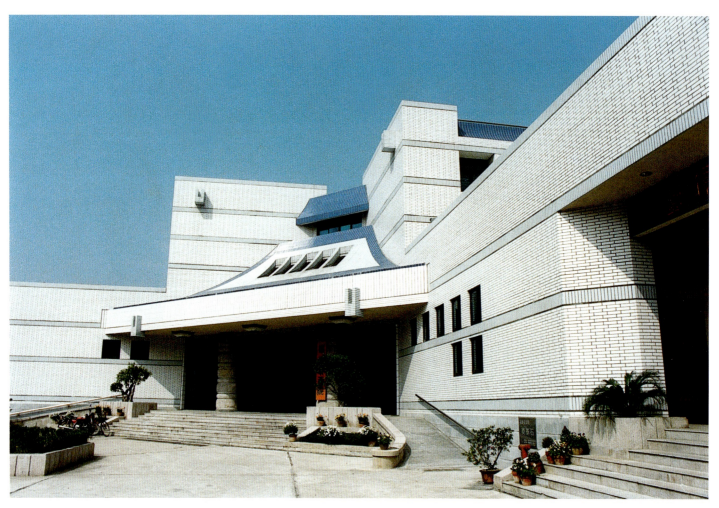

109 福建省畫院入口

110 福建省畫院內庭院鳥瞰

111 福建省畫院内庭院

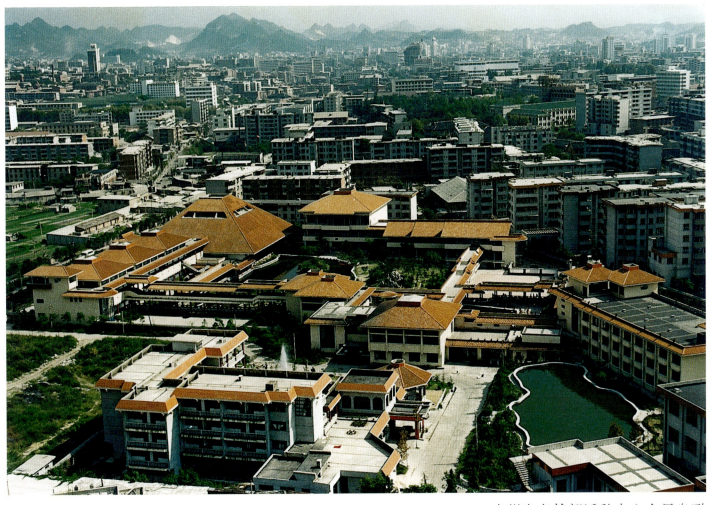

貴州省老幹部活動中心

112 貴州省老幹部活動中心全景鳥瞰

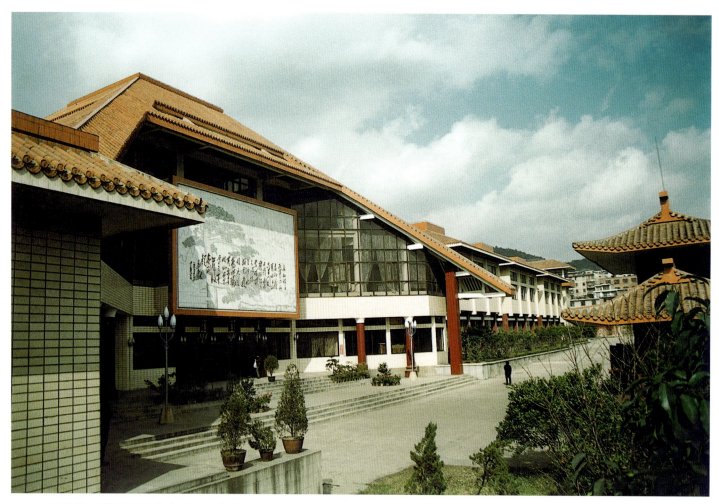

113 貴州省老幹部活動中心一號樓

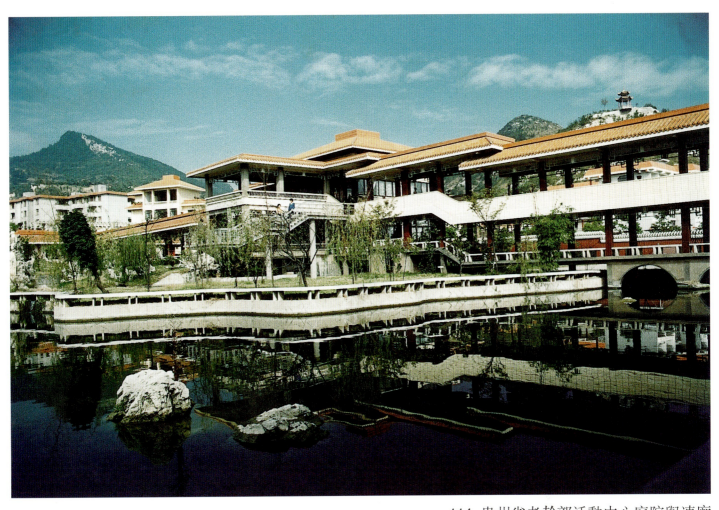

114 貴州省老幹部活動中心庭院與連廊

医療建築

武漢醫學院附屬同濟醫院

115 武漢醫學院附屬同濟醫院外景

116 武漢醫學院附屬同濟醫院入口

上海總工會屏風山療養院

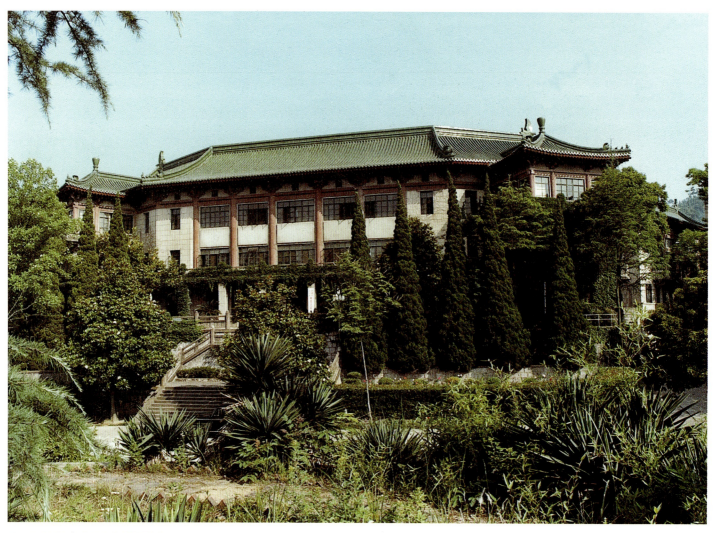

117 上海總工會屏風山療養院全景

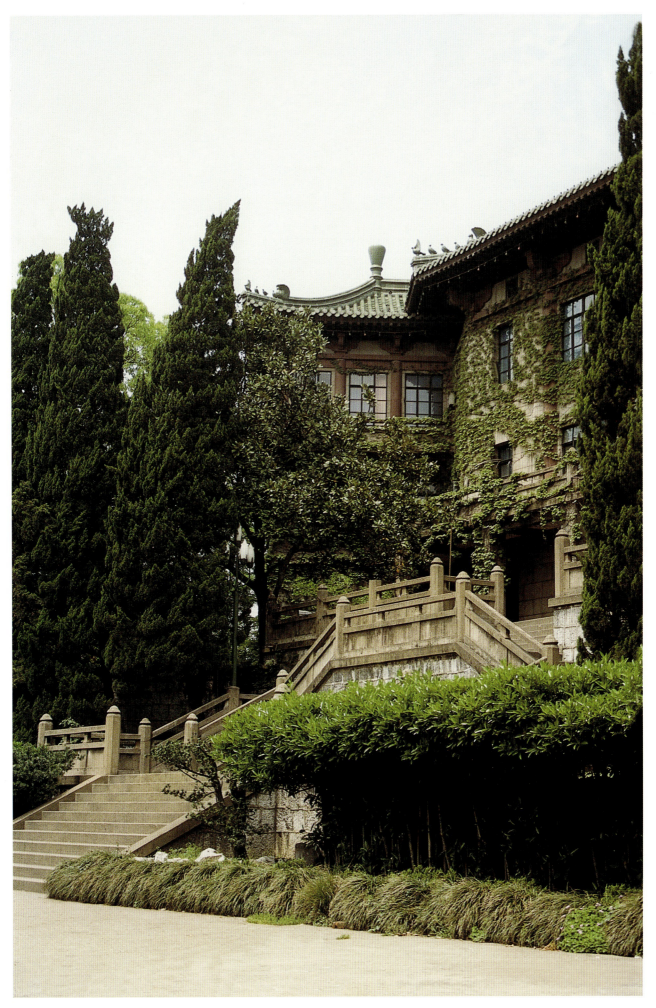

118 上海總工會屏風山療養院近景

119 上海總工會屏風山療養院內景

北京亞澳學生療養院

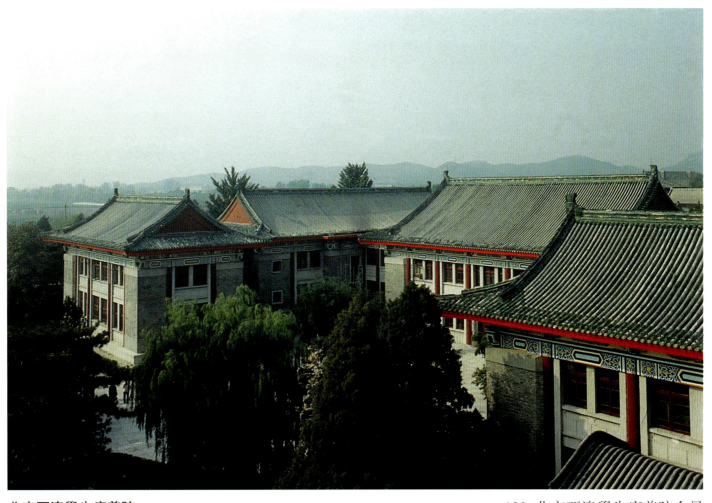

120 北京亞澳學生療養院全景

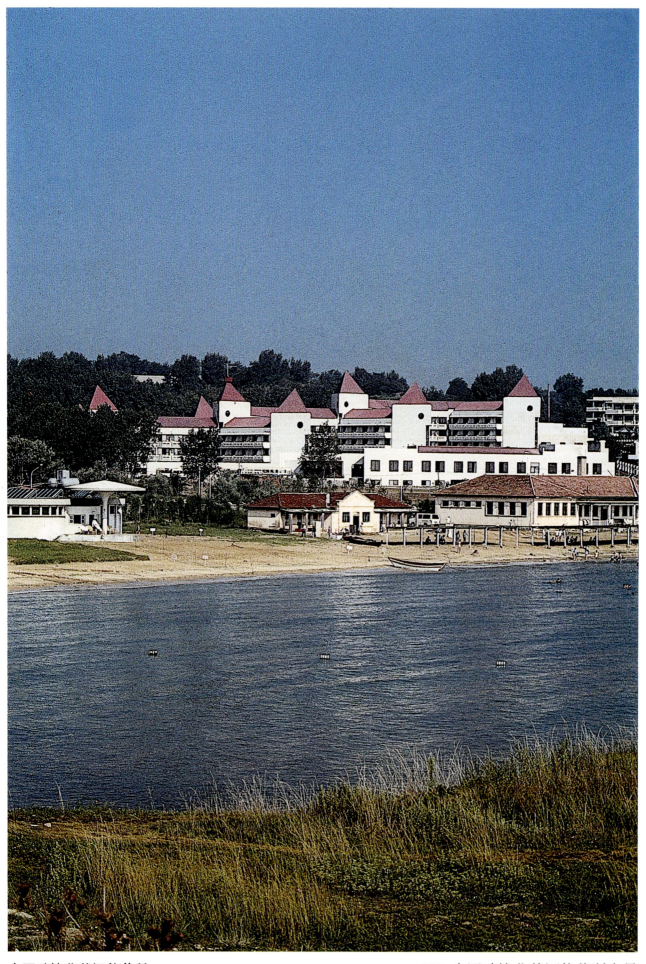

全國政協北戴河休養所

121 全國政協北戴河休養所全景

122 全國政協北戴河休養所入口門廊

123 全國政協北戴河休養所客房樓及內院

124 全國政協北戴河休養所陽臺及花池

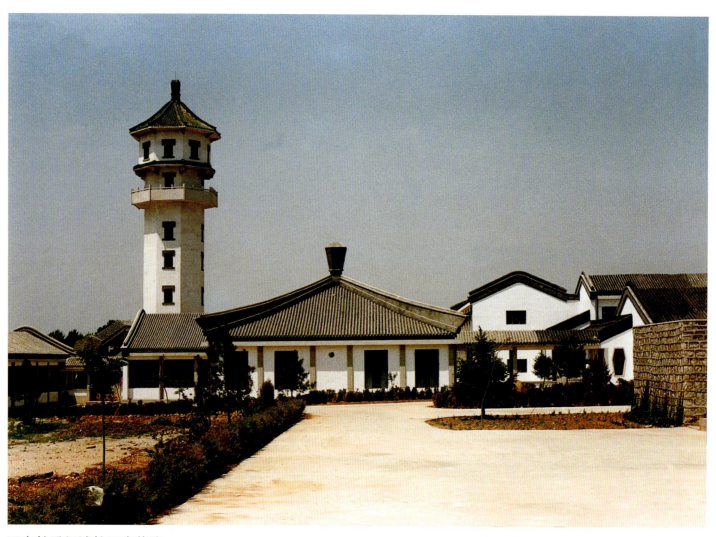

國家教委興城教工療養院

125 國家教委興城教工療養院全景

126 國家教委興城教工療養院外景

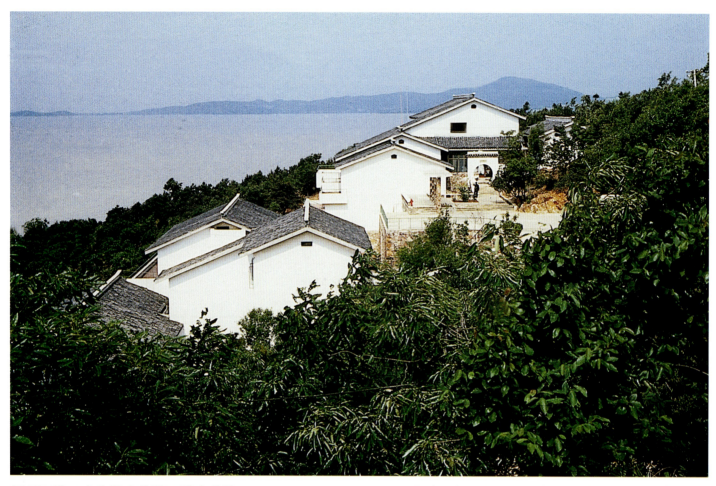

新疆石油工人太湖療養院五號療養樓　　127　新疆石油工人太湖療養院五號療養樓全景

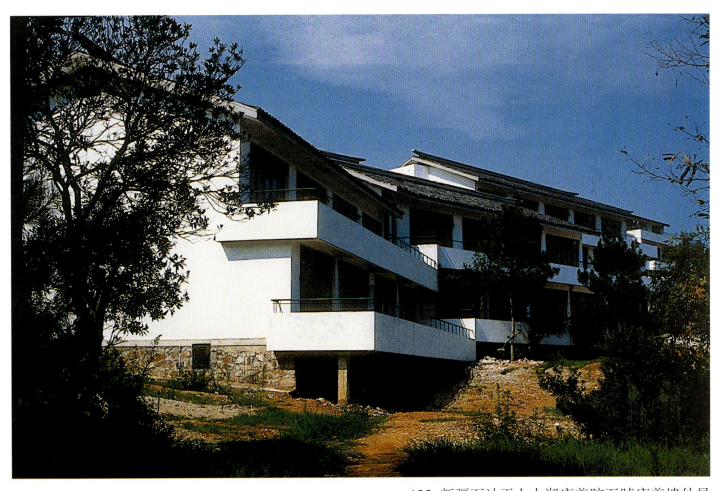

128 新疆石油工人太湖療養院五號療養樓外景

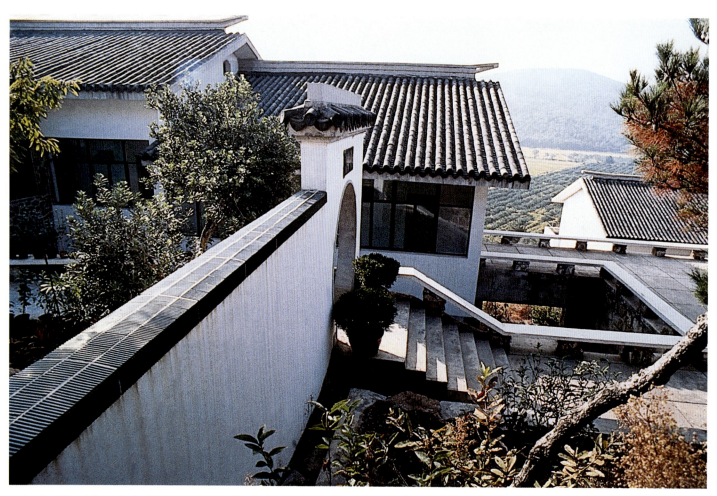

129 新疆石油工人太湖療養院五號療養樓入口

130 新疆石油工人太湖療養院五號療養樓門廳

郵電部桂林休養所

131 郵電部桂林休養所自休養樓鳥瞰庭院

132 郵電部桂林休養所分隔庭院的過廊

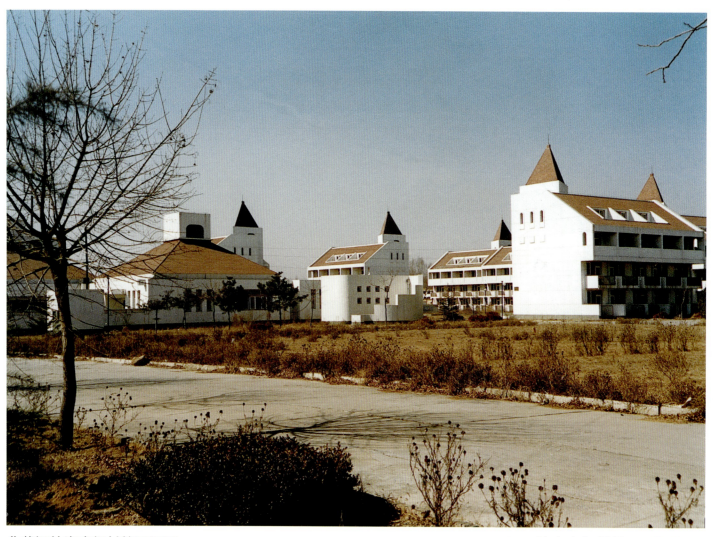

北戴河林海度假村第四組團

133 林海度假村第四組團外景

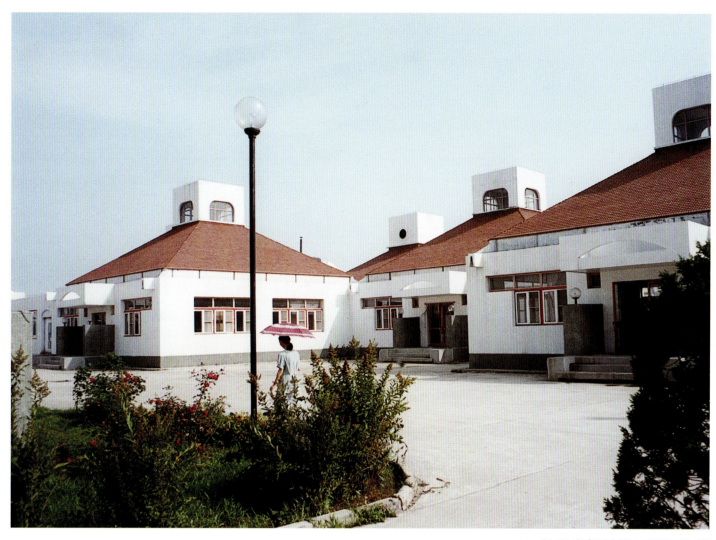

134 林海度假村第四組團院落

135 林海度假村第四組團結合天窗處理結構

上海華山醫院病房樓

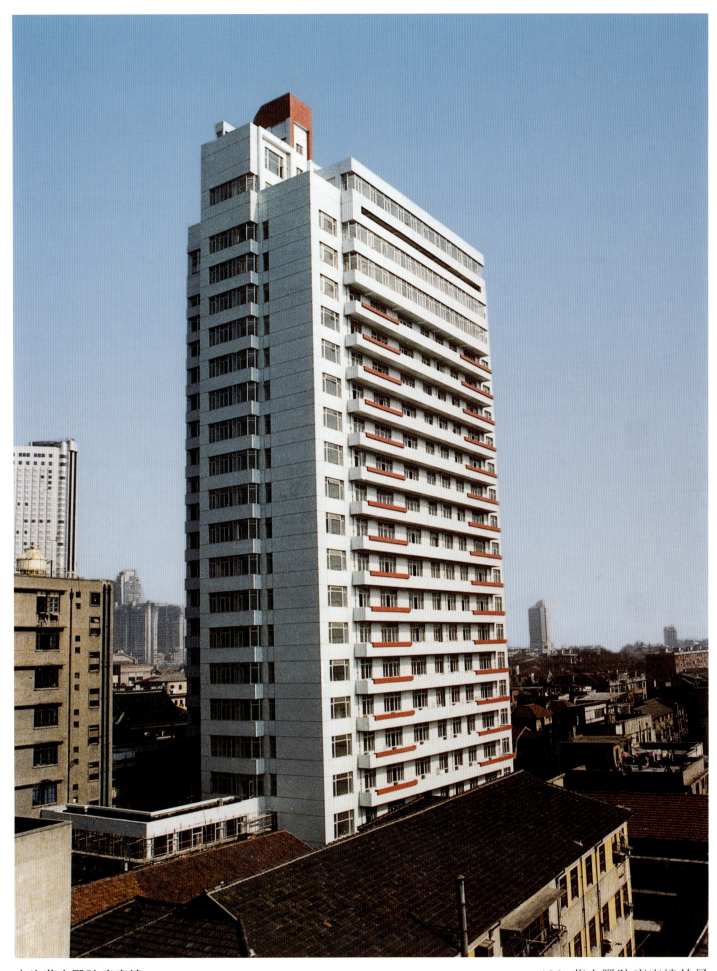

136 華山醫院病房樓外景

厦門市第一醫院病房樓

137 厦門市第一醫院病房樓外景

上海中山醫院外科病房樓

138 上海中山醫院外科病房樓外景

體育建築

重慶體育館

139 重慶體育館外景

北京工人體育館

140 北京工人體育館外景

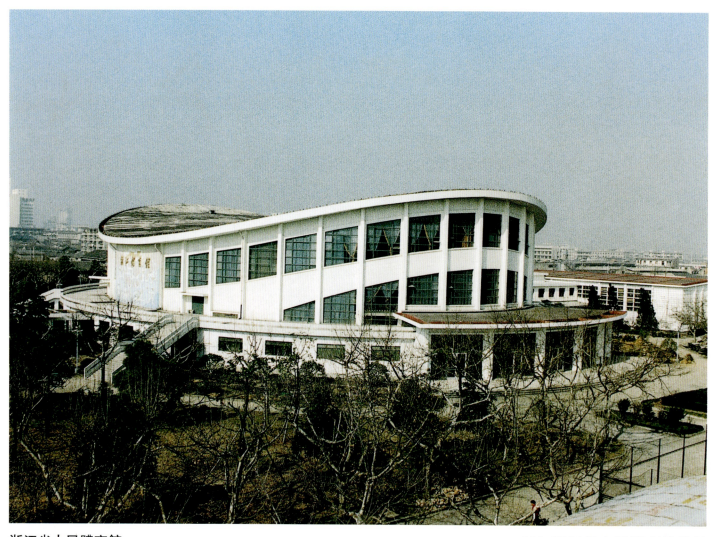

浙江省人民體育館

141 浙江省人民體育館外景

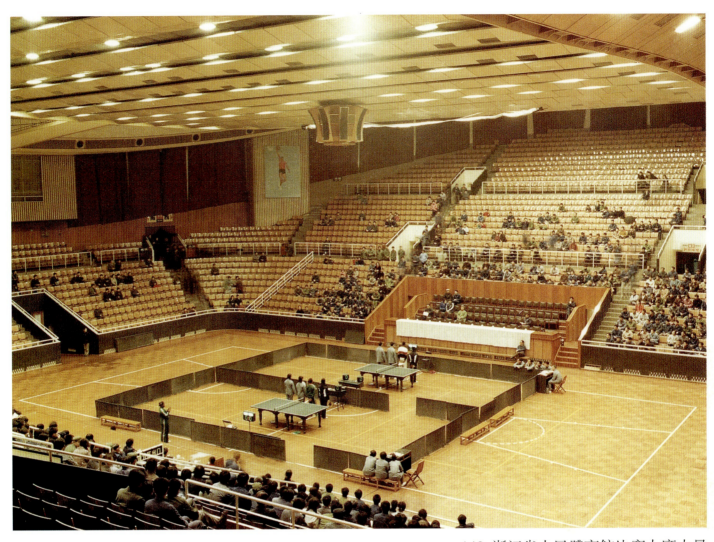

142 浙江省人民體育館比賽大廳內景

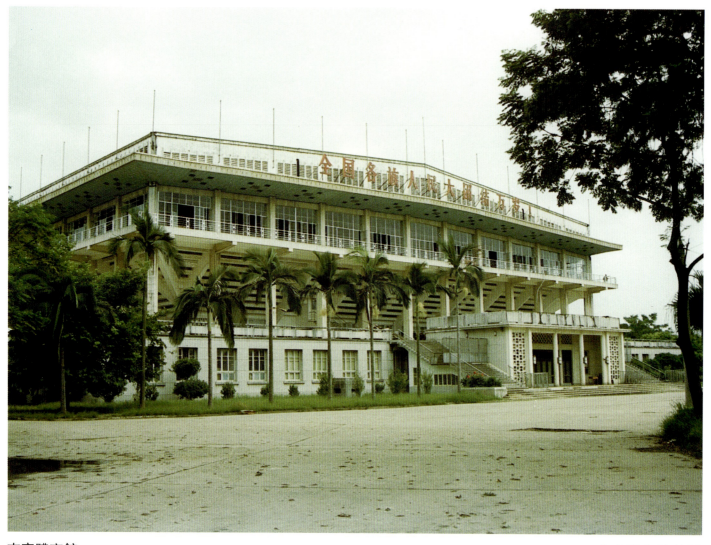

南寧體育館

143 南寧體育館外景

144 南寧體育館入口

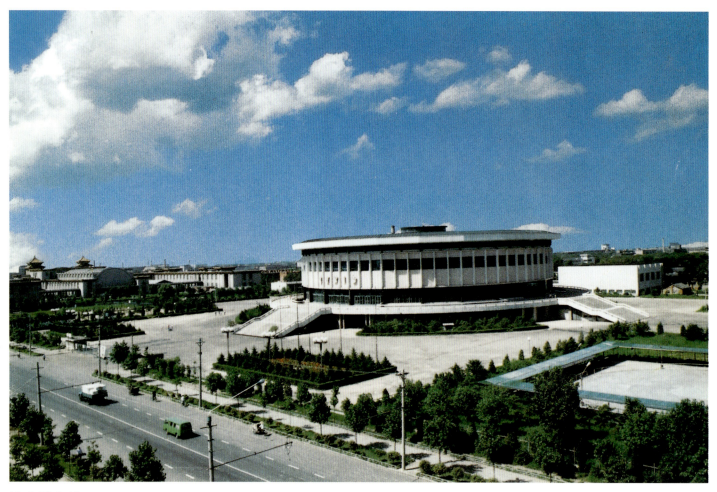

遼寧體育館

145 遼寧體育館外景

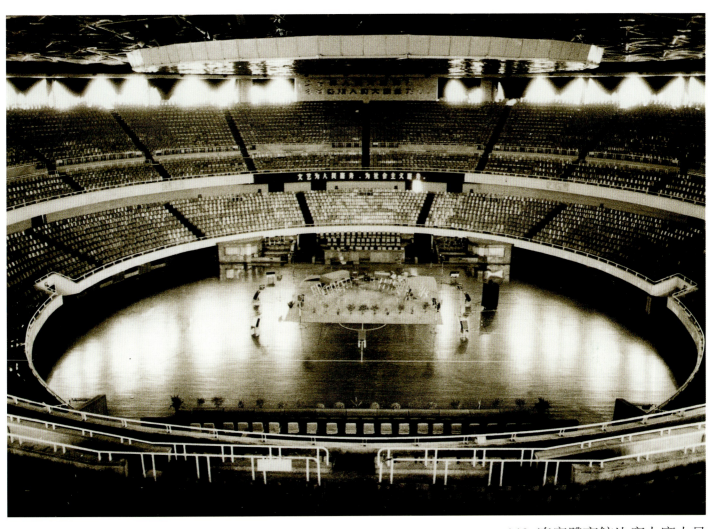

146 遼寧體育館比賽大廳內景

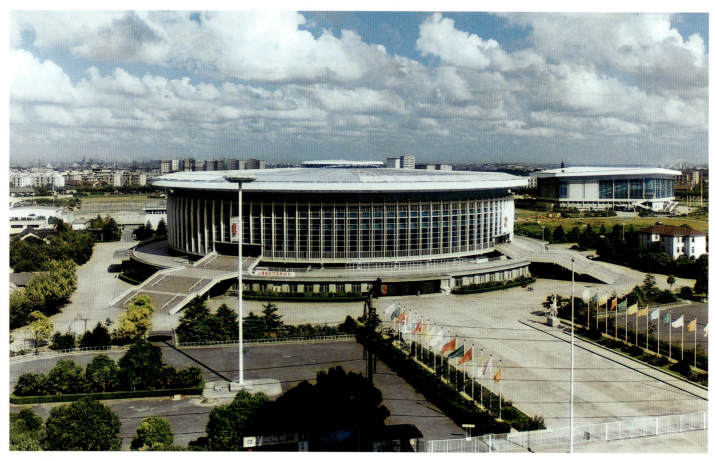

上海體育館

147 上海體育館外景

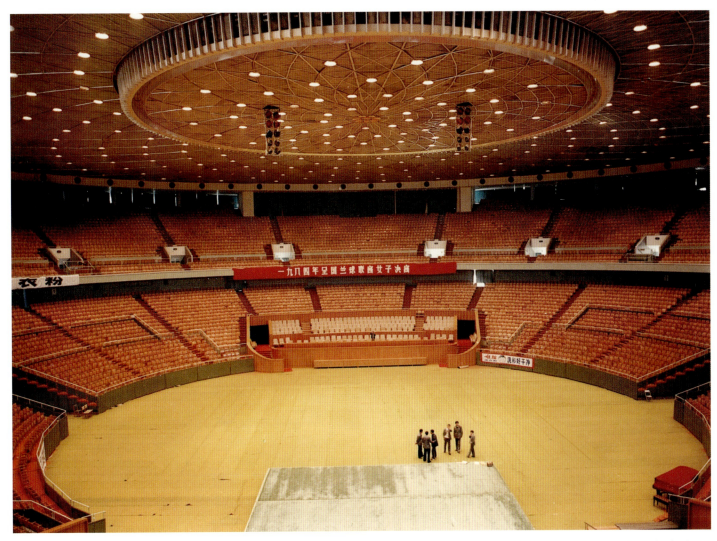

148 上海體育館比賽大廳內景

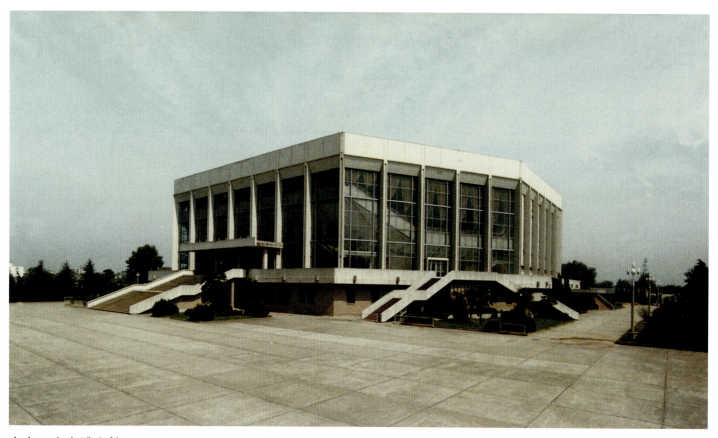

南京五臺山體育館

149 南京五臺山體育館外景

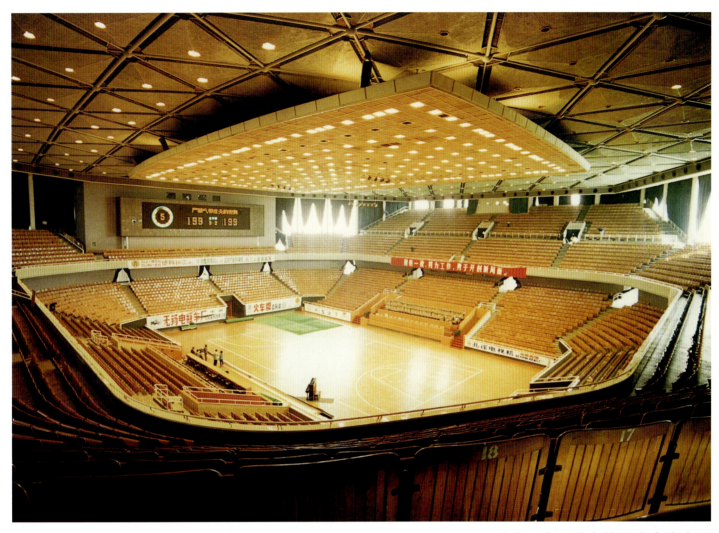

150 南京五臺山體育館比賽大廳內景

上海水上運動場

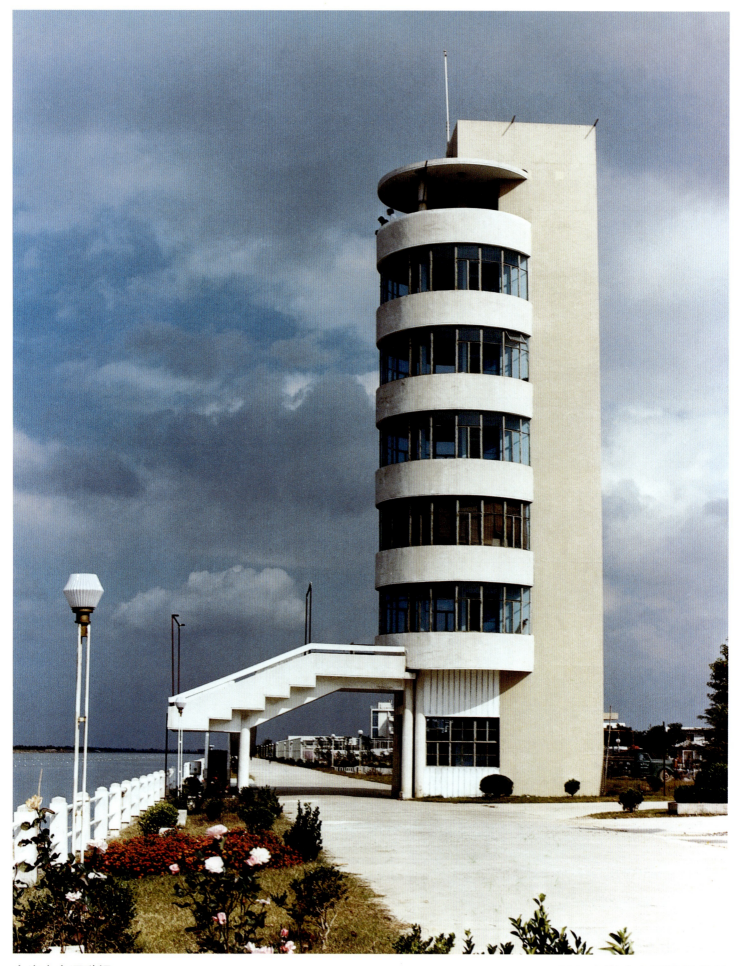

151 上海水上運動場外景

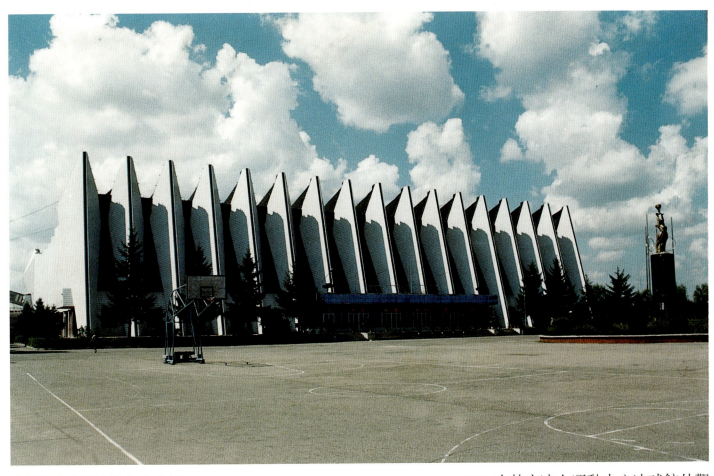

吉林市冰上運動中心冰球館

152 吉林市冰上運動中心冰球館外觀

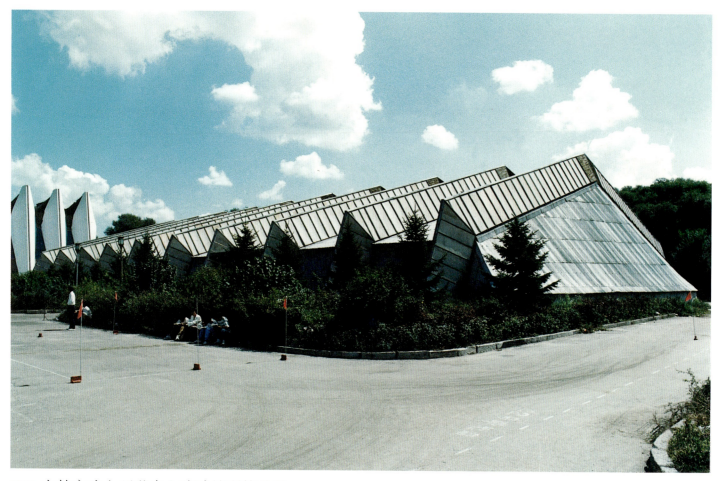

153 吉林市冰上運動中心冰球練習館外景

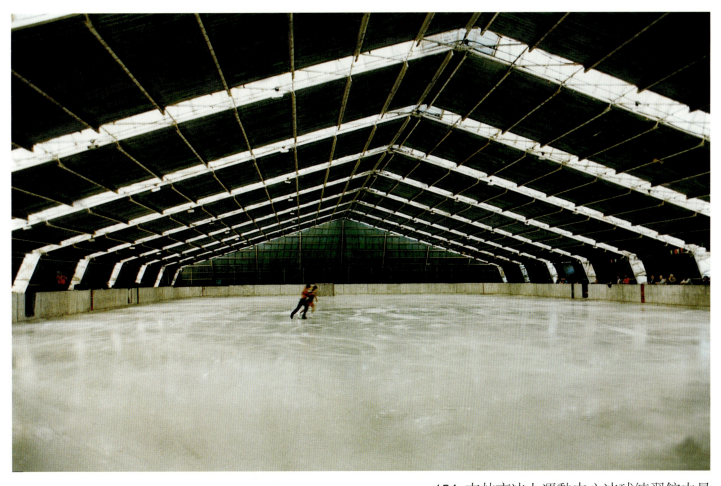

154 吉林市冰上運動中心冰球練習館內景

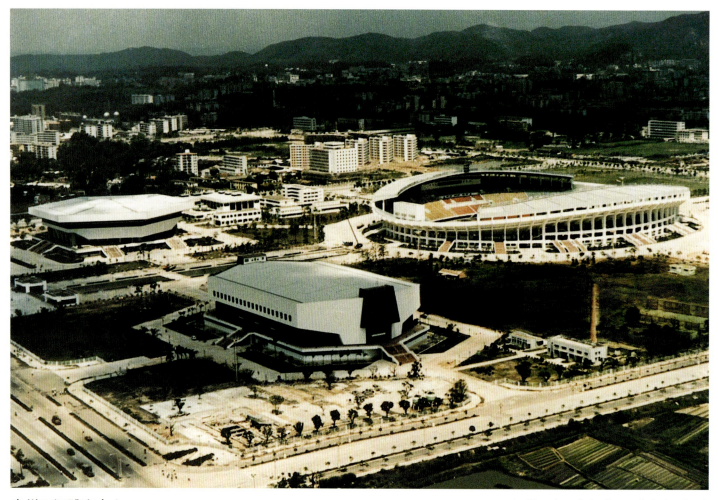

廣州天河體育中心

155 廣州天河體育中心體育場鳥瞰

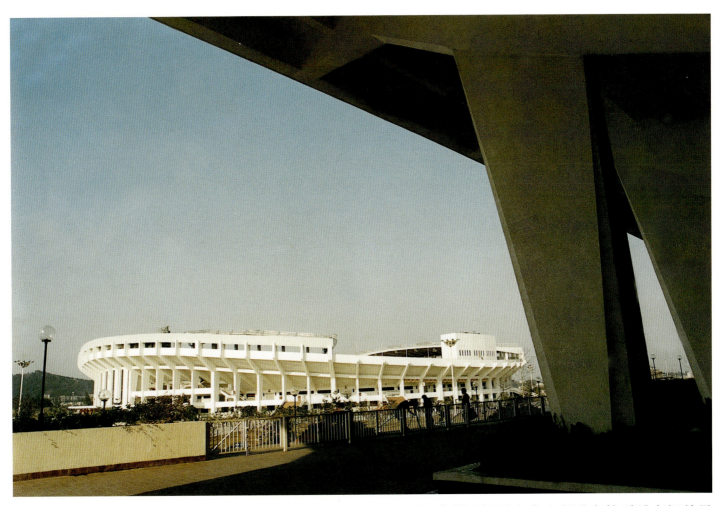

156 廣州天河體育中心從體育館看體育場外景

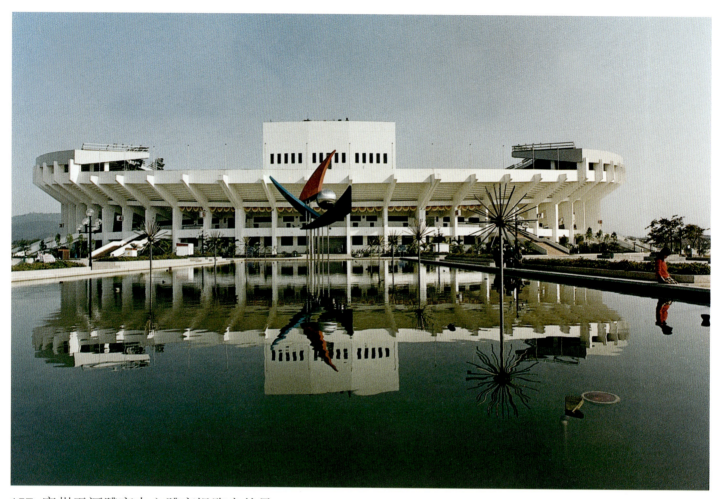

157 廣州天河體育中心體育場臨水外景

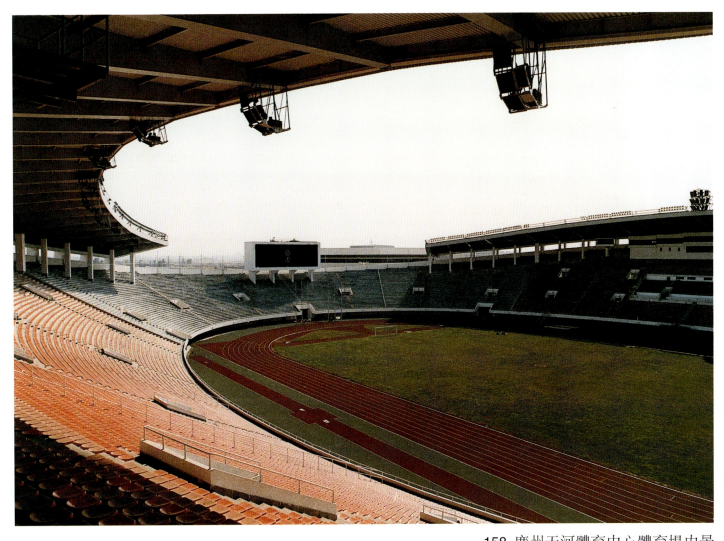

158 廣州天河體育中心體育場內景

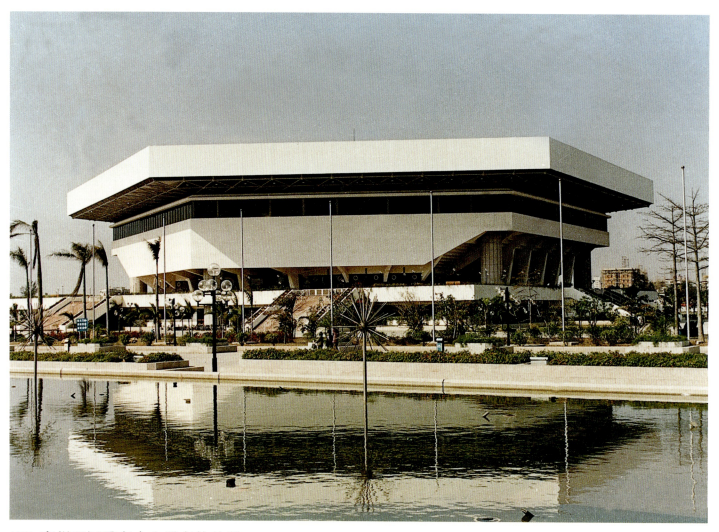

159 廣州天河體育中心體育館外景

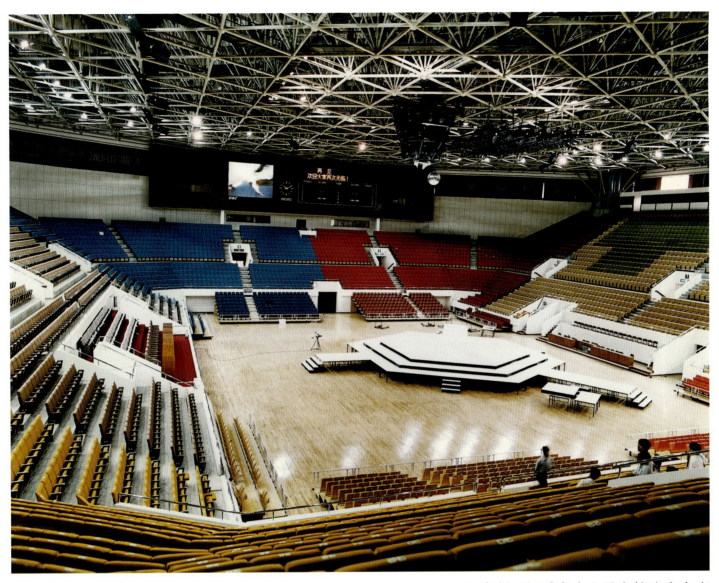

160 廣州天河體育中心體育館比賽大廳

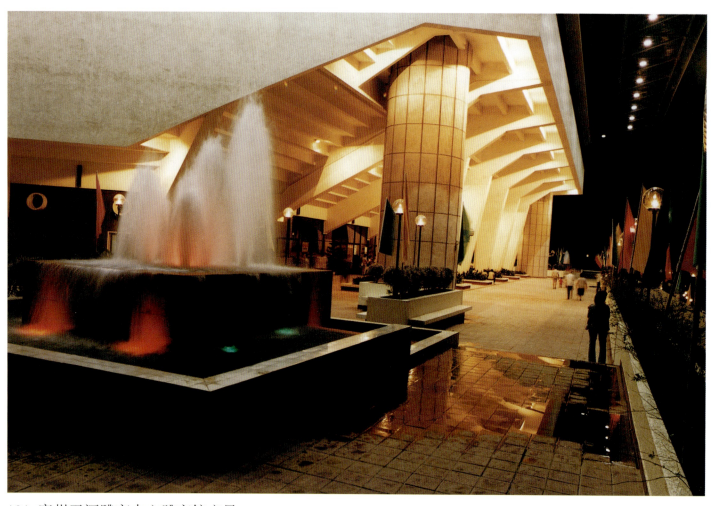
161 廣州天河體育中心體育館夜景

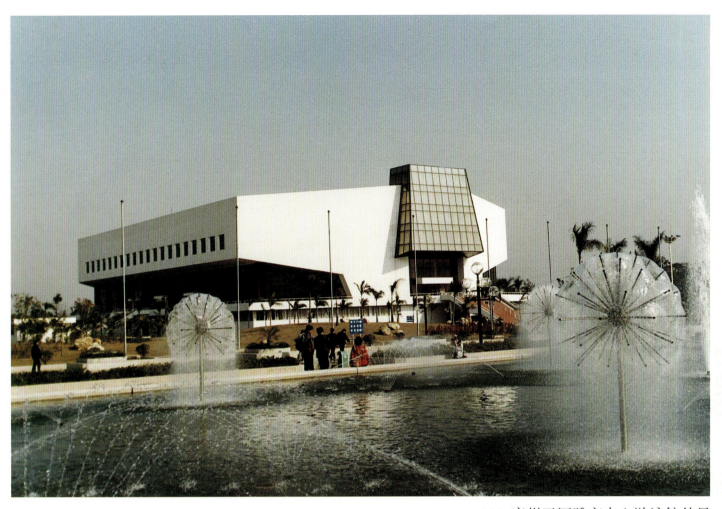

162 廣州天河體育中心游泳館外景

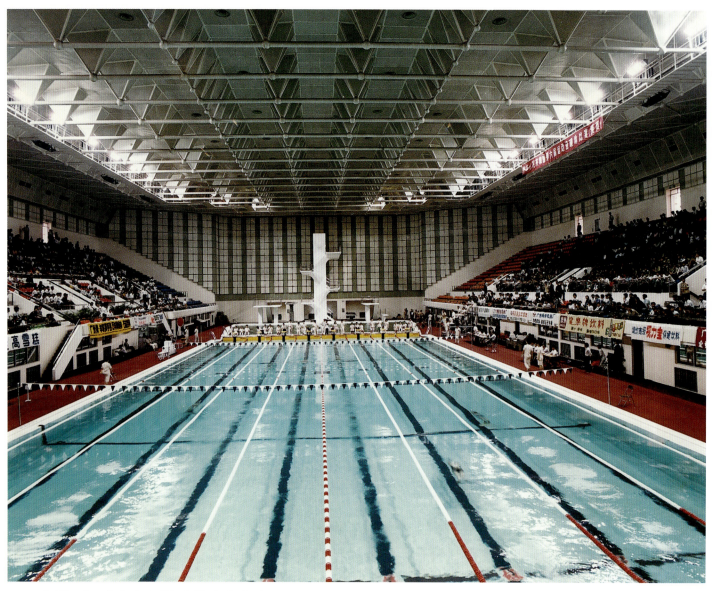

163 廣州天河體育中心游泳館比賽大廳

四川省人民體育館

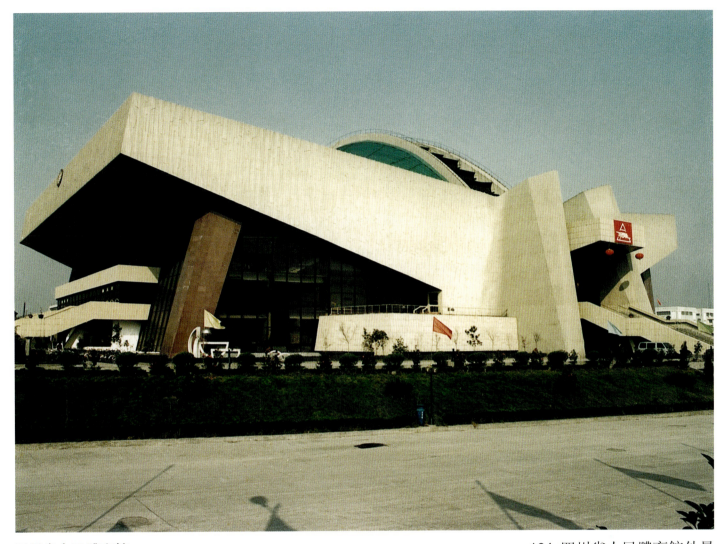

164 四川省人民體育館外景

165 四川省人民體育館室外小品

166 四川省人民體育館室內有體育內容的壁飾

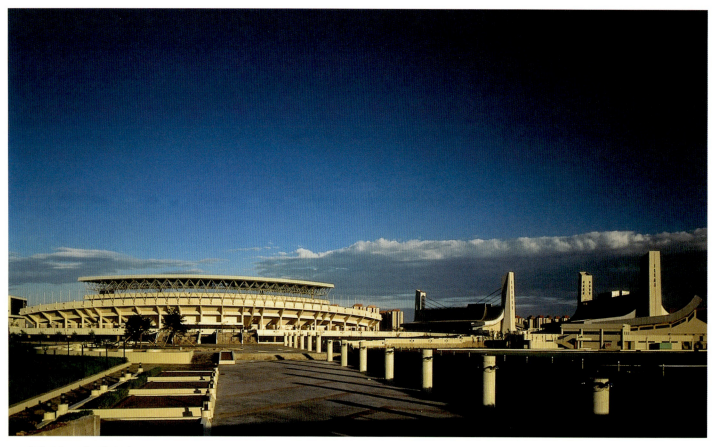

國家奧林匹克體育中心　　　　　　　　　　　　　　　　167　國家奧林匹克體育中心全景

168 國家奧林匹克體育中心體育館外景

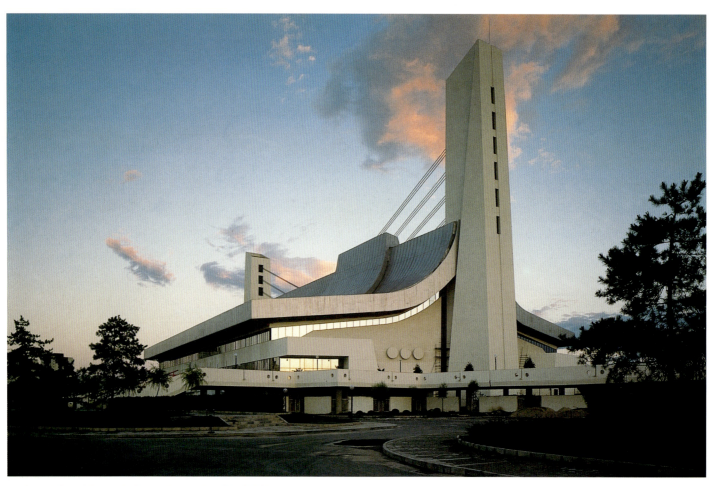

169 國家奧林匹克體育中心游泳館外景

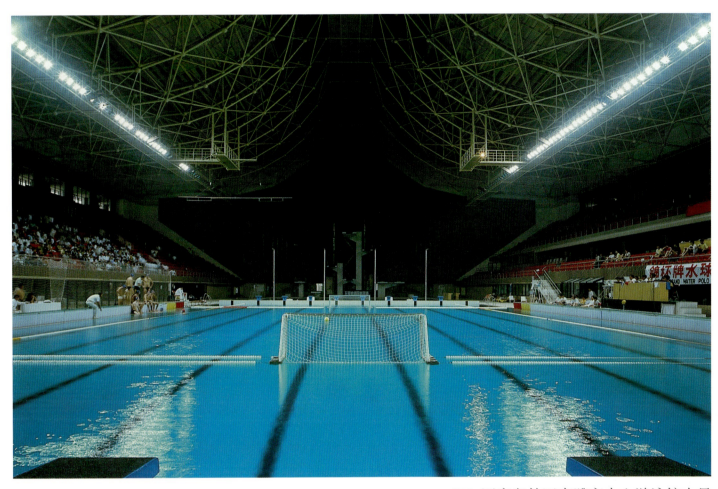

170 國家奧林匹克體育中心游泳館內景

171 國家奧林匹克體育中心雕塑之一

172 國家奧林匹克體育中心雕塑之二

173 國家奧林匹克體育中心雕塑之三

174 國家奧林匹克體育中心雕塑之四

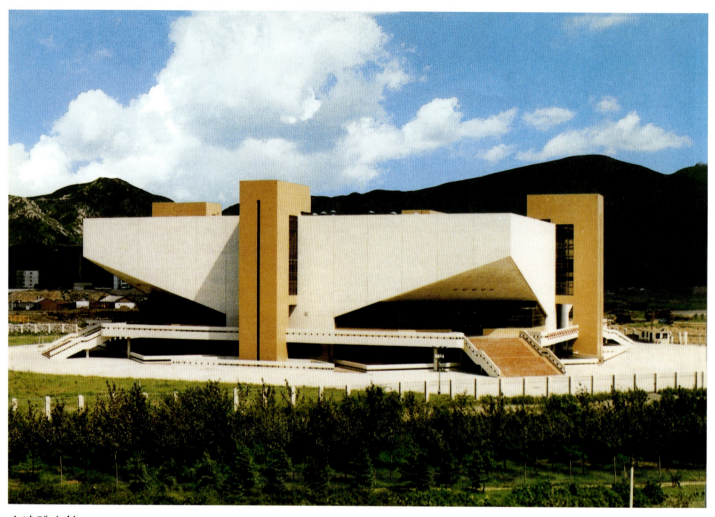

大連體育館

175 大連體育館外景

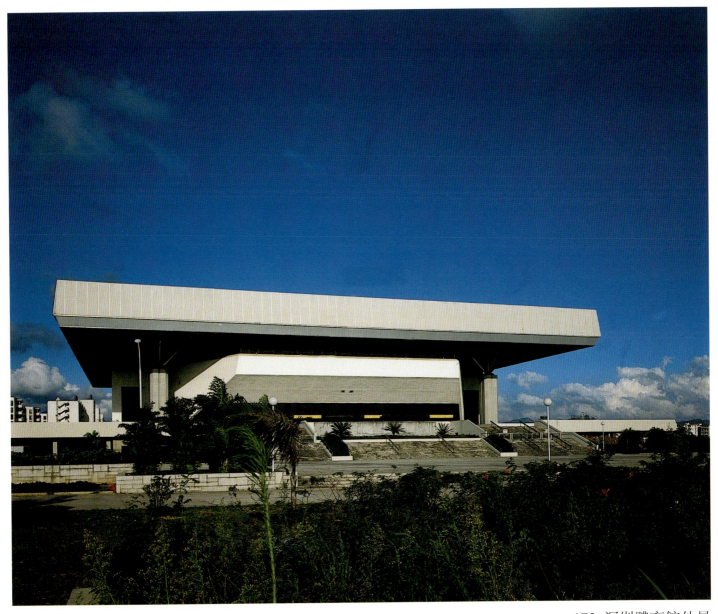

深圳體育館

176 深圳體育館外景

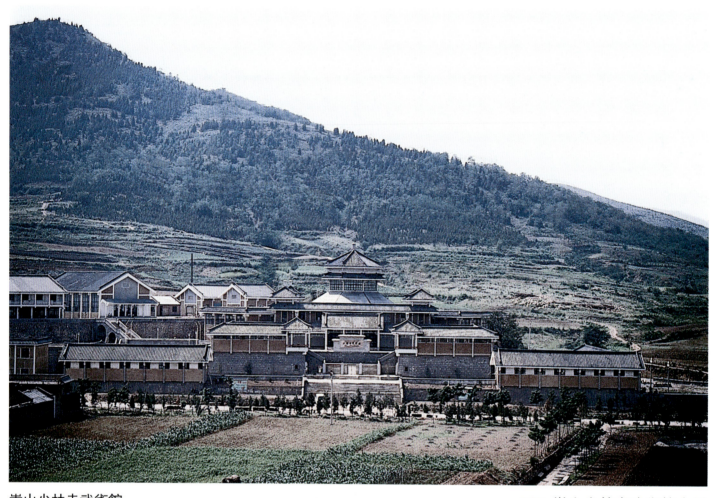

嵩山少林寺武術館

177 嵩山少林寺武術館全景

178 嵩山少林寺武術館外景

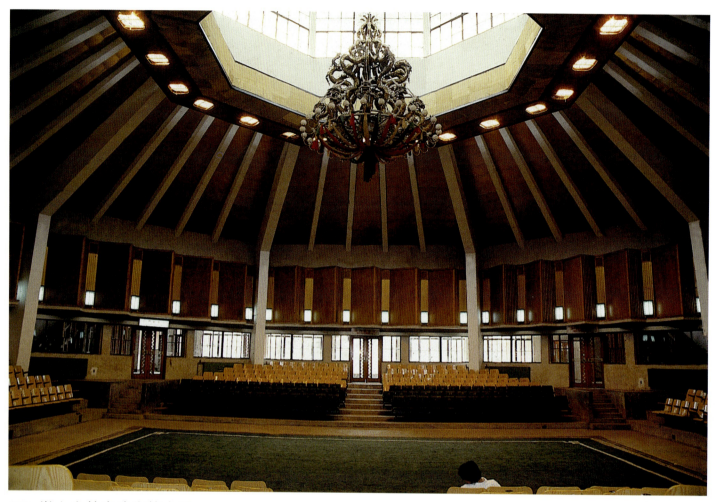

179 嵩山少林寺武術館内景

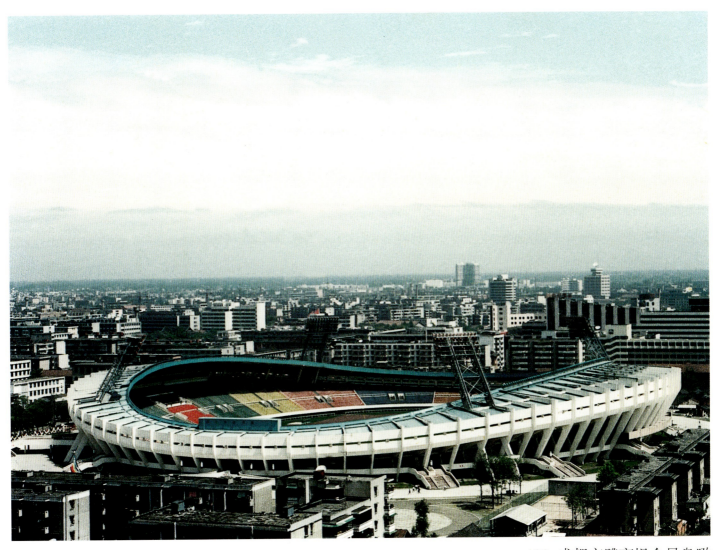

成都市體育場

180 成都市體育場全景鳥瞰

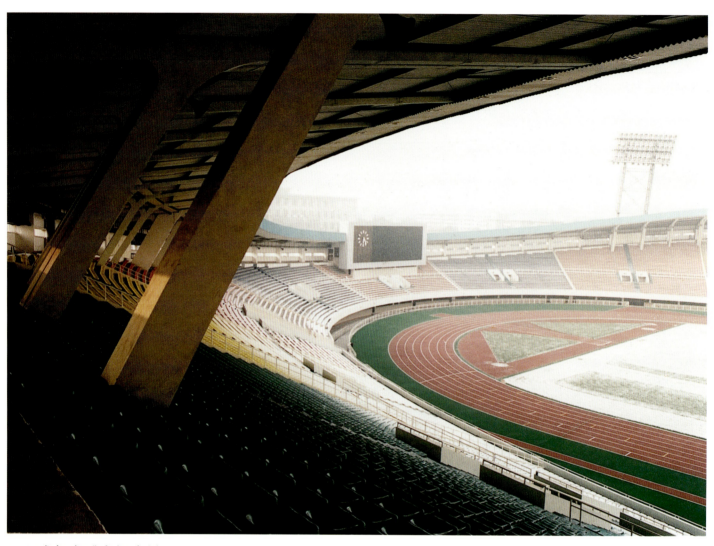

181 成都市體育場內景

成都市體育場噴水池與雕塑

183 成都市體育場休息廳

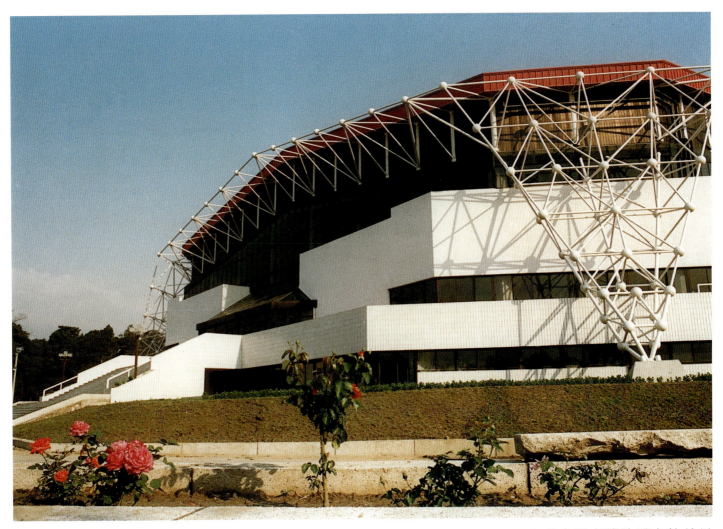

北京體育學院體育館

184 北京體育學院體育館外景

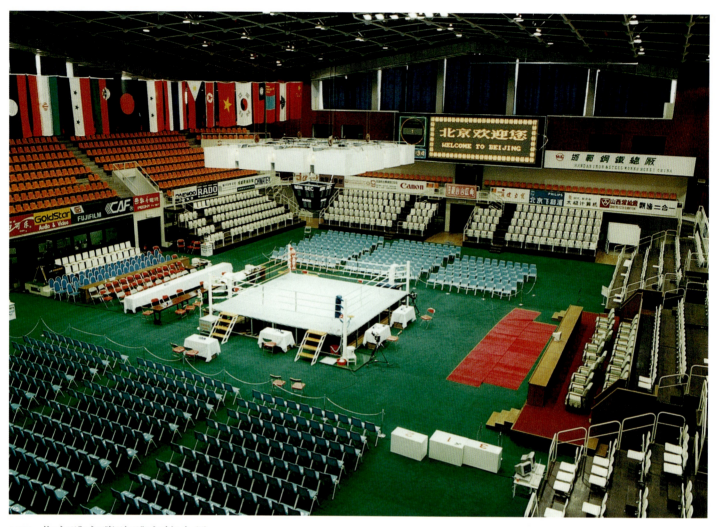

185 北京體育學院體育館內景

石景山體育館

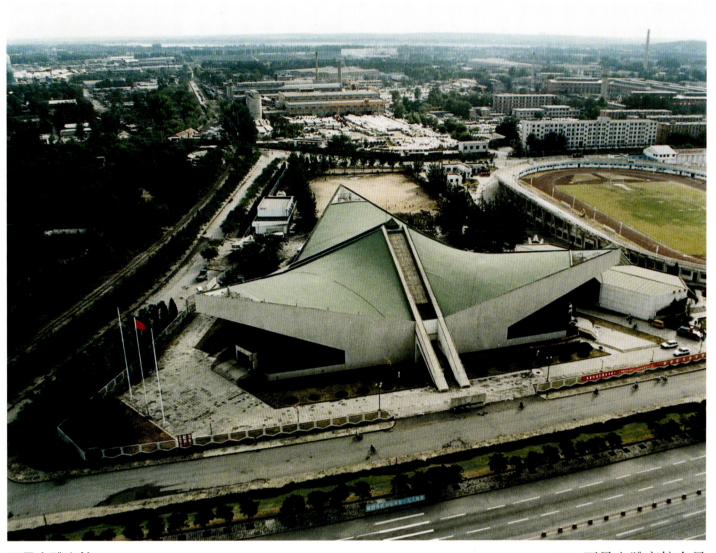

186 石景山體育館全景

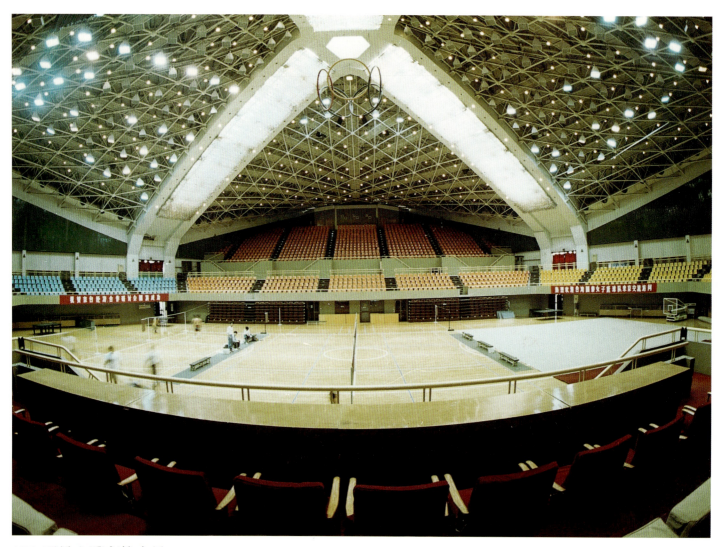
187 石景山體育館內景

188 石景山體育館入口

朝陽體育館

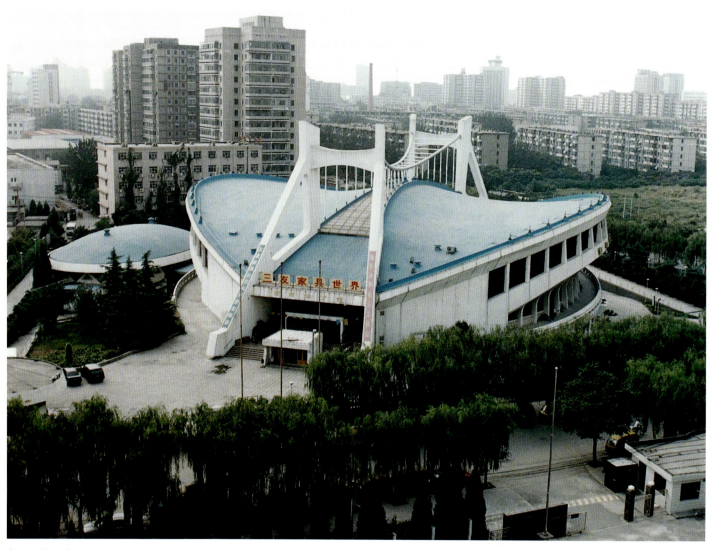

189 朝陽體育館全景

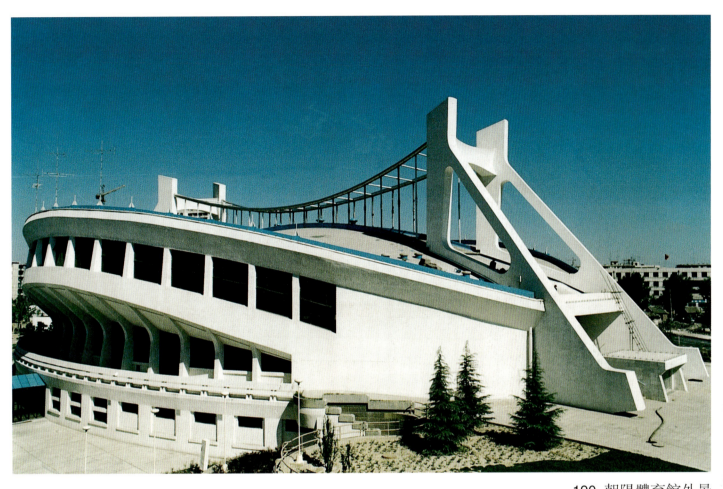

190 朝陽體育館外景

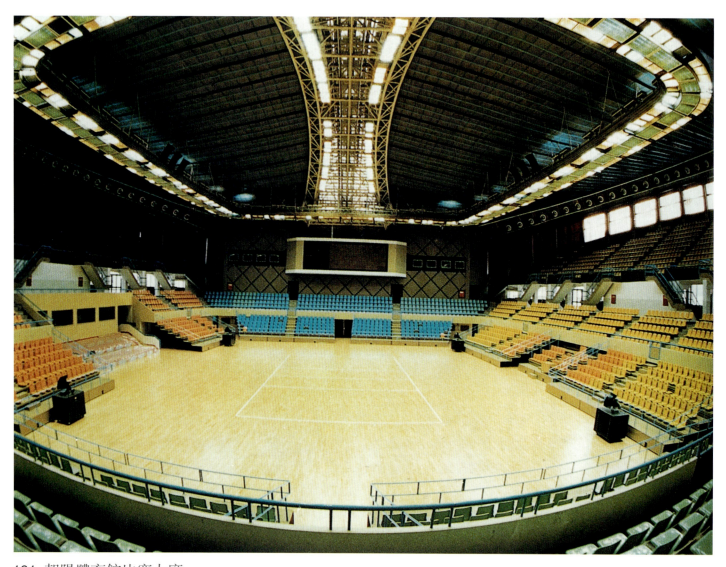

191 朝陽體育館比賽大廳

192 朝陽體育館觀衆席

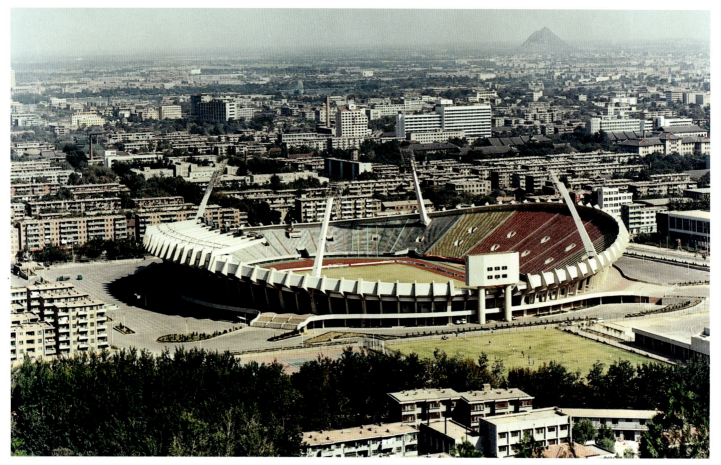

山東體育中心體育場

193 山東體育中心體育場

國際高爾夫鄉村俱樂部　　　　　　　　　　　　　　194 國際高爾夫鄉村俱樂部外景

哈爾濱工業大學邵逸夫體育館

195 哈爾濱工業大學邵逸夫體育館全景

196 哈爾濱工業大學邵逸夫體育館比賽大廳側面

天津體育館

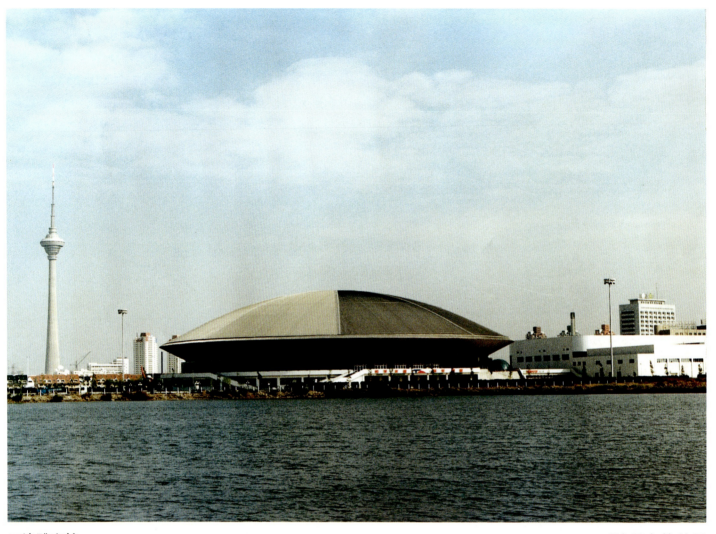

197 天津體育館外景

華南理工大學學生體育文化活動中心

198 華南理工大學學生體育文化活動中心外景

199 華南理工大學學生體育文化活動中心門廳

200 華南理工大學學生體育文化活動中心比賽大廳

201 華南理工大學學生體育文化活動中心比賽大廳天花裝飾

東莞游泳館

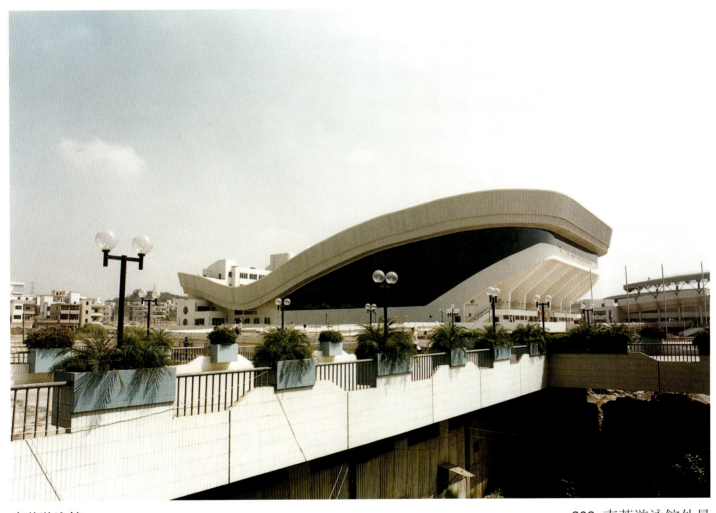

202 東莞游泳館外景

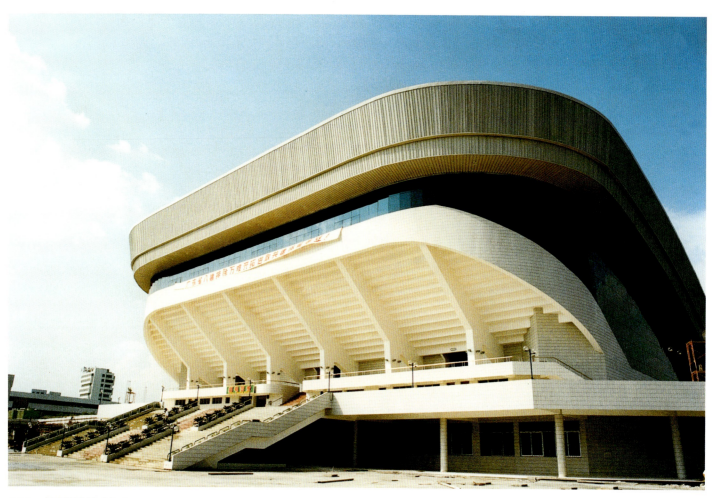

203 東莞游泳館入口

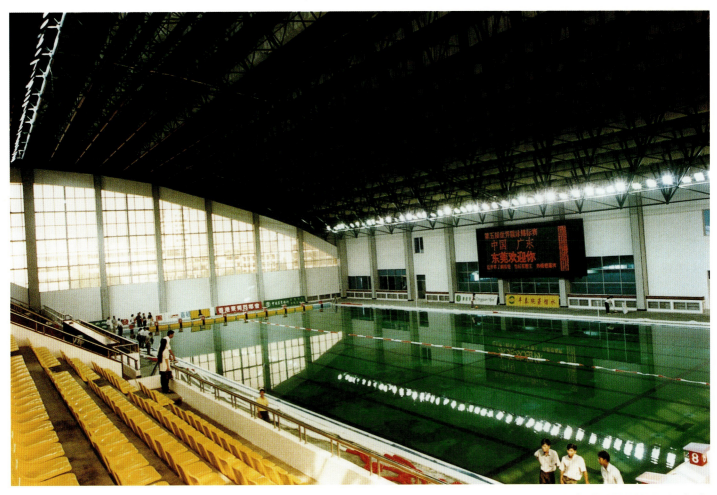

204 東莞游泳館比賽大廳

黑龍江速滑館

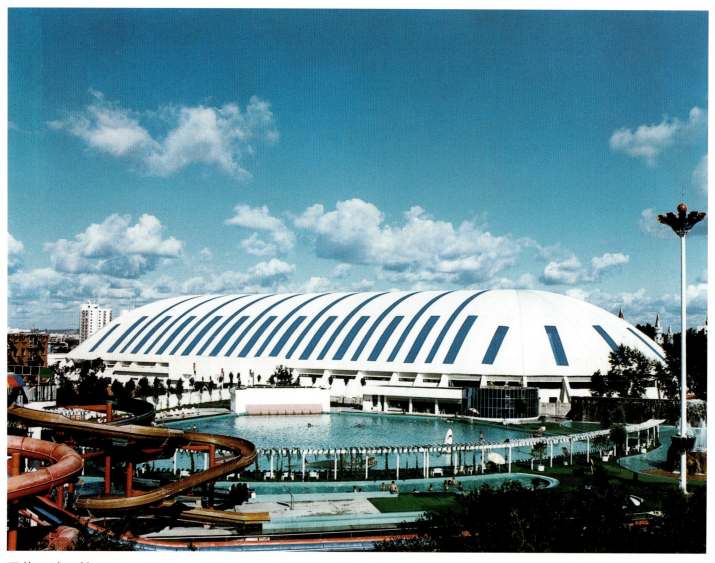

205 黑龍江速滑館全景

206 黑龍江速滑館主入口

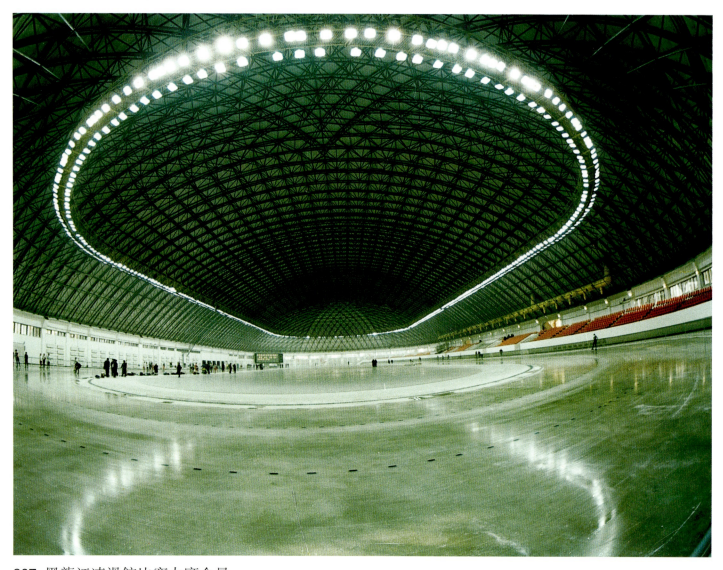

207 黑龍江速滑館比賽大廳全景

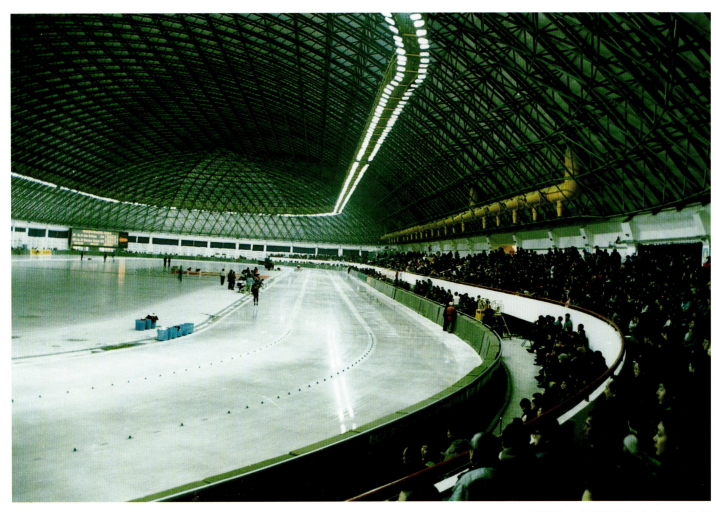

208 黑龍江速滑館比賽大廳内景

圖版說明

科教文建築

西北民族學院藝術系教學樓

位於甘肅省蘭州市。西北民族學院1952年建校，1983年建成藝術系教學樓，建築面積1.46萬平方米，包括琴房88間，舞蹈教室與練功房4套及美術用房等。充分利用地形，組成參差錯落的四合藝術庭院，院內有迴廊相連，綠樹掩映其中，形成了良好的學習環境。甘肅省建築設計研究院設計。圖片提供：黃錫璆。

1 西北民族學院藝術系教學樓外景　*1*頁

由於當年建校時建築羣採用了民族形式，故在藝術系的設計裏仍得到了延續。主體建築爲綠色琉璃瓦歇山屋頂，角部爲四坡攢尖頂，主次分明，在遠山的襯托下，頗具地方特色。

2 西北民族學院藝術系教學樓彩畫　*2*頁

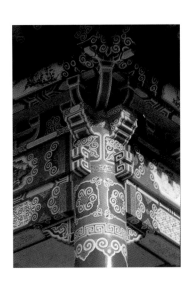

彩畫是中國傳統木結構建築的主要特徵之一，既可保護結構，又極富裝飾作用。藝術系教學樓適當地採用彩畫，有助於創造藝術氣氛。這裏採用的彩畫，既保持了傳統彩畫的佈局、輪廓和絢麗的色彩，在形式上又有所創新。

集美學校

位於福建省廈門市集美鎮，50年代初建設，由愛國華僑陳嘉庚先生親自參與設計和施工。

3 集美學校外景　*3*頁

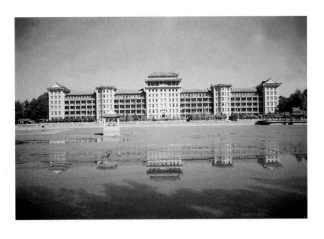

建築平面一字排開，體形簡單以利於使用功能。建築年代時逢提倡民族風格，而民族風格和地方風格又是陳嘉庚先生的一貫主張。完全採用地方材料和地方做法，並吸收國外建築的構件和細部。屋頂選用當地民居建築屋頂，牆身用地方石材和紅磚。建築的細部十分考究，建築富有濃厚的地方特色。建築體量宏大，色彩豐富，面臨水面，景觀壯美。

4 集美學校外廊　4頁

　　由於長期與海外建築的交流，許多有外國建築影響的做法，已經融入了地方建築風格之中，如外廊立柱的柱頭和柱礎及其整體的比例，外廊的綠色"葫蘆欄桿"(寶瓶欄桿)、窗套的裝飾等。外墻面交替使用不同的色彩，使得淺色的柱子在暖色廊道的對比下，格外醒目。

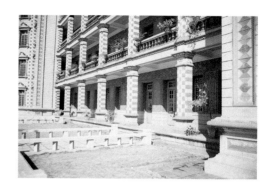

5 集美學校門廳　5頁

　　由於建築的門廳不大，又要形成建築的重點空間，故在有限的空間裏採用了豐富的裝飾手段。天花運用主次樑，形成一種轉過45度的藻井圖案。有趣的是，迎面的樓梯底部也做了裝飾處理，一方面減輕了迎面給人的壓力，又使得大廳的裝飾一氣呵成，這是十分少見的處理樓梯底部的設計手法。

6 集美學校磚工　6頁

　　福建民居和寺院等建築的磚工十分考究，運用質地細膩、色彩明朗的紅磚，拼出各種美麗動人的圖案，已經成為具有特色的地方傳統。建築的細部大量使用了這種磨磚對縫的工藝，拼出十分優美的圖案，紅磚之中又襯着白色，使得圖案格外鮮明。

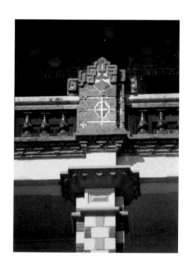

同濟大學文遠樓
　　位於上海同濟大學校園內，1950年設計。一直用作同濟大學建築系的教學系館。上海同濟大學建築系教師設計。

7 同濟大學文遠樓外景　7頁

　　文遠樓是設計者在50年代初期遵循現代建築的設計思想所作的典型的現代建築。建築的功能分區明確，造型自由活潑。建築的體形高低錯落，以功能為依據，呈不對稱格局，入口部分體量突起，配合門廊，統領構圖。階梯教室的開窗也呈階梯狀，直接反映室內的座席排列情況，形式真實地表露建築內容。

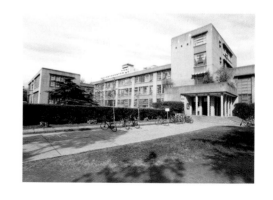

伊斯蘭教經學院

位於北京市宣武區南橫街，靠近牛街，1957年建成。建築面積9442平方米，由主樓、食堂、宿舍三部分組成，可容學員200名。主樓面向南橫街一字排開，西翼首層為禮堂，二層為禮拜殿，可供千人禮拜。中部為四層中央大廳，為連接東、西兩翼的交通樞紐兼作禮堂和禮拜殿的前廳。東翼為三層的教室及行政用房。北京市建築設計院設計。

8 伊斯蘭教經學院外景　*8頁*

主樓的建築藝術處理着重強調中央大廳及西翼，中央正門入口做成高大的伊斯蘭尖拱空廊，屋頂亦為伊斯蘭建築常用的形式，設計成五個大圓拱頂。西翼禮拜殿外設柱子為八角斷面的尖拱外廊，柱頭、柱脚、簷頭、欄桿等裝飾，全為伊斯蘭風格，是探索伊斯蘭民族形式之作。

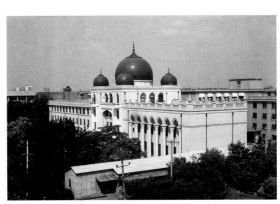

中國礦業學院主樓

位於江蘇省徐州市，1978～1984年設計建成。建築面積21萬平方米，包括教學和生活等部分用房。總體佈局根據山丘的自然走向，北部為教學區、學生生活區及運動場地；南部為教工生活區。佈局合理、使用方便。中國建築西北設計院設計。圖片提供：教錦章。

9 中國礦業學院主樓外景　*9頁*

教學區主軸明確，主樓面北與校門形成前庭，並朝向市區，隔綠地與淮海戰役紀念塔相望。空間組合完整，氣勢宏偉。教學主樓南面則與其他教學建築圍合成後園，內闢水池和綠島，環境典雅景色宜人。教學主樓建築面積2萬平方米，高40米（10層），其裙房由門廊、直通二樓的大臺階以及8個架空的講堂組成，圍而不閉。

10 中國礦業學院報告廳　*10頁*

是建築羣的組成部分，在高大的建築羣中，報告廳和連廊的體量比較舒緩，形成對比的效果，使得建築羣有豐富的的體形。報告廳的平面扭轉45度，使得簡單的體形活躍起來。

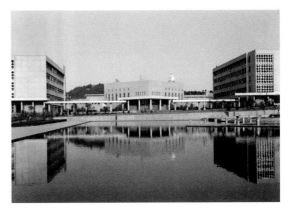

北京第四中學

位於北京西城區西什庫大街，1985～1987年設計建成。北京市建築設計研究院設計。攝影：楊超英。

11　北京第四中學外景　*11*頁

北京第四中學爲30班的現代化中學，建築面積1.74萬平方米，建築羣作庭院式佈局，包括教學樓、科技實驗樓、階梯教室、音樂教室、圖書館、健身房、游泳館、禮堂、辦公樓等，此外設有400米的跑道。教學樓建築面積5081平方米，按最佳座位區的方法，把教室設計成邊長爲5.4米的六角形，以此重復排列形成統一多變的空間和新穎活潑的體形。科技實驗室按每一層一科，依各科不同的房間數，自然構成臺階式建築，造型別致。

湖南師範大學美術專業教學樓

位於湖南省長沙市，1985年建成，湖南大學建築設計研究院設計。圖片提供：湖南大學建築設計院。

12　湖南師範大學美術專業教學樓外景　*12*頁

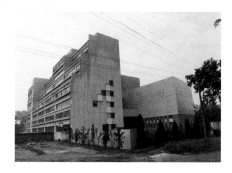

建築面積6033平方米，爲了使繪畫教室得到理想的天然採光條件，採用10.2米大開間和4米小進深的鋼筋混凝土框架結構，造成逐層收進的階梯形剖面，從而實現了多層、重疊的北向天然頂部採光，同時取得了建築體形的變化。中部內庭及廊兼作展廳，使整體內部空間得到充分的利用，且層次分明、動靜分明。建築外部樸實自然，室內裝飾淡雅，襯托了繪畫作品的陳列。

13　湖南師範大學美術專業教學樓畫室　*13*頁

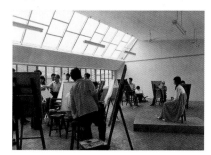

由於採用了10.2米大開間和4米小進深的鋼筋混凝土框架結構，側窗連成一片，再加上斜面的天窗，使得室內的照度充足而均勻，大大地改善了畫室的光綫條件，滿足了專業要求。

同濟大學建築與城市規劃學院教學辦公樓

位於上海市同濟大學校園之內，1985～1987年設計建成。同濟大學建築與城市規劃學院設計。圖片提供：戴復東。

14　同濟大學建築與城市規劃學院教學辦公樓主入口　*14*頁

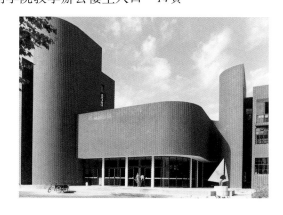

學院大樓建築面積7790平方米，在建築基地緊張、投資較少的條件下，除了滿足教學辦公的使用要求之外，還需完成師師、師生和生生之間的交流，因而把用房分成了學生、教師和聯結點三個部分。學生部分考慮不同年級在一起，利於高低班互相觀摩、學習；教師辦公室在一層圍合的中間空間加頂做廳，用於評圖、聚會、展出、交流等。二期工程在教室之間的庭院內設圖書館和大階梯教室，並利用圖書館的屋頂做臺階式的屋頂平臺，供師生交流之用。建築入口玻璃周圍的體塊渾厚，與玻璃門口形成對比，給人以巨大的量感。

15 同濟大學建築與城市規劃學院教學辦公樓門廳　　*15頁*

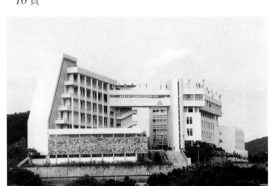

門廳室內空間的處理，有兩層通高和一層的相結合，局部作圓弧處理，加以室內綠化的點綴，在簡潔的處理之中透出整體的豐富。

廈門大學藝術教育學院

位於福建省廈門市，1986～1989年設計建成。福建省建築設計院廈門分院設計。圖片提供：黃漢民。

16 廈門大學藝術教育學院全景　　*16頁*

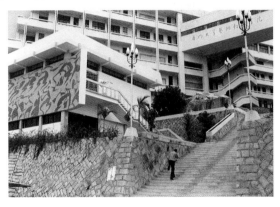

該建築是廈大藝術音樂系及美術系的教學辦公綜合樓，建築面積6648平方米。學院位於地勢十幾米的山坡上，地形複雜。正對着廈大海濱浴場及景點，景色迷人。建築充分利用地形，與山體相結合。兩個系的大樓均座北朝南，一前一後，左右錯開佈置，均能面向大海。在第五層樓用20多米長的展廊將兩樓連成有機的整體，並形成一個完美的院落空間。美術系的西側樓梯設計成60度的斜面，與山勢遙相呼應。

17 廈門大學藝術教育學院入口　　*17頁*

學院的主要入口設在西南面，由6米寬的臺階拾級而上，直通展廳，展廳的外牆壁畫，突出了入口處的藝術效果。學院底層地坪高出展廳4米，此處保留了原有的一塊巨大山石，建築與山石巧妙結合，更加體現了學院建築環境的自然美。

新疆伊斯蘭教經學院

位於新疆維吾爾自治區烏魯木齊市南郊，1987建成。建築面積4500平方米，容納學員150人，為四層混合結構，是一座培養有專業知識穆斯林的高等院校，也是對外文化交流的活動場所。新疆建築設計研究院設計。

18 新疆伊斯蘭教經學院外景　　*18頁*

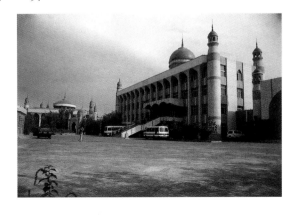

平面採取集中和分散相結合的佈局，建築以教學行政辦公為主體，右面為食堂兼會議室，左面是浴室和清真寺，三部分嚴格按宗教禮儀佈置。以連廊示意構成整體，並形成大小不同的庭院。各部分工明確、聯係方便且互不干擾，創造了一個良好的學習和生活環境。以教學行政樓為主體的建築羣高低錯落、層次分明；運用傳統的伊斯蘭建築符號，結合簡潔的現代建築手法加以誇張變形，穹頂、拱券、角柱統一協調，充分體現伊斯蘭建築風格。對主體的二層進廳、清真寺及食堂重點進行了室內設計。進廳貫穿兩層，直通穹頂，三層設迴廊、高大的圓柱拱廊和穹頂。清真寺中有圓形天窗，飾以伊斯蘭圖案；正面的壁龕裝飾繁簡適度，具有嚴肅而明朗的宗教氣氛。

19 新疆伊斯蘭教經學院禮拜堂　　*19頁*

伊斯蘭建築風格的重要組成部分是豐富的室內裝飾圖案。整個禮拜堂寬敞明朗，對稱佈局，正中部突出講經壇，採用伊斯蘭傳統的尖拱。室內採用傳統的綠色基調，牆壁上佈滿了植物和文字組成的美麗圖案，整個禮拜堂清新、肅穆，充滿了和諧的氣氛。

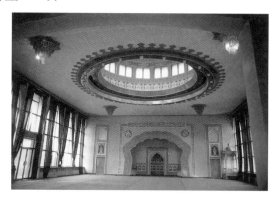

20 新疆伊斯蘭教經學院禮拜堂天花圖案　　*20頁*

禮拜堂大廳天花板的中部，設置了一個圓形的天窗，一方面可以加強大廳中部的照度，同時也可以打破大面積天花板的單調。以天窗為核心，向外延伸了圖案的面積，使之與整個天花板的面積比例合度。天窗為圓形拱起，裝飾以文字組成的圖案。

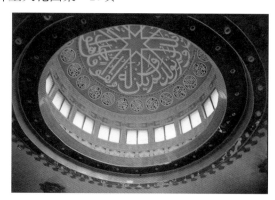

山東財經學院

位於山東省濟南市千佛山風景區一側，1987～1993年設計建成。建築面積12萬平方米，學生5000人。清華大學建築學院設計方案。圖片提供：馮鐘平。

21 山東財經學院中心鳥瞰　　*21頁*

教學區地勢狹長，南側設入口，利用沖溝設寬橋，形成外向型教學庭院；教學建築群採取網絡化佈局朝向，結合城市網絡結構，採用六角形為母題，形成豐富、優美宜人的教學環境。

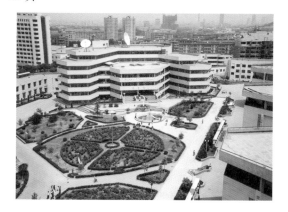

22 山東財經學院教學建築羣　　*22頁*

建築羣在平面的佈局上是和諧的，在體量的安排上追求一些變化，主要的手法是取得垂直和水平體量的對比。正面主體高層建築的體量為豎向的實體，附近的建築為四層，水平方向劃分，以虛體為主，與高層建築形成對比，增強了總體的效果。

23 山東財經學院學生宿舍　*23頁*

　　學生生活區因山就勢，呈環抱佈局，空間活潑，層次豐富。宿舍的屋頂做了45度角處理，屋頂和欄桿的部位做成紅色，使人聯想到濟南當地一些近代建築的德國式屋頂特徵。

中國化工進出口公司南戴河培訓中心
　　位於河北省南戴河，1988年建成。建築面積7200平方米。由於建築用地比較平整規則，採取了橫平豎直的總體佈局。建設部建築設計院設計。攝影：王天錫。

24 中國化工進出口公司南戴河培訓中心南側外景及庭院　*24頁*

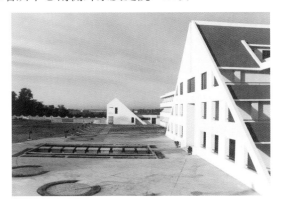

　　在主樓的門廳兩側，每層有不同數量的客房分別向後突出一個房間的進深，於是出現了傾斜的屋面，與規則的平面產生對比。餐廳和報告廳採用斜樑落地的鋼架，使外觀與主體相協調。供專家使用的單坡兩層樓房，採取每戶一樓一底的佈置方式，使之具有家庭氣氛。其前方有兩個四分之一圓組成的庭院。主樓南側半圓形的鋪地中設置一矩形水池，相對噴射的斜向水柱，意在與建築物上的斜綫相呼應，從交叉水柱組成的空間中穿過，別有情趣。

25 中國化工進出口公司南戴河培訓中心北側外景　*25頁*

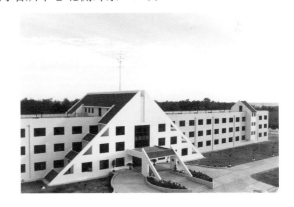

　　在此類建築中，建築呈三角形造型的不多。這裏出現的三角形恰是由於自然退層而形成的，成為一個活潑的體量。在功能比較簡單投資又不太多的前提下，這是十分得體的建築處理手法。

26 中國化工進出口公司南戴河培訓中心餐廳及多功能廳　*26頁*

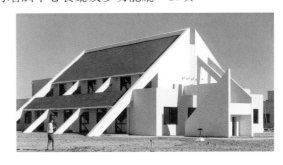

　　餐廳及多功能廳的體量與主題相呼應，入口處採用一些斜面和構架作裝飾，出現了比較生動的光影效果。

天津大學建築系館

位於天津市天津大學校園中軸綫的末端，1988年建成。基地呈三角形，正面有寬闊的水面，水面長達400米。建築面積6800平方米。天津大學建築系、天津大學建築設計研究院設計。

27 天津大學建築系館外景　*27頁*

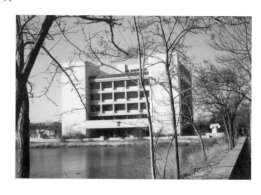

建築師結合特定的地形條件，採取對稱佈局，內設一方形庭院。結合使用功能，爭取了良好的朝向。作爲建築系系館，除了保證合理的使用功能之外，還力求通過建築的體量空間組合及細部處理，使之具有一定的文化內涵和藝術感染力。作爲軸綫的底景，建築體形力求端莊穩重，並具有強烈的虛實、凸凹和色彩、質感對比。爲豐富整體的輪廓，在建築的兩側分別佈置了斗栱和愛奧尼克柱頭，墻壁上的銘文，同時點出了建築的文化性。圖片提供：彭一剛。

28 天津大學建築系館內庭院　*28頁*

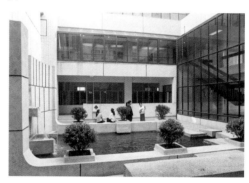

進入門廳之後，隔着玻璃屏幕可以看到內庭院，此庭院具有延伸視綫的作用，還具有很強的功能性和藝術性。由於庭院有單面走廊環繞，上課時間不受外界課堂的干擾，下課時，在走廊上休息的人可以有比較好的視野。庭院利於採光和通風，使學生有個比較好的學習環境。庭院中設水池，正面有泉水緩緩流下，水聲活躍了庭院的氣氛。

29 天津大學建築系館展廊　*29頁*

展廊是建築系系館必不可少的公共交流部分，可以經常展出學生作業，舉辦各種展覽和學習交流活動。該展廳圍繞庭院，有良好的自然採光和展覽流綫。由於臨近主樓梯，可以使得人們在過路時很自然地去看展覽並相互交流。靠近庭院的一側，實際爲走道的位置，與展廳空間合並，利於整體空間效果。

30 天津大學建築系館柱頭裝飾　*30頁*

在系館正立面的兩側，分別佈置了雕塑，南面是中國的柱頂斗栱，北側是西洋愛奧尼克柱頭。在門口兩側的實墻上，鑲嵌有我國哲學家老子論述空間的語錄，南側爲中文，北側爲英文。加上在門廳內部的側墻上鑲嵌的唐昭陵六駿的復製品，展示了建築系館的文化內涵。

上海交通大學逸夫樓

位於上海邯鄲路北校園內，1990年建成。建築面積5770平方米，高6層。上海市建築設計研究院設計。

31 上海交通大學逸夫樓外景　*31頁*

建築的功能組織合理，在此前提下組織建築的體量和細部。建築力求體現高等學府科技樓的內在理性，注重建築生長於環境之中又突出環境。

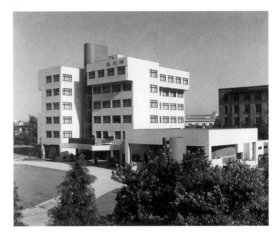

北戴河　中房集團培訓中心

位於河北省北戴河林海度假村東南角，1990年建成。圖片提供：布正偉。

32 中房集團培訓中心外景　*32頁*

位置鄰近海濱路與大海相望，地形開闊舒展。在建築處理中，注意不把"個性表現"破壞了海濱優雅的情調，並注意到建築的整體性，使人們可以從四面八方接近和欣賞建築。主體建築客房部分（含學習會議用房等），建築面積3500平方米，100床位。結合東南兩側的眺望和"引入陽光"的功能設計，使屋頂與牆合二為一，沒有任何裝飾符號的紅瓦斜面，由綠化托起，在周圍環境的陪襯下，既富於輕鬆的生活氣息，又體現了十分單純的"陶冶於天地之間"的意境。客房部分和服務設施的結合部作"句號"處理，仍為落地式紅瓦頂，坡頂的上端，有帶"四方連續"窗洞母題的壓頂，使整個體形既有轉折作用，又使形象完整。

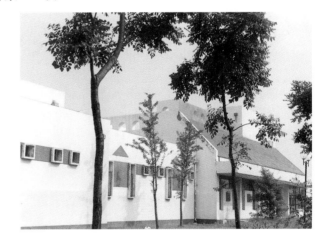

33 中房集團培訓中心輔助建築的藝術處理　*33頁*

在建築處理中，最難以處理的是一些附屬建築的構築物，如廚房和煙囪之類。建築師採用藝術的處理手法"化腐朽為神奇"：將兩個煙囪聯繫起來形成"門架"，加以三角形挖洞處理，賦予裝飾性。下部的燒火處，成組地開方形小洞，並由牆面上深色的三角形組織起來，加上底部深色與三角形的呼應，形成十分統一而悅目的圖形。

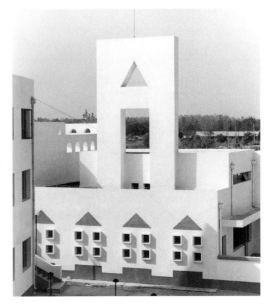

34 中房集團培訓中心大門細部　　*34頁*

　　許多單位建築的大門追求氣派豪華，這裏的大門追求適用、簡潔和趣味。門口尺寸很矮，透出親切感，體部處理十分簡單，但又包含了諸多的內容。作者巧妙地把路燈、花臺、旗桿等等必要的因素組織到一起。路燈5個一並擺開，用短桿座落在矮墻上；花臺在墻上懸挑，旗桿用底盤與門墻勾起來，渾然一體、饒有風趣。

35 中房集團培訓中心室外樓梯細部　　*35頁*

　　這項設計用的都是極爲普通的建築材料，處理極爲普通的部位。但由於建築師的藝術處理，使得普通的材料獲得風采。室外樓梯扶手部位的上部接近建築處，作階梯狀處理，每個臺階開以豎直長孔，打破體塊的板結，並同建築密切起來。

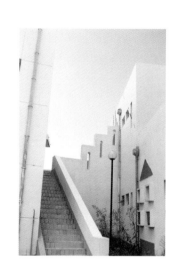

華東師大三附中

　　位於上海金山石化總廠龍勝路臨桂路口，1994年建成。總建築面積2.16萬平方米。上海市建築設計研究院設計。

36 華東師大三附中外景　　*36頁*

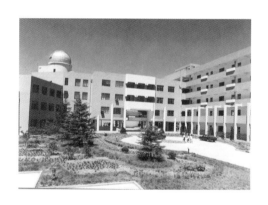

　　學校建築以合理簡樸爲特徵，建築的藝術性就在合理與簡樸之中，而不是豪華。建築設計注意了和環境的配合，開放的底層適應了氣候的要求和功能的需要，入口用白色加以強調，而且相鄰的白柱子升高，一併加強入口的主體效果。觀象臺自角部升起，結束了建築體量的構圖。

北京行政學院主樓

　　位於北京海淀區廠窪村，1993~1995年設計建成。總建築面積近9萬平方米，第一期工程5.207萬平方米。有教學辦公樓、學術報告廳、風雨操場、學院公寓、餐廳等。北京市建築設計研究院設計。

37 北京行政學院主樓外景　　*37頁*

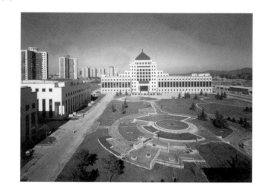

　　建築佈局分教學區、體育活動區和生活後勤區等，功能分區明確、動靜隔離。規劃將各組建築圍合成大的院內庭院園林，並在教學辦公樓前形成一個開闊的入口廣場，既可滿足學院的禮儀、慶典要求，又創造了一個有利於學員學習的文化園林環境。建築造型莊重宏偉，體現學校建築的文化氣息和時代感。

38 北京行政學院建築細部　　*38頁*

　　這裏是建築的一片實牆，實牆本是容易引起呆板的地方，建築師在這裏用現代裝飾的手法處理了大片的牆面。之所以說是現代的手法是因爲所用的圖案十分簡單：上部用方形古銅的浮雕裝飾，點出一個個單元，下部用深色的框子加强這個單元，總體上形成韻律，從而使巨大的實牆獲得生氣。

北京經貿幹部子弟學校

　　1993年建成。建築面積3952平方米，是18班的小學，教學設備完善，有計算機房、語音教室和階梯教室等。北京市建築設計研究院設計。

39 北京經貿幹部子弟學校建築旱外景　　*39頁*

　　除了滿足一般使用要求之外，建築造型裝修力求反映建築的內容特點。主體建築有一個能夠反映學校主題的塔樓。塔樓的頂部有象徵地球的球體，是建築的制高點。牆面上裝飾了世界地圖，點出了學校的性質。

40 北京經貿幹部子弟學校建築之間的借景　　*40頁*

　　在建築羣體的安排中，注意了建築之間的關係，使得它們之間建立起密切的關係。通過不同的角度用借景的手法豐富建築空間。

北京中華女子學院

　　中華女子學院校址位於北京市北四環東端，是爲迎接第四屆世界婦女大會在原中國婦女幹部管理學院基礎上新組建的全國唯一的一座女子大學。1995年建成，北京市建築設計研究院設計。佔地約8公頃，校園西部有約1.5公頃的水面，東臨森林公園。建築面積約7萬平方米。

41 北京中華女子學院外景　　*41頁*

　　由教學樓、圖書館、學生宿舍、食堂、文化館、禮堂、亞太地區婦女培訓中心、教學實驗幼兒園以及後勤用房等多棟建築組成。建築與環境綠化美好，反映出教育建築的文化氣息。

主樓入口通過建築體形以及圍繞廣場的環形架廊，創造出一種環抱的氣氛，增強了建築的主題。入口上部大片的豎向玻璃幕牆，既吸引了人流又使建築顯得非常精緻。幕牆周圍實牆的小方窗處理，與環形架廊和諧一致。

北京景山學校
位於北京燈市口，1993年建成。建築面積1.738萬平方米，20班，包括從小學到高中的全部年級，是國家進行教學改革的試點學校。北京市建築設計研究院設計。

42 北京中華女子學院主樓入口　*42*頁

43 北京景山學校外景　*43*頁

為適應教學改革的需要，建築師採用了"潛在設計"的概念，使得建築對未來的發展有一定的適應能力，使教室有調整容積的可能，並充分考慮空間的利用。在造型方面，屋頂採用了簡化的傳統歇山式，既有中國傳統建築的韻味，又有青少年喜愛的空間構成形式。

華南理工大學逸夫科學館
位於廣州市華南理工大學校園內，1992年建成。建築面積7335平方米。主樓五層供教學科研實驗用，副樓二層，為學術交流中心。華南理工大學建築設計研究院設計。圖片提供：華南理工大學建築設計研究院。

44 華南理工大學逸夫科學館外景　*44*頁

該館以其合理的平面佈局，既體現現代化科技特色又與校園傳統建築風格相協調，建築造型與周圍的綠樹繁花、湖光山色相輝映，形成一個理想的校園環境。室內設計清新典雅，具有嶺南特色的室內裝修，傳達了高等學校的高文化品位和濃鬱的學術氣氛。

45 華南理工大學逸夫科學館入口細部　*45*頁

建築體量對稱處理，橫向分為三段，中段為入口所在。入口裝飾以網架，網架上部為玻璃頂雨篷。門口的兩側設立現代金屬雕塑，使建築具有現代科技和現代藝術的韻味，從而使得中段成為建築的重點。

46 華南理工大學逸夫科學館庭院　　*46頁*

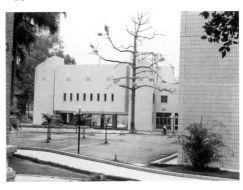

着重室外環境的處理，特別是庭院的處理，是廣東建築的特色之一。透空的空間可以使建築庭院和外部環境打通，構成一個整體環境。內部庭院改善了局部的小氣候，襯托了建築。

同濟大學逸夫樓
位於上海同濟大學校園內，1993年建成。建築用地面積3575 (55米 × 65米) 平方米，基底面積2345平方米，建築面積6828平方米，建築平面呈南北向"工"字形，由二層的學術交流中心和五層的現代化教學樓兩大部分組成。

47 同濟大學逸夫樓西面外景　　*47頁*

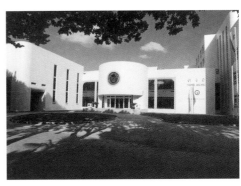

建築大片的白色和藍色的玻璃形成對比，造型秀麗、清新醒目、格調高雅。室內外處理有突出的創造，如兩個不大的中庭共同構成一個多變化、多用途、多層次的功能性藝術中心，充分顯示了設計的靈活性、多功能、高品位和激動人心的文教建築的格調。室內設計精美，並沒有採用高級材料，不落俗套。圖片提供：吳廬生。

48 同濟大學逸夫樓入口　　*48頁*

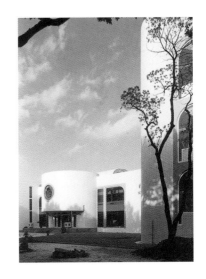

入口的圓柱狀體量，突出了入口又形成了雨篷的部位。大片的白色實體上，只有一個圓形的圖案，使得本來十分簡單的入口反而非常突出。兩側的深色玻璃虛面加強了這一效果。

49 同濟大學逸夫樓北面外景　　*49頁*

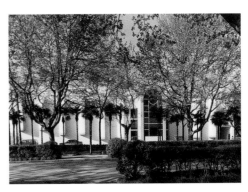

由於建築的北面缺乏陽光，建築的處理比較困難。墻面上開了豎向的凸出側窗，活躍了墻面。建築處理同樣簡潔，獲得了清新的效果。

50 同濟大學逸夫樓庭院　*50頁*

該建築的設計比較細緻，不但體現在室內，也體現在室外庭院的設計上。比如綠化設在不同的標高上，顯得很有層次；地面的鋪裝，對成圖案，趣味盎然。

清華大學圖書館新館

位於北京清華大學校園教學區的中心部位，1985～1991設計建成。總建築面積2.012萬平方米，藏書200萬冊，共有各種閱覽室25個，座位2000個。清華大學建築設計研究院、清華大學建築學院設計。

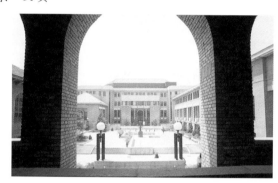

51 清華大學圖書館新館外景　*51頁*

建築設計體現對清華園歷史和環境特色的尊重，力求在樸實無華之中表現深刻的文化內涵，通過建築體量的合理組織及形象的精心塑造，使新館和老館左右對峙相得益彰，並不影響大禮堂在建築羣中的中心地位。新老兩者在建築形象上既有變化又能和諧統一。通過磚拱的內輪廓看圖書館的外景，環境優美，形象樸實，這與傳統材料紅磚的運用有關。

52 清華大學圖書館新館目錄大廳入口　*52頁*

進入門廳之後就是目錄廳的入口，大廳採取通高的空間，在方便讀者的同時，創造了共享空間。

53 清華大學圖書館新館休息廊　*53頁*

在樓梯的兩側闢有休息廊，休息廊與門廳空間貫通，透過這面的拱券，可以看到對面。休息廊佈置典雅，局部也採用了紅磚，與室外相互滲透。

北京圖書館新館

位於北京西郊紫竹院公園北側，1987年建成。建築用地面積7.42公頃，建築面積14.2萬平方米，地下3層，地上19層，藏書2000萬冊，有各類閱覽室36個，3000個閱覽座，工作人員2500人，設有1200座位的報告廳，是一座規模宏大、設施齊全、技術比較先進的大型公共圖書館，也是我國的國家圖書館。建設部建築設計院、中國建築西南設計院設計。

54 北京圖書館新館全景鳥瞰　*54頁*

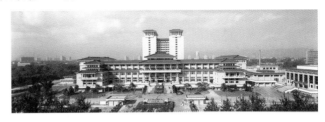

新館採用了高書庫、低閱覽的佈局，低層的閱覽室環繞著高塔式的書庫，形成了有三個內院的建築羣，吸收了中國庭院式的手法，呈現出館、園結合的優美環境，具有中國書院的特色。建築呈對稱佈局，對稱中心爲中部體量高大的書庫的雙塔和入口處的重簷屋頂，綠色琉璃瓦大屋頂配合舒展的水平方向屋簷，與白色的牆體產生對比，在附近紫竹院大片綠化的襯托下，形成雅致的建築格調。

55 北京圖書館新館紫竹廳　*56頁*

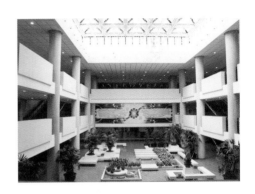

由於圖書館臨近著名的紫竹院而得名。大廳頂部有玻璃天窗，使空間十分明朗，中部牆面設主題性壁畫，地面設多種室內綠化，綠化周圍精巧地佈置石凳，供讀者交流、休息。氣氛寧靜和諧。

56 北京圖書館新館善本閱覽　*57頁*

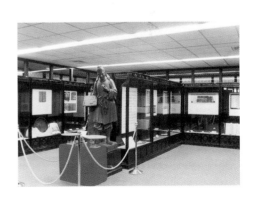

善本閱覽室有主題性的展覽，展示有關圖書經典和文物。黑色的櫥窗襯托出珍貴的展品，並創造出肅穆的氣氛。

福建省圖書館

位於福州市五四路東，座南朝北，1989～1995設計建成。建築面積2.25萬平方米，設計藏書300萬冊。福建省建築設計院設計。圖片提供：黃漢民。

57 福建省圖書館近景　*58頁*

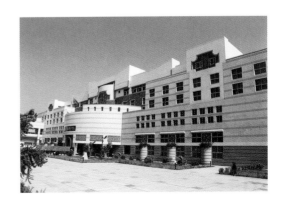

主體建築分閱覽、書庫、辦公、展覽、報告廳等部分。平面取平衡對稱、適度集中的庭院式佈局，以門廳、中庭、出納廳、書庫爲中軸綫，兩側對稱佈置四層的閱覽室和內庭院。四層高的中庭，對兩側庭院開敞，內外空間流通，適合南方溫暖的氣候。中庭既是共享空間，又是交通樞紐，合理組織了借閱活動。爲適應圖書館開放服務的要求，取分散與集中、開架與閉架相結合的藏書佈局，利於書的存儲和服務讀者。整個建築的造型十分豐富，突出文化性、地方性和現代性。

58 福建省圖書館正面入口　*59頁*

在入口部分用高牆圍出一個半圓形露天空間，隱喻福建圓樓，使讀者從嘈雜的城市道路進入圖書館大廳之前，有一空間的過渡。在建築立面的女兒牆上，汲取閩民居屋頂分段升起的手法，作出高低變化，豐富了建築的天際輪廓。在底層基座部分飾以花崗石面，間紅磚橫縫，繼承閩南傳統建築的裝飾效果。把福建地方傳統中最有特色的建築語彙，如象徵精巧磚工的紅色貼面、令人聯想起福建民居山牆的異型窗戶等，以現代的手法加以改造變形，賦予圖書館鮮明的地方風格和文化內涵。

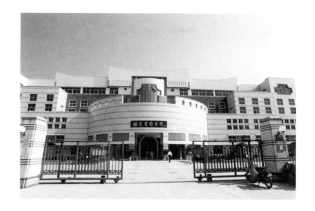

59 福建省圖書館入口前院　*60頁*

是進入圖書館之前的過渡空間，可使讀者從心理上產生從嘈雜的城市進入知識殿堂的聯想。柱子和牆面富於地方性的裝飾，給人以親切的感受。

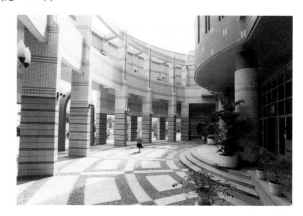

60 福建省圖書館立面細部　*61頁*

建築細部處理精巧，窗間牆用紅色面磚貼出富有裝飾性圖案，使人聯想起福建民居中的磚工裝飾。牆間作圓弧形的高花壇，其中的綠化與紅色的裝飾相互襯托，意趣盎然。

61 福建省圖書館中庭　*62頁*

中庭牆面設古色古香的主題性壁畫，牆面上的開洞，隱喻福建民居的山牆輪廓，既有裝飾性，又有地方味道。室內和窗臺的綠化，活躍了室內的氣氛。

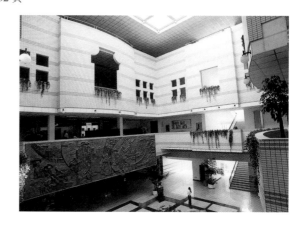

重慶大學圖書館及學術中心

位於重慶大學校園中心的一塊山樑上，1992年建成。建築面積9000平方米。清華大學建築學院、機械部重慶設計院合作設計。圖片提供：關肇鄴。

62 重慶大學圖書館及學術中心全景　　63頁

基地原建有舊圖書館和行政辦公樓，所餘場地是一個不規則三角形隙地，且在不足70米的距離中，北端較南端地勢高差達6米以上，從地形地貌看，對設計都是嚴峻的考驗。建築的平面略呈工字形，中部為主要入口及大廳，面向校園主要道路並自然形成小廣場。兩翼為新圖書館及學術中心，分別與舊館及行政辦公樓相連通。其北部學術中心的入口、中部主要入口和南部之圖書館工作入口分別設在建築物的三層、二層、一層位置，使新舊建築之間有很好的功能關係。同時與外部環境之間亦有恰當有機的聯係。三座樓之間自然圍成庭院，適於讀者休息。新館保持了簡潔的造型。

63 重慶大學圖書館及學術中心入口　　64頁

建築入口的處理簡單而突出，大片凹進的玻璃幕牆吸引了遠處讀者的視綫，虛的牆面之前加上了有相當體量的實框入口，開洞的部分，加強了對已經靠近了的讀者的吸引。建築的色彩凝重，使建築形象在簡潔之中不失應有的莊重感和學術氣氛。

上海圖書館

位於淮海中路高安路口，1996年建成。上海市建築設計研究院設計。

64 上海圖書館外景　　65頁

基地面積3.1萬平方米，建築面積8.4萬平方米，地上24層，主樓高107米，是一座功能齊全的現代化大型圖書館，為國家級的文化建築。其造型體現了上海建築文化和時代特色，是上海的重要標誌性建築之一。

北京電報大樓

建築位於西長安街的顯著位置上，1958年建成。建設部建築設計院設計。

65　北京電報大樓外景　　66頁

建築面積約2萬平方米，主體7層，連塔12層，塔頂高73.37米。建築的功能性强，技術複雜，要求有高效率的運轉。建築平面緊凑、流綫簡捷，滿足了要求；建築體量和立面處理均十分簡潔，室內外均無紋樣裝飾。體量的中部略微凸出，處理成高大的空廊，可突出下部入口，可響應上部鐘樓。鐘樓處理一掃古典風氣，全新現代氣象，其結束部和入口的立燈遙相呼應。大樓造型綫條挺拔，形象明快，是批判"復古主義"之後，開中國現代建築風氣之先的優秀建築。

湖北省計量局第二恒溫樓

位於武漢市武昌中北路和東湖路路口，1976～1982設計建成。1963～1966年設計建成第一恒溫樓，是一座綜合計量樓。第二恒溫樓為二期工程，總建築面積6733平方米，分別有恒溫、屏蔽、消聲、隔聲、防微震、防射綫、防火、防爆等不同技術要求。中南建築設計院設計。圖片提供：胡鎮中。

66　湖北省計量局第二恒溫樓外景　　67頁

第二恒溫樓佈置在距離城市幹道60米的內院深處，以減少振動、噪聲干擾及灰塵污染。同位素及低溫試驗樓分別設在與第二恒溫樓有一定距離的邊緣地帶，佈局合理，互不干擾。採用雙走道式，將有恒溫、防微震及高精度要求的試驗室集中於中間，用恒溫走廊加空腔牆體保溫。經國家計量總局組織檢驗，各項技術指標均達到國內先進水平，屬當時國內計量系統最佳試驗室之一。

67　湖北省計量局第二恒溫樓入口　　68頁

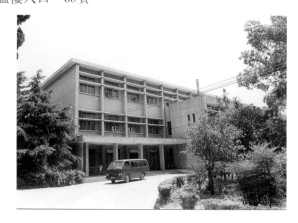

科技建築的設計重點在科技的先進性，其藝術處理要真實地表達內容。入口體形和綫條都比較簡單，符合當時注重經濟性和科技建築性格的設計思想。

18

杭州科學會堂
　70年代後期建成。浙江省建築設計院設計。圖片提供：唐葆亨。

68　杭州科技館外景　*69頁*

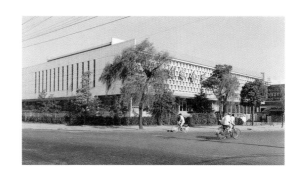

　主要有學術報告廳等組成，設施比較完善，佈局合理，在當時是比較先進的科技活動場所。建築立面非常簡潔，正面採用大片的混凝土花格，下部爲開敞的大片玻璃，側面爲實牆，牆上開竪向條窗，建築手法樸實，具有科技建築的性格。

瀋陽機器人示範工程中心實驗樓
　1986～1989設計建成。建築面積10712平方米。樓內設整機性能實驗室、信息傳播實驗室、觸覺、視覺、語言實驗室、機構學室、控制系統室以及計算中心、圖書館、150座位的學術報告廳、研究室、辦公室、輔助間等。中國建築東北設計院設計。圖片提供：張紹良。

69　瀋陽機器人示範工程中心實驗樓全景　*70頁*

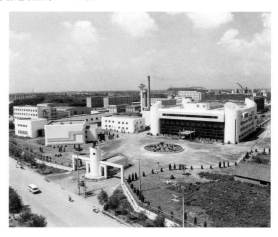

　機器人的發展是當代科學技術水平的標誌，爲適應高科技的使用功能和高文化層次科研工作靈活性的需要，建築的整體採取了方形平面。四角佈置直徑爲7.5米、高21米的圓形塔樓。方形平面的中心設屋頂採光、四層通高的中心四季廳，各類實驗室計算站沿四季廳周邊佈置，外圍是研究室、辦公室等輔助用房。交通組織採用環形挑廊與環形內廊組成科研人員的活動網絡。四季廳環境優雅宜人，綠地、水面和庭院構成寧靜的空間。

70　瀋陽機器人示範工程中心實驗樓外景　*71頁*

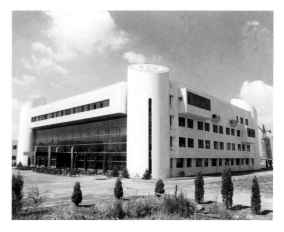

　建築探索了機器人形象的寓意，在造型上將四座引人注目的圓形塔樓隱喻爲一個巨型機器人的四隻觸腳；又如四座角壘，將建築裝點成一座城堡——機器人王國。塔樓頂端成30度削角，使城堡具有向上的動勢。削角的斜面上刻畫紅、黃、藍三原色，猶如機器人的信息流。建築處理手法簡潔明快，既具有時代氣息，又有豐富的內涵，可喚起人們有趣的聯想，又不失科研建築的莊重新穎。

深圳科學館

位於深圳市上埗區，1987年建成。建築面積1.24萬平方米，9層，由科技活動、學術交流和培訓三部分組成。科學會堂設置200座位學術報告廳、85座位國際會議廳、展廳、各種科技活動室、會議廳及教室，是特區科技活動和進行國內外學術交流的場所。華南理工大學建築設計研究院設計。圖片提供：華南理工大學建築設計研究院。

71 深圳科學館外景 *72頁*

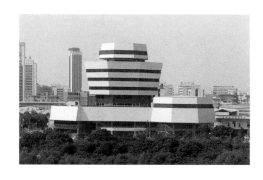

設計構思從整體環境入手，結合廳堂建築的要求，形成以八角形為母題的體形組合，並運用現代化的手段和材料、設備，滿足各種形式的科技活動和學術交流的要求。造型簡潔，有雕塑感，體現廳堂建築功能、內涵。

72 深圳科學館會議廳 *73頁*

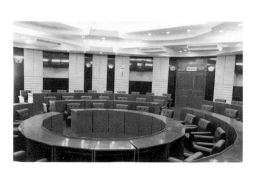

會議廳的座位呈圓形佈局，給室內設計帶來不同的特點，如天花板及其燈具等均與之配合。室內照明充足，色調淡雅，與紅色的家具形成對比。

73 深圳科學館報告廳 *74頁*

報告廳的牆壁按聲學的要求做了相應的藝術處理，處理手法十分簡潔，創造了良好的視聽條件和氣氛。

"東方明珠"電視塔

位於黃浦江畔陸家嘴，與外灘一江之隔，是浦西和浦東新老城區的交匯點，上海城市風景區的高潮。1988～1995年設計建成。華東建築設計研究院設計。圖片提供：華東建築設計研究院。

74 "東方明珠"電視塔外景 *75頁*

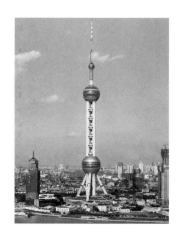

用地5公頃，建築面積7萬平方米，是集旅遊、觀光、娛樂、購物、餐飲、廣播電視發射以及空中旅館、太空倉會所等多功能為一體的大型綜合性公共建築。

整個基座部分設計成半地下建築的形式，大片的坡頂綠化連綿至浦東公園和黃浦江邊，由花崗岩鋪築的廣場、平臺、環道、臺階、噴水池，連同雕塑和燈飾綠化，使整個塔區的環境十分優美。創造性地採用帶斜撐的多筒體巨型空間框架結構，不僅具有良好的抗風、抗震性能，並使建築造型獲得了鮮明的特點。室內設計輕鬆活潑，與巨大的圓形平面相呼應，設計中多處採用曲綫，使得内部空間十分豐富。新穎的造型，新技術新材料的應用，使"東方明珠"成爲建築和結構、藝術和技術完美結合的產物。

75　"東方明珠"電視塔內景　76頁

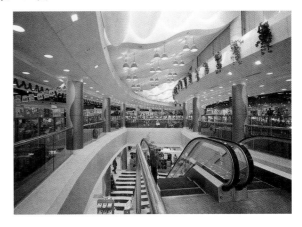

天津科技館

位於天津市青少年兒童活動中心以東，1993～1994設計建成。建築面積1.737萬平方米，是目前國内規模最大、功能最齊全的科技展覽館。天津市建築設計院設計。圖片提供：天津市建築設計院。

76　天津科技館外景　77頁

建築採用了大空間、靈活佈局的手法，利用懸索結構體系，形成54米×72米的大空間，可使布展靈活。頂部建有國内第一個球形天象廳。

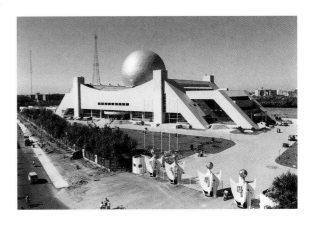

77　天津科技館内景　78頁

室內按不同的展出或活動要求分區設計，形成造型各有特色的單元。展區形式新穎，有科技建築的意味。

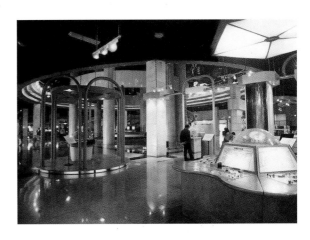

梅地亞中心

位於北京復興路，中央電視臺東北面，北面爲秀麗的玉淵潭公園。1988～1990年設計建成。建築面積3.9萬餘平方米，採用同心而不同半徑的扇形平面，以多功能廳及其它用房爲中心，組合轉播、公寓和賓館爲一體，體形爲臺階狀。建設部建築設計院設計。

78 梅地亞中心外景　*79頁*

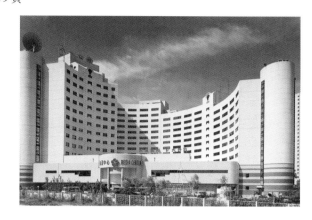

立面簡潔明快，三個主要建築作成跌落式，自南向北逐步低落，中部爲二層的裙房，兩端爲圓形的樓梯間大廈，構圖完整。白色的墻面，綠色的橫綫條和帶窗，加強了圓的感覺，象徵發出的電波。

79 梅地亞中心大廳　*80頁*

大廳佈置順應平面和結構的要求，天花板的綫條明確、簡潔明快，紅色的樓梯和廳内的站臺成爲突出的重點。空中由簡單的燈具組成豐富的造型，使整個大廳活躍起來。

80 梅地亞中心多功能廳　*81頁*

多功能廳的佈局同樣順應向心式的格局，天花板按六角形分割，設置燈具照亮分區。其餘各部位按功能需要佈置相關的設施，其安排井然有序。整體爲淺暖色調，氣氛和諧親切。

中日青年交流中心

位於朝陽區亮馬河北岸，是由中日雙方共同投資興建的大型文化建築綜合羣體，1990年建成。建築面積6.8萬平方米，建築羣是由一組具有象徵意義和不同的個體單元組成，包括賓館、劇院、教育研修樓、國際會議廳、游泳館等。北京市建築設計研究院與日本黑川紀章建築都市設計事務所聯合設計。

81 中日青年交流中心全景鳥瞰　*82頁*

建築沿基地的週邊佈置。"友好之橋"架在賓館與劇院之間的南側空中。主橋的橋體造型別致，是研修、培訓設施部分。賓館由主樓和裙房組成，共設標准客房400間，頂部爲露天花園和半露天茶座。世紀劇院可容1713個座位，裝有可升降的旋轉舞臺，有關設備達到國際水平。劇院的底層設400人國際會議大廳，游泳館有8條50米長的泳道，712個座席的看臺。建築羣個體體量別致，羣體組合靈活，是一組造型新穎、設備精良的建築羣。在建築中設置了室內庭院，這是中國和日本建築傳統所共有的因素。庭院頂部有天然採光照亮了地面的綠化，綠化之間設水池，使得空間寧靜而親切。

82 中日青年交流中心樓梯間和迴廊　*83頁*

簡單明快的建築細部，如樓梯間和迴廊等部位，以其精細的工藝和材料，顯示出建築的現代感，以增強"21世紀"這個主題。

83 中日青年交流中心室內游泳場　*84頁*

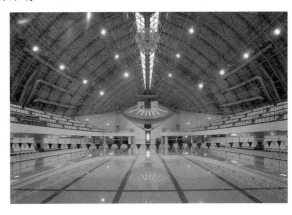

游泳場的屋頂由异型的網架組成，中部開條形天窗，管道露明，在網架內穿插，顯出較強的功能性和實用性，是現代建築的主要特徵之一。

北京民族文化宮全景

位於復興門大街，1958~1959年設計建成。是用來展出各民族歷史文物、生產、生活和進行各項政治文化活動的場所，建築面積3萬平方米，平面呈"山"字形。全部建築由4部分組成，設2000餘平方米展出面積的博物館、藏書60萬冊的圖書館、1150座席的會場和多種演出功能的舞臺設施以及各種文體活動室10餘間。北京市建築設計研究院設計。

84 北京民族文化宮全景　　85頁

建築中部的塔樓地上13層，高67米、白色面磚、翠綠色琉璃瓦頂，挺拔而秀麗，是傳統建築與現代建築手法應用於高層建築中的成功範例。

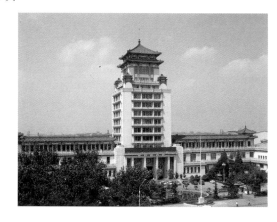

85 北京民族文化宮入口裝飾　　86頁

民族文化宮建築設計的細部十分考究，特別是結合民族的不同愛好精心設計的種種圖案，入口處的圖案裝飾即是一例。金色的植物圖案環繞著朱紅底色襯托的"團結""進步"金字，十分輝煌壯麗。

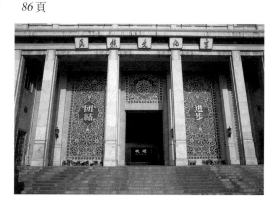

江蘇省畫院

位於江蘇省南京市西城四明山上，1984年建成。江蘇省畫院又名四明山莊，用地面積1.8公頃，建築面積3460平方米，是一組江南古典園林建築羣，以畫家創作室為主，附以培訓的教學用房。江蘇省建築設計院設計。攝影：姚宇澄。

86 江蘇省畫院創作區主體建築　　87頁

基地上丘壑起伏、雜樹叢生，建築師結合地形將建築按不同的使用要求設計成行政教學區、展覽區和創作區三個院落，分別佈置在高低不同的山腳、山坡和山頂等處。考慮到中國畫講求意境深遠，佈局精當，正合古典園林建築古樸典雅、圖佳景妙的特點。山莊景區的劃分既出自功能的要求，又是園林藝術的需要，同時又滿足了國畫創作活動與環境的和諧。院內理水、植樹、堆山極為考究，建築細部耐人尋味。

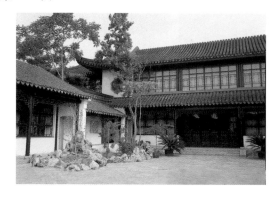

87 江蘇省畫院室內 *88頁*

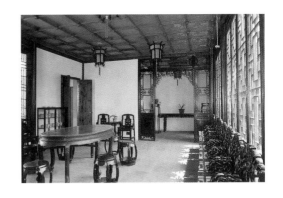

室內裝飾採用了傳統的木工工藝，如用木隔柵分隔空間，家具陳設均為木作，整個室內古色古香。

88 江蘇省畫院創作區內小飛虹 *89頁*

一架飛虹連接了建築與水面。飛虹、山石、流水，構成了獨特的園林景觀。

89 江蘇省畫院創作區一角 *90頁*

園林建築中的廊子是組織庭院的重要手段，既可以劃分空間又可以通過廊而互相滲透。這裏透過廊子可看到相鄰的庭院和建築，豐富了建築的層次感。

廣州市兒童活動中心

1984～1987設計建成。建築面積1.68萬平方米，包括兒童活動場所8500平方米，112間客房旅館。主體建築登月樓13層，巨球形的兒童航天館屹立在頂端。兩座副樓為科學宮和藝術宮，採用多層的圓形體量。宮中分設圖書館、電腦館、衛生體育館、實驗室、小劇場、城堡樓、森林餐廳、建築樂園、童話世界等近20個活動場所。廣州珠江外資建築設計院設計。攝影：余思。

90 廣州市兒童活動中心外景 *91頁*

建築取形巨輪，體形活潑、空間豐富、通透、富於童趣。

91 廣州市兒童活動中心內院廣場　*92頁*

利用建築的內院形成廣場。由於周圍的建築造型奇特、富於變化，人的視綫所及全部是建築的片斷，給人以夢幻般的感受。

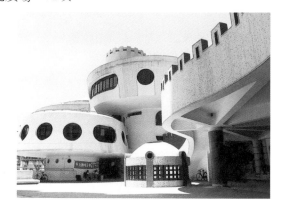

92 廣州市兒童活動中心森林餐廳　*93頁*

森林餐廳是兒童游樂項目之一，這裏的室內佈置成森林的模樣，利用建築的柱子做成樹幹的樣子，地面開成河流，人們來到這裏如同置身森林，對生活在大城市的兒童來說，添了許多野趣。

93 廣州市兒童活動中心建築樂園　*94頁*

建築樂園是寓教於樂的活動場所之一，這裏以建築為主題，開展各種活動，室內擺設各種建築模型和積木，供兒童觀賞和遊戲，室內設計與這一主題相配合。

福建南平老年人活動中心

位於風景秀麗的閩江畔，座落在九峰山脚下，九峰索橋從南面凌空而過。1985～1986年設計建成。建築面積1930平方米，分餐飲區、靜區、動區三部分。福建省建築設計院設計。圖片提供：黄漢民。

94 南平老年人活動中心漁村環境中的外景　*95頁*

南端餐飲區，有活魚餐廳、冷飲區和音樂茶座，面江開敞佈置，外圍船形欄幹可供人憑欄眺望。中部是三層主體建築，採用錯層佈局，每走半層就到一些廳室，適于老年人使用，有書室、閱覽室、展廳等，圍繞三層高的中庭佈置。大廳外是宛如船艙的拱形葡萄架及供老年人垂釣的船形釣魚臺。北部是乒乓球、臺球、棋牌活動室等。

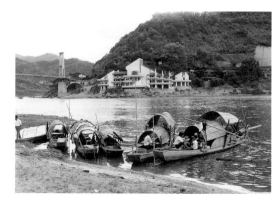

95 南平老年人活動中心全景 *96頁*

建築設計立意新穎，帶有斜坡的白色山牆，有如白帆，高低錯落，小舟似的陽臺交織疊落，寓意着古老漁村、漁舟待發，與面前的河流以及背後的山嶺等自然環境融爲一體。

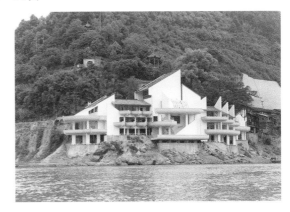

96 南平老年人活動中心自九峰索橋上看外景 *97頁*

由於豐富的造型，在不同的角度觀看都有新的感受，在九峰索橋的角度看建築，使景物比較集中，加之天空的襯托，獲得景色集中的另一種情趣。

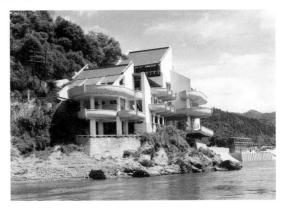

97 南平老年人活動中心與漁船有關的建築細部 *98頁*

建築細部的設計不脫離建築結構的合理性。陽臺做成小舟的形狀，其中的凸起部分，既是船頭的凸起，又是建築的挑樑，在建築結構合理的情況下，稍事加工，既獲得所需的造型。

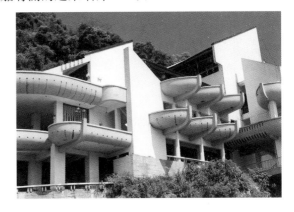

98 南平老年人活動中心室外借景閩江 *99頁*

建築地處閩江之濱，特別可以收到江映建築、景借閩江的效果。人們也可以自建築的不同部位來欣賞閩江的風貌，形成自然與建築、建築與自然不可分離的藝術意境。

河南省婦聯少年兒童活動中心

位於河南省鄭州市，1986~1996年設計建成。河南省建築設計院設計。圖片提供：河南省建築設計院。

99 河南省婦聯少年兒童活動中心全景　*100頁*

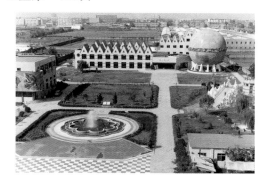

活動中心由藝術教育館，科技、天文館組成。建築面積3500平方米。天文館爲直徑18米的圓球，球體的上半部爲天文儀，可容100人觀看天體運動；下半部爲傅科擺。並有航模等各種實驗室。建築造型力求活潑、多變，以適應兒童的欣賞心理。

100 河南省婦聯少年兒童活動中心藝術教育館　*101頁*

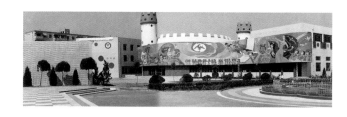

藝術教育館建築面積3500平方米，內有直徑26米的多功能活動大廳、婦女幹部培訓樓和體操、舞蹈、美術、音樂、書法、展廊等。建築師在追求豐富的建築造型之同時，採用了貫徹整個建築立面的大幅壁畫，增強了建築的感染力。

廣州少年宮

70年代建成。這是在建設投資極少、建築材料缺乏的條件下，爲孩子們設計的一組十分樸實的科教建築群。廣州市建築設計院設計。

101 廣州少年宮入口　*102頁*

作者懷着爲了下一代的成長而創作的極大熱情，利用極爲普通的材料，極其樸素的手法，特別是在當時的條件下運用了現代建築的手法，創造了令人感到十分親切的現代建築，是在困難條件下探索現代建築的佳作。

鄭州老年宮

位於河南省鄭州市，1987~1991年設計建成。鄭州市建築設計院設計。

102 鄭州老年宮外景　*103頁*

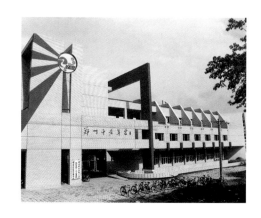

建築面積5700平方米，3~4層，在滿足基本使用條件的前提下，注重創造優美的內外環境。設計中以建築圍合成活動庭院，室內外連通，擴大了可利用的空間。攝影：李豫生。

103 鄭州老年宮庭院鳥瞰 *104頁*

　　根據交通和功能的要求，建築師利用現代的幾何劃分手法，用弧形的花壇和直綫的花池將庭院劃分爲不同形狀的幾個部分，各部之間有分隔又有聯繫，同時形成活潑的構圖。建築小品也採用現代化的幾何造型和現代材料，如金屬材料等，使庭院具有現代意味。

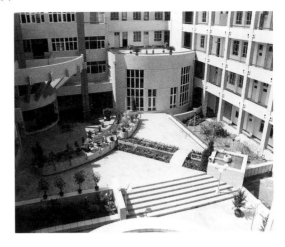

104 鄭州老年宮庭院外景 *105頁*

　　在庭院裏可以看到豐富的建築造型，如懸挑的室外樓梯、高低起伏的構架和三角形的金屬支架等，俱有建築的現代意味。

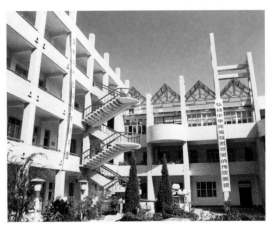

深圳　華僑城華夏藝術中心
　　位於深圳華僑城，1990年建成。建築面積1.3萬平方米，是多功能的文化藝術活動場所。建設部建築設計院華森建築與工程顧問設計公司設計。

105 深圳華僑城華夏藝術中心外景 *106頁*

　　在總體佈局上，以三角形構圖與周圍的建築取得統一，空間通透虛實結合，富於變化。正面有以網架形成的60米的敞開空間，作爲内部交通集散和空間組織的樞紐。設計不僅體現了文化建築的市民性和開放性，並有較強的時代感。該工程從功能到造型，體現了傳統和現代科技的緊密結合，加上裝飾、雕塑和色彩的運用，給人以藝術殿堂的感受。

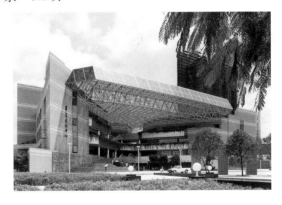

106 深圳華僑城華夏藝術中心劇場門廳 *107頁*

　　劇場門廳的室內設計重點突出，天花板色彩單一，僅用一組幾何圖案點出天花板的中心，地面與上面的圖案相呼應，設計深色的幾何圖案。門廳的重點是迎面的大型壁畫，色彩濃重十分熱烈，有一種節日氣氛。

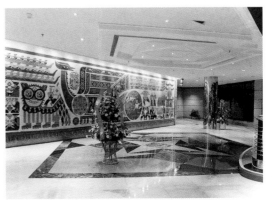

107 深圳華僑城華夏藝術中心劇場觀衆廳　*108*頁

劇場觀衆廳按聲學的要求處理天花板和四壁。天花板爲折板式，以利於聲波的反射。爲使視綫集中於舞臺，靠近人體的墻面採用深色。劇場具有良好的視聽和藝術效果。

福建省畫院

位於福州市中心烏山脚下、白馬河畔，1990～1992年設計建成。建築總體佈局借助城市山水環境，景色優美。建築面積4020平方米，設畫室、展廳、畫廊、多功能廳等。福建省設計院設計。圖片提供：黃漢民。

108 福建省畫院全景　*109*頁

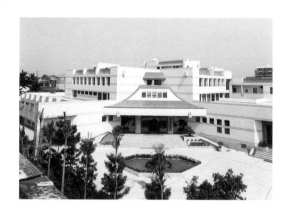

爲適應南方氣候特點，採用對內開敞的自由佈局，汲取福建傳統民居和園林的處理手法，將建築沿周邊佈置，圍出大中小三個庭院。院內水面、曲橋、綠地、叠石有機結合，内院空間互相連通，層次豐富。畫院爲畫家創造了舒適的創作和學術交流的環境，爲作品展出、銷售提供了充足的使用空間。

109 福建省畫院入口　*110*頁

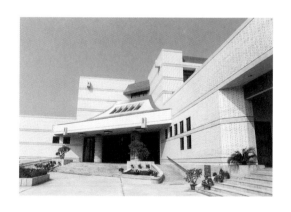

外觀造型突出地方特色，運用傳統語彙。仿漢闕式的入口形象、曲面藍色頂、花崗岩石柱、藍色鍍膜玻璃及外墻精心設計的條形磚貼面，使建築具有時代感和鮮明的地方特色。

110 福建省畫院内庭院鳥瞰　*111*頁

庭院設計運用傳統和現代相結合的手法，用硬板做成形狀多變的橋和臺面，穿過比較寬闊的水面，形成主要的觀賞路綫。用圓形的臺狀踏步立於水中，連通另一條路綫。角部有樹椿造型圍起一池泉水，泉水自遠處跌落，通過樹椿的縫隙流入水池。池岸用自然的卵石護坡，增添了自然材料的對比，創造出多種園林情趣。

111 福建省畫院內庭院　*112*頁

人們置於庭院之中，通過一個個序列，可以盡享綠化和水體的親切宜人。

貴州省老幹部活動中心
位於貴陽市城北近郊，1988年建成。建築面積1.3萬平方米。貴州省建築設計院設計。圖片提供：羅德啓。

112 貴州省老幹部活動中心全景鳥瞰　*113*頁

活動中心的建設以"有利於中老年人開展康樂文體活動、有益身體健康"爲基本指導思想。該中心既可以供中老年開展各類康樂活動，又可以接待賓客、舉辦中小型展覽、召開中小型會議，還可以爲市民提供休息和娛樂。由於具有典雅古樸的優美環境和比較完備的康樂設施，建成後不僅深受中老年人的鍾愛，而且已經成爲市民晨練和業餘休息娛樂的理想場所。

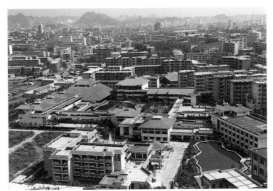

113 貴州省老幹部活動中心一號樓外觀　*114*頁

主體建築的屋頂將傳統的"大屋頂"抽象變異爲平緩的木結構屋面，使之與周圍民居建築風格協調。設計採取貴州山區民居中的弔角樓、懸樑、弔柱、歇山、重簷等建築細部，使之具有濃鬱的地方格調。

114 貴州省老幹部活動中心庭院與連廊　*115*頁

根據建築場地地形起伏，高差近8米的具體條件，建築的總體佈局分三個臺階、依山就勢佈置建築，用迴廊連接，構成錯落有致、伸展自如的庭院建築羣。庭院空間設計採用"欲揚先抑"的手法，結合集錦式佈局，以內湖爲核心，圍湖佈置建築及景物，曲折高低的迴廊既穿插連接各建築，又分成大小庭院和景區，形成園中有院、步移景異的境界。經曲折狹長的迴廊進入各景區時，深得"收而又放，合而又開"之意趣。內湖的湖心有水榭和釣魚臺，臺旁有人工瀑布，湖岸堆土成丘，疊石成山，配以花木、竹林、草地，使院內具有清流石壁、堂前清波、綠水青山的詩情畫意和山區庭院的獨特風格。

醫療建築

武漢醫學院附屬同濟醫院
即原武漢醫學院附屬武漢醫院，1952～1955年設計建成。同濟大學設計。

115 武漢醫學院附屬同濟醫院外景 *116頁*

設計為適應基地一隅的狹小面積，及盡量節約基礎工程的要求，建築體形呈"水"字形。四翼護理單元分區明確，細部設計精當，滿足了醫院要求安靜、清潔和交通便捷的原則。

116 武漢醫學院附屬同濟醫院入口 *117頁*

建築體量豐富，入口的反曲面實牆及"十"字開窗，顯示了現代醫院建築的性格。平臺屋頂的自由曲面，活躍了室外空間的氣氛。在50年代初期即有如此優秀的現代建築，實為不可多得。

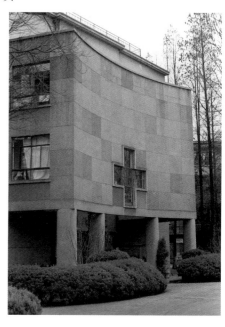

上海總工會屏風山療養院
位於杭州屏風山，1953～1955年設計建成，華東建築設計院設計。建築面積7000平方米，200床。圖片提供：林俊煌。

117 上海總工會屏風山療養院全景 *118頁*

建築佈局結合屏風式的山勢地形，因地制宜、高低曲折。甲、乙、丙三段主次排列，連成整體。建築造型仿古代遼、宋建築藝術，建築深厚雄壯、細部簡樸。此建築為探索民族形式之一例。

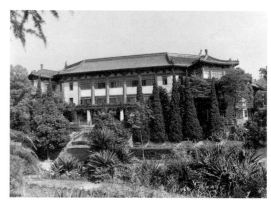

118 上海總工會屏風山療養院近景 *119*頁

臺基是中國傳統建築的特徵之一，在功能上經它登堂入室，就建築藝術而言，可以襯托建築，使之更加宏偉壯觀，這裏入口的臺基，除結合地形完成使用功能之外，起到了良好的襯托作用。

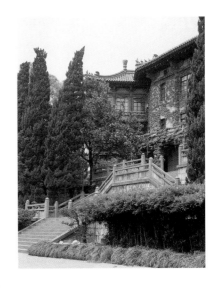

119 上海總工會屏風山療養院內景 *120*頁

建築的室內設計繼承了傳統建築運用木結構的手法，深顏色的木作和家具，爲簡樸的室內裝潢增加了典雅。

北京亞澳學生療養院
1955年建成，建築面積1.2萬平方米。

120 北京亞澳學生療養院全景 *121*頁

時值50年代初期，在全國範圍內探索民族形式的階段，作者對傳統建築屋頂和裝飾加以簡化，運用北京當地大量使用的灰磚，成爲該時期北京民族形式公共建築的主要特徵。

全國政協北戴河休養所
位於河北省北戴河，1978年建成。建築面積1.19萬平方米。建設部北京建築設計事務所設計。攝影：王天錫。

121 全國政協北戴河休養所全景 *122*頁

風景療養區的建築設計，特別注重與周圍自然環境的關係，新建築的人造環境，應與自然環境和諧統一。同時，建築造型應該清新、樸素，避免沉重華麗。全國政協北戴河休養所的設計，利用建築交通部位的豎向實體要素做成一個個紅頂白塔，把療養客房等橫向要素加以分段，使得建築體量相對化小，且形成方位、虛實和色彩的對比，全景望去，建築融於自然之中。

建築入口有大跨度的門廊，造型十分簡潔，頂部開天窗，利用門廊的採光。塔樓的處理清新自然，手法簡練，頂部紅色角錐屋頂挺拔向上；白色豎塔和屋頂之間稍抹斜棱，以順應屋頂向上的動勢，牆面只在角部開豎窗，並配以圓窗，使之增添了"表情"。

122 全國政協北戴河休養所入口門廊 *123頁*

客房樓圍成庭院，庭院的處理採用現代的手法，中心開出幾何形狀的水池，用自然石料做成矮牆，將庭院圍起，保持了自然的風韻。

123 全國政協北戴河休養所客房樓及內院 *120頁*

建築的細部處理十分精細，挑簷略作斜面，減輕了簷部的重量感。陽臺欄板的開洞和下部的向內斜面，使陽臺輕快而多變，手法利落。地面的花池做鋸齒形處理，增加了長度，活躍了外部空間。

國家教委興城教工療養院

位於遼寧興城溫泉海濱療養區，1983～1985年設計建成。總建築面積2萬平方米。西距著名歷史古城興城城區約5公里，東南臨渤海，可遠眺海中旅遊景點桃花島，北望葫蘆島和古城遺跡首山烽火臺。冬無嚴寒，夏無酷暑，有天然地下溫泉，常年水溫達80℃。療養院設有400張床位，配備醫療檢查、理療、水療等設備齊全的醫療設施。夏季的海水浴場有充裕的海濱戶外活動場地。天津大學建築設計研究院設計。圖片提供：天津大學建築設計研究院。

124 全國政協北戴河休養所陽臺及花池 *125頁*

建築總體佈局採用院落式組羣佈置，利用地形分為醫療辦公前、第一療養區、第二療養區及後勤供應區。以道路、水面及林區分隔。建築以兩層為主，白牆灰瓦民居風貌。前區的水塔組合成園林建築空間，構成全園的視綫焦點。室外空間隨地形而蓄水造山，穿插在建築群中，形成具有傳統園林特色的環境氛圍，風格親和、淡雅，是一處開展旅遊、休療養及組織綜合會議的療養勝地。

125 國家教委興城教工療養院全景 *126頁*

主要採用北方民居的屋頂和南方民居的粉牆，使北方建築具有比較輕快的格調。水塔作爲一個構築物，處理成傳統的塔頂，給水平的構圖增加了豎向的動勢。

新疆石油工人太湖療養院五號療養樓
位於無錫市馬山、檀溪、駝南山的東南坡上，1985年建成。建築面積1.7599萬平方米。同濟大學建築設計研究院、同濟大學建築系設計。圖片提供：盧濟威。

126 國家教委興城教工療養院外景　*127頁*

面向美麗的太湖，以二層爲主，佈局依山就勢，建築取江南民居之色彩淡雅、構圖簡潔、用料樸實，力求與清秀太湖之自然山體融爲一體。

127 新疆石油工人太湖療養院五號療養樓全景　*128頁*

建築的處理取江南民居的神韻，並不拘泥成法，而是發揮現代建築材料的作用。屋頂比較平緩，陽臺處理簡潔，既有傳統建築的韻味，又是時代的產物。

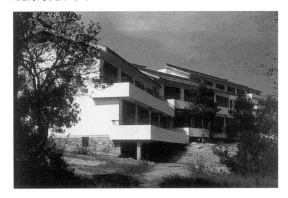

128 新疆石油工人太湖療養院五號療養樓外景　*129頁*

入口處理十分豐富，更多地運用了傳統建築的要素，如圓形的門洞、白色的園林牆、可以就座的圍欄等，充滿了園林建築的情趣。

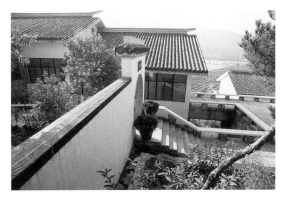

129 新疆石油工人太湖療養院五號療養樓入口　*130頁*

130 新疆石油工人太湖療養院五號療養樓門廳　　*131頁*

門廳設計緊湊，建築空間多變且室內設計簡練。

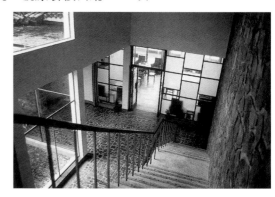

郵電部桂林休養所
位於美麗的風景城市桂林，1960年代建成。桂林市設計院設計。

131 郵電部桂林休養所自休養樓鳥瞰庭院　　*132頁*

建築為2～3層，是多進的庭院佈局，庭院之間以空廊和亭子相隔，空間通透，景致多變。亭子吸取了當地少數民族"鼓樓"屋頂的作法，富於地方特色。在客房內和走廊上，可以看到奇特的桂林風景，是園林借景的佳作。

132 郵電部桂林休養所分隔庭院的過廊　　*133頁*

園林建築的庭院通過廊子分隔，同時增加了景色的層次，這裏的過街樓式廊道，起到了隔離空間又互相滲透的作用，一眼望去，景色無限。

北戴河林海度假村第四組團
位於河北省北戴河林海度假村，1990～1993年建成。林海度假村界內占地約14公頃，已建成的三個組團為1～3層，且向海濱方向逐漸降低。中房集團建築設計事務所設計。圖片提供：布正偉。

133 林海度假村第四組團外景　　*134頁*

第四組團運用"以少勝多"的旱落構成，表達以核心式院落組團強化整體秩序的目的。由於用地的原因，一座小的變電站不得不佈置在組團的入口處，作者從環境考慮，處理了變電站的體形，並從豎向的窗洞中挑出一片水平帶有"林海"字樣的板樑作為入口的簡明標記。為了處理好建築與環境的關係，相應減小了建築的外部體量及高度。"L"形的客房樓單元插入了三角形的交通廳，結合紅瓦屋頂層的設計，把樓梯間的三坡頂，一反常態作不對稱處理，尖塔歪向一邊，如伸向天空的鳥嘴富於表情。

134 林海度假村第四組團院落 *135頁*

除了多層建築的院落外，也由單元式的餐廳和廚房等組成低層的院落。對功能性建築做藝術處理，一般常是被忽視的。這些建築統一由白墻、紅頂加中央白色方形豎井組成，清新而統一的造型，在觀者面前重復，加强了藝術的感染力。

135 林海度假村第四組團結合天窗處理結構 *136頁*

方形餐廳單元與衆不同的清新形象，由一根獨立柱在内部支撐取得。這根獨立柱既具有結構意義，支起中部高起的排氣豎井（厨房部分）和通風採光豎井（餐廳部分），又是生成這種建築形象的依據。通過對柱頭作兩次懸挑的處理，使這一結構要素極富装飾意味。

上海華山醫院病房樓

位於上海烏魯木齊路華山路口，1988年建成。建築面積1.87萬平方米，20層，高70.5米。上海市建築設計研究院設計。

136 華山醫院病房樓外景 *137頁*

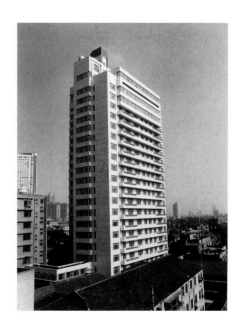

醫院建築因有各種醫療設備的要求，因而在建築藝術上具有科技建築的特點；同時要接待病人住院治療，又必須有居住建築的親切感。高層建築挑出外廊，並點綴以紅色，頗具居住建築陽臺的親切，整體建築處理簡明，沒有多餘的裝飾，點出了富於理性的建築藝術處理。

廈門市第一醫院病房樓

位於福建省廈門市，1990~1993年設計建成。有600床位，建築面積1.6907萬平方米。病房樓為改擴建工程，將醫技樓、門診樓三大主體建築進行了重新規劃設計，以滿足現代社會對醫院的要求。中國建築東北設計院設計。圖片提供：張紹良。

137 廈門市第一醫院病房樓外景 *138頁*

病房樓周圍除必要的車道、坡道和入口平臺外，均為花圃綠地，有一個安靜、清新優雅的室外休養康復環境。病房的主要入口設置于院內的花園之中，既獨立、安寧，又與醫技樓、門診樓保持密切的聯係。患者或在室外漫步，或在窗前遠眺，可以得到藥物治療以外的心理康復療效。病房樓將主要的垂直交通樞紐(電梯間、樓梯間)從主體建築之内轉移到建築的外緣，安置在主體建築的一側，從而減少了交通的噪聲對病區護理單元的干擾。鑒於南方地區氣候溫暖，將病房衛生間移至室外，是一種新的創意。建築師將衛生間移至陽臺，從室外進入衛生間，不僅改善了室内衛生條件，而且獲得了擴展病房空間的效果，必要時可以增加病床，提高面積使用率。病房造型明朗、素雅。陽臺的橫綫與電梯間的竪綫形成方位對比，窗面和墻面形成虛實對比，使得建築在簡潔中現活躍，具有醫院建築的性格。

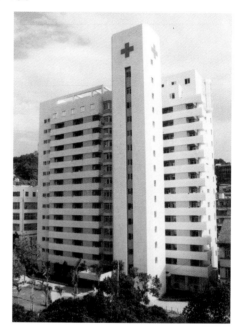

上海中山醫院外科病房樓

138 上海中山醫院外科病房樓外景 *139頁*

位於肇嘉浜路楓林路口，1991建成。建築面積2.9萬平方米，18層，高62.2米，是上海目前最大的外科病房樓。結合功能將板式的病房樓作竪向處理，使建築挺拔向上，設計有紅色窗間墻水平條帶，使體量獲得了變化，具有醫療建築的強烈性格。上海市建築設計研究院設計。

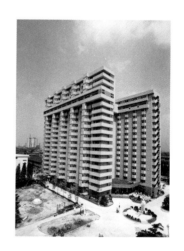

重慶體育館

位於重慶市，1954年建成。建築面積8700平方米。中國建築西南設計院設計。圖片提供：中國建築西南設計院。

139 重慶體育館外景 *140頁*

這是在體育建築中探索運用民族形式的早期作品。由於競技的需要，體育建築要求大跨度的大空間，這在中國傳統建築中難以找到原型，採用"大屋頂"顯然不適宜。建築採用了現代的拱形鋼屋架，在側墻和入口等處運用了傳統建築的裝飾構件和紋樣。同時採用了大臺基，使得建築格外宏偉。

體育建築

北京工人體育館

1961年建成。建築面積4.2萬平方米，1.5萬座位。本工程是國內首次採用懸索結構屋蓋，圓形屋蓋直徑94米，鋼結構內環直徑16米、高11米，鋼筋混凝土外環圈梁斷面2米×2米，由上下各144根鋼索組成。北京市建築設計研究院設計。

140　北京工人體育館外景　*141頁*

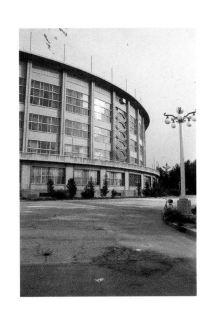

50年代之末，國際國內的建築師皆有探索新結構和新技術的熱潮。本工程以現代結構爲主體，對建築作十分簡潔的藝術處理，繼承了現代建築注重理性的藝術觀念。

浙江省人民體育館

位於杭州市中心，1965～1969年設計建成。是一座以體育比賽爲主，集文藝演出與群衆集會爲一體，具有多功能用途的建築。用地3.4公頃，建築面積1.26萬平方米。浙江省建築設計研究院與原國家建委建築科學研究院聯合設計。圖片提供：唐葆亨。

141　浙江省人民體育館外景　*142頁*

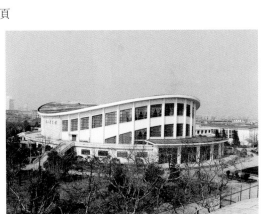

這是我國第一座採用橢圓形平面和馬鞍形預應力鋼筋懸索屋蓋結構的體育館。橢圓形比賽大廳使多數觀衆有較好的座位和良好的視聽效果。東西長軸方向兩端佈置門廳和休息廳，室外有四部疏散直樓梯，交通便捷。屋蓋呈雙曲拋物面形狀，體態輕盈，綫條流暢。

142　浙江省人民體育館比賽大廳內景　*143頁*

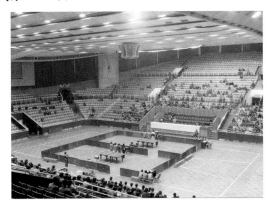

橢圓形的平面適合於比賽場地的佈置，而鞍形懸索的剖面恰恰適合於觀衆座席和視綫的要求，故室內設計的基本條件是合乎理性的。天花板順應雙曲拋物面作飾面，合理地佈置燈具和通風孔，材料儉樸整體感強，符合體育建築的藝術格調。

南寧體育館

位於廣西南寧市邕江大橋附近，與南寧劇場遙遙相望。70年代中期設計建成。建築面積8210平方米，容納觀眾5450個，平面呈矩形。比賽大廳跨度54米，長66米，比賽場地22米×34米，可供球類、體操、舉重等項目的比賽，同時兼作文藝、雜技和集會場地。廣西綜合設計院設計。

143 南寧體育館外景　*144頁*

體育館所處位置地勢開闊、平坦，建築採用了自然通風，將大廳的大面作南北佈置，使熱天的主導風向垂直於大廳的長軸面，並將樓座看臺底的斜面外露，形成一個陰涼的兜風口，並在其他部位相應採取措施，獲得良好的效果。建築結構外露，體形輕巧通透，建築裝飾簡單，反映出亞熱帶地區體育建築的明朗建築性格。

144 南寧體育館入口　*145頁*

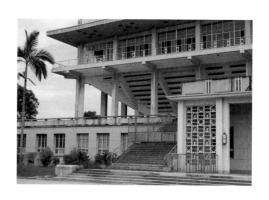

作為亞熱帶建築，體育館不作圍護牆體，主體建築的結構完全露明，加上輕巧的金屬欄桿和細緻的混凝土透花窗，建築顯得靈巧通透。

遼寧體育館

位於瀋陽市青年大街，1975年建成。建築面積2萬平方米，雙層看臺，1.14萬個座位。平面為24邊形，其外接圓直徑91米。系綜合性比賽館。中國建築東北設計院設計。圖片提供：張紹良。

145 遼寧體育館外景　*146頁*

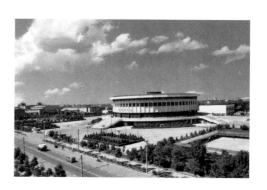

一層為檢錄廳、練習房、廣播電視轉播室、運動員教練員休息室、管理及輔助用房。二層為環形休息廳、小賣等服務部門。圓形平面圍合方形比賽場地，隱喻天圓地方；圓形體量渾厚端莊，周邊削成24條板塊使得體量更有力度。為使館內獲得理想的人工環境，將四組通風機房設在館體周圍，中間有6米寬的天井，機房和四座出入口大臺階，構成直徑為115米的24邊形環繞基座，襯托主體建築形象穩重而挺拔。

146 遼寧體育館比賽大廳內景　*147頁*

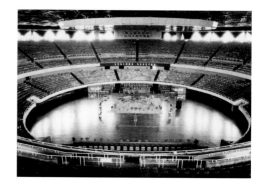

按照比賽和觀看比賽的要求，合理地佈置座席，天花板暴露網架結構，場地中部的上空作近乎圓形的弔頂，以安排照明通風等設施。室內樸實無華，是70年代建築的普遍特點。

上海體育館

1975年建成。比賽館爲圓形，直徑114米，建築面積3.1萬平方米，可容納觀念1.8萬人，活動看臺近2000座。上海市民用建築設計院設計。圖片提供：上海市建築設計研究院。

147 上海體育館外景 *148頁*

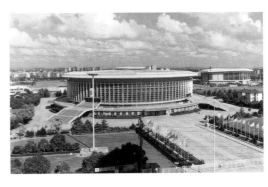

觀衆席採用雙層看臺，建築造型處理依據功能需要，巨大的臺階和環形的走廊，形成建築的"托盤"，頂部寬大的挑簷與底部相呼應，使得宏大的建築造型輕巧、流暢。

148 上海體育館比賽大廳內景 *149頁*

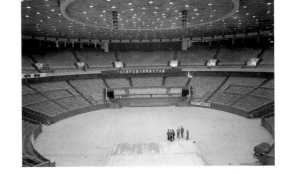

天花板爲平頂，中央部分凸起，佈置設施，風格簡潔。

南京五臺山體育館

位於南京五臺山，1975年建成。建築面積1.793萬平方米，比賽廳面積5010平方米，1萬座，三向空間網架結構屋蓋。江蘇省建築設計院、東南大學建築系合作設計。圖片提供：東南大學建築研究所。

149 南京五臺山體育館外景 *150頁*

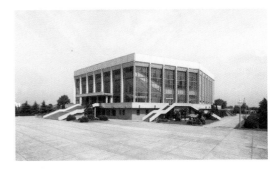

建築造型緊密與網架結構結合，柱子和簷口結合在一起處理，使之挺拔莊重。

150 南京五臺山體育館比賽大廳內景 *151頁*

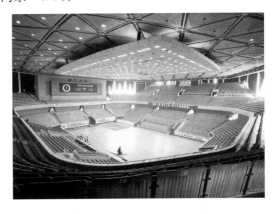

室內設計以簡樸和符合比賽場地的要求爲原則，天花板的弔頂順應網架桿件之間的三角形空隙，並將網架外露，成爲良好的裝飾綫條。中部局部天花板下降，上面佈置必要的設施，設施佈局規整，有圖案效果。

上海水上運動場

位於青浦縣淀山湖畔，1983年建成。上海市建築設計研究院設計。

151 上海水上運動場外景　*152頁*

佔地56.6萬平方米，其中水上面積46.6萬平方米，是具有國際比賽標准的水上運動場。

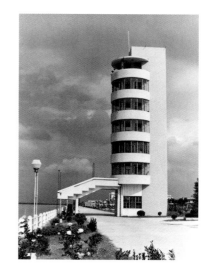

吉林市冰上運動中心冰球館

1983～1986年建成。吉林市冰上運動中心含冰球比賽館（建築面積8500平方米，觀衆席3500座）、練習館（建築面積2250平方米）、露天人工速滑冰場（6500平方米，冰場30米×61米）及機房等，總建築面積2萬平方米，是國內不多的現代化冰上運動中心。哈爾濱建築大學建築系設計。圖片提供：梅季魁。

152 吉林市冰上運動中心冰球館外觀　*153頁*

冰球比賽館爲多功能設計，可進行冰球、花樣滑冰、短道速滑以及籃球、排球、網球、體操等比賽和訓練，並可舉辦演出、集會和展覽。比賽廳爲矩形平面，座席不對稱佈置，可爲多種使用提供較多的有效席位。

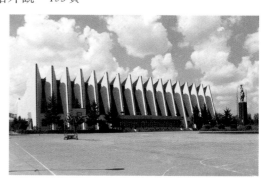

153 吉林市冰上運動中心冰球練習館外景　*154頁*

屋蓋爲雙層平行錯位預應力懸索與輕型鋼桁架組合結構，受力合理、技術先進、施工簡便、用鋼量少，爲國內首創。波狀的簷口與平坦的弧形屋面，順利地解決了屋面排水，並比折板結構減少了可觀的屋面展開面積，也爲建築造型的創新提供了有利的條件。建築外形的條條冰凌既是建築內涵的象徵，也是公園鬱鬱葱葱樹木起伏的呼應，建築個性獨特，使人耳目一新。形式與內容、建築與結構有機結合，表裏一致，真實可信。

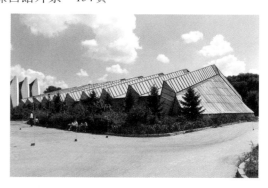

154 吉林市冰上運動中心冰球練習館內景　*155頁*

比賽廳空間設計着意創造動態感。屋蓋承重索以兩側看臺高低不同傾斜懸垂，吸音體隨其升落並封透交替，頂部採光緊密呼應，空間新穎明快，動態感強。練習館因投資限制，不作保溫採暖，以簡潔的格構式剛架，覆蓋瓦壠鋼板和玻璃鋼採光板，圍合出的空間經濟實用，光綫明亮、內景獨特。

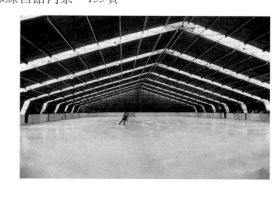

廣州天河體育中心

1984～1987年設計建成。該中心總建築面積12.47萬平方米，總投資3億元。包括6萬座位的體育場、8000座位的體育館、3000座位的游泳館各一座以及練習館、風雨跑道、田徑、足球練習場等訓練設施。廣州市建築設計院設計。圖片提供：郭明卓。

155 廣州天河體育中心體育場鳥瞰 *156頁*

工程採用新技術、新結構，設備選型先進。建築造型新穎、雄渾有力，環境開闊優美，具有時代感和地方特色。是一個規模宏大，具有80年代國際先進水平的現代化體育中心。建成後，取得良好社會效益、經濟效益、環境效益，成爲廣州一大景觀。

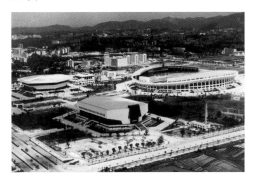

156 廣州天河體育中心從體育館看體育場外景 *157頁*

體育場建築結構外露，龐大的體量做成白色，顯得輕巧通透。

157 廣州天河體育中心體育場臨水外景 *158頁*

體育場臨水立面由於水池和現代雕塑與噴泉的襯托，顯得格外豐富。

158 廣州天河體育中心體育場內景 *159頁*

體育場內部設施齊全，巨大挑簷遮蓋着局部看臺，氣勢宏偉。

159 廣州天河體育中心體育館外景　*160頁*

體育館的設計採用了多種藝術手法,使得巨大的體量通透輕快。底部相對較薄的臺階和平臺,形成一個凌空的托盤,如地承托着整個體量;厚重的屋簷之下是通長的玻璃,使屋簷猶如飄在空中;中段的實墻,底部透空,側面挖空,也如舟船浮在水上,使整個建築看上去十分輕盈,水中的倒影又加深了這一感受。

160 廣州天河體育中心體育館比賽大廳　*161頁*

比賽大廳合理的安排觀衆座席和相關設備,屋頂結構外露,設備弔裝在屋頂結構上,幾乎不作任何裝飾處理,功能性極强。

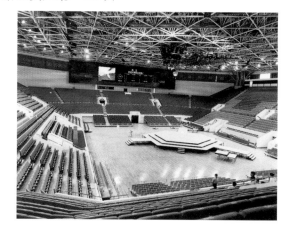

161 廣州天河體育中心體育館夜景　*162頁*

比賽和活動經常在夜間舉行,夜景也是設計的重點之一。這裏注重了燈光的佈置。

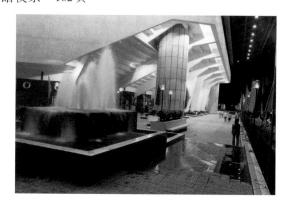

162 廣州天河體育中心游泳館外景　*163頁*

游泳館雕塑感强,白色的體量下部挖空,於山墻部位貫穿玻璃體棚罩,加强了材料的對比。

室內的牆壁和屋頂，按比賽的要求，做了吸音處理，同時又使結構外露，造型輕快。

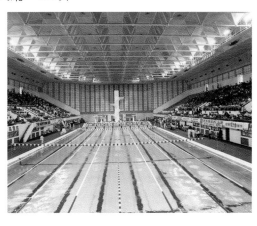

163 廣州天河體育中心游泳館比賽大廳　*164頁*

四川省人民體育館

位於成都市人民路與一環路交口的西南側，座落在高出室外自然地坪2.1米的臺地上。1984～1989年設計建成。建築面積1.89萬平方米，1萬座位。中國建築西南設計院設計。圖片提供：中國建築西南設計院。

平面近似矩形，佈置簡捷緊凑；比賽空間設計新穎，充分利用屋面結構所形成的空間。屋面是國內首創的單層預應力索網與拱的組合形式，建築造型運用了結構所形成的室內空間和室外體量，有"騰飛"的含意。

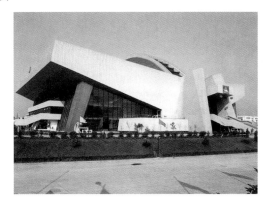

164 四川省人民體育館外景　*165頁*

建築小品的佈置在營造環境中具有重要的意義。雕塑以半圓的透空造型爲母題，用反、正、側等部位的不同佈置獲得藝術效果。

165 四川省人民體育館室外小品　*166頁*

體育主題的壁飾，運用了半抽象的手法，用圓形、半圓形和"弓形"等造型元素，勾畫出一個富於動勢的系列，仿佛看出不同種類的比賽活動。

166 四川省人民體育館室內有體育內容的壁飾　*167頁*

國家奧林匹克體育中心

1984～1990年設計建成，北京市建築設計院設計。圖片提供：馬國馨。

167 國家奧林匹克體育中心全景　*168*頁

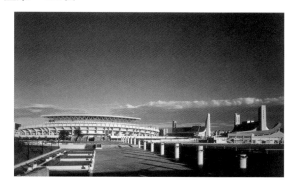

　　總用地面積為120公頃，第一期66公頃。田徑場佔地5公頃，建築面積3萬平方米，2萬座位；英東游泳館建築面積3.75萬平方米，6000座；體育館建築面積2.53萬平方米，6000座位。

168 國家奧林匹克體育中心體育館外景　*169*頁

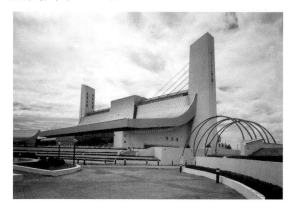

　　體育館在統一規劃指導下進行單體設計，首先滿足國際比賽和多功能使用要求，設計中注意了控制高度、節約能源。整個立面設計與結構形式緊密配合，屋蓋部分結合建築造型採用了國內首創的斜拉雙坡曲面組合網殼金屬屋面，使得既具有現代風采，又頗具傳統屋頂的神韻。體育館的下部運用簡潔明快的手法，利用色彩和虛實的多種對比，形成了獨特的體育建築的特點。

169 國家奧林匹克體育中心游泳館外景　*170*頁

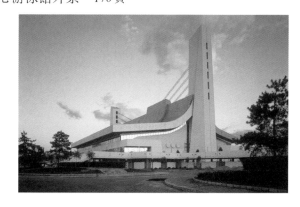

　　游泳館的性質與體育館不同，但規劃要求二者的造型統一。結合內部環境特性，減少能源消耗，以實牆為主，外部造型一虛一實，加強了體育中心的活力。

170 國家奧林匹克體育中心游泳館內景　*171*頁

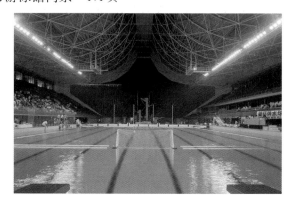

　　室內設計全面地考慮了觀眾的視綫、運動員的休息和比賽。主席臺的上部暴露結構，有體育建築的特色。

171 國家奧林匹克體育中心雕塑之一　*172*頁

聯想到競技狀態下的人物造型。

172 國家奧林匹克體育中心雕塑之二　*173*頁

運用人物和動物的變形與動勢，表現"鬥"的主題。

173 國家奧林匹克體育中心雕塑之三　*174*頁

運用了類似超級寫實的手法表現處於某種情緒中的人物。深色的古銅和淺色的柱子形成對比。

174 國家奧林匹克體育中心雕塑之四　*175*頁

運用半抽象的手法表現"飛"的主題。

大連體育館

1985～1988年設計建成。建築面積1.3萬平方米，6000座位，除了設有適於比賽的場地之外，還設有控制室、教練員、運動員休息室、淋浴、衛生間、管理辦公室、會議室、貴賓室和庫房等。中國建築東北設計院設計。圖片提供：張紹良。

175 大連體育館外景 *176頁*

建築佈局立意新穎，把比賽場地水平旋轉45度，觀衆席區由通常的矩形變成三角形，這就減少了偏而遠的座席。在外部體量的處理上，把觀衆席下部的四個三角形空間削去，安排了四個入口，體量的四角翹起支撐點內移，使建築呈現向上騰躍之勢。建築的形式源於功能，外部體量源於內部空間，內外組合自然流暢，建築具有雕塑感和粗獷有力的北方建築性格。

深圳體育館

1983～1985年設計建成。華森建築與工程設計顧問公司設計。建築面積約2.2萬平方米，觀衆廳設5940個座席，是一座設施先進、功能齊備的中型多功能體育館。攝影：張廣源。

176 深圳體育館外景 *177頁*

建築的總體構思是用四根巨大的支柱支起重達1600噸的巨大屋蓋，支柱外露，頂部包以不銹鋼。建築結構的外露，給人以"一柱擎天"之感，體現了體育建築的健美和強勁。

嵩山少林寺武術館

位於河南省鄭州市登封縣境內，在嵩山風景名勝區內的千年古刹、"功夫搖籃"少林寺，1985～1987年設計建成。是中國第一座面向國內外，集武術表演、比賽、培訓及會議爲一體的現代化大型演武建築。總建築面積近1萬平方米。鄭州市建築設計院設計。圖片提供：胡詩仙。

177 嵩山少林寺武術館全景 *178頁*

建築在寺東保護區外的小山坡上，佈局依山就勢，高臺建造，寺、館之間若即若離，相得益彰。建築按功能不同，把外圍（商品部、放映室等）、演武（室內外演武場）和後勤（外國學員賓館、服務用房）等三組建築隨山坡臺地分三級佈置，使羣體的組合既左右連環，又高低錯落；既有軸綫對稱，又因勢變通，形成功能分明、層次豐富、結合自然的有機整體。建築造型與古寺相呼應。

178 嵩山少林寺武術館外景 *179頁*

主體爲鋼筋混凝土八角錐形空間剛架結構屋蓋，以四座角樓圍繞中央攢尖屋頂，其它爲底層的小體量組合，富於民居韻味。建築就地取材，小青瓦屋頂與山色同灰，彩色砂質牆面與地色同黄，石砌護壁與山體同質感，建築羣既融於自然，又具有濃鬱的地方風格和時代特點。

179 嵩山少林寺武術館内景 *180頁*

鋼筋混凝土八角錐形空間剛架結構屋蓋，形成了武術館的特色。中部開設八角形天窗，既是天花的重點裝飾，又是自然採光窗口，依此爲中心，形成了帳幕式結構，具有集中式空間的表現力。

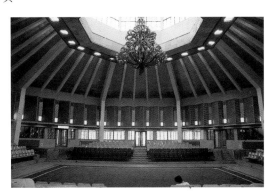

成都市體育場

位於成都市中心人口密集地帶，兩面爲住宅所包圍，1985～1991年設計建成。建築面積3.2萬平方米，看臺坐席約4.19萬座位（主席臺142座）。中國建築西南設計院設計。圖片提供：中國建築西南設計院。

180 成都市體育場全景鳥瞰 *181頁*

爲解決龐大的建築體量和用地緊張之間的矛盾，體育場的體型呈上大下小的馬鞍形，以縮小基底面積，爭取最大的使用空間。主體建築的看臺，採用現澆鋼筋混凝土"V"形支柱體系，形成有力度、有節奏的體育建築形象。

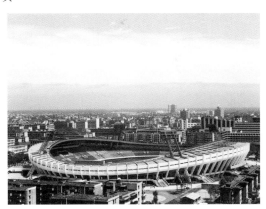

181 成都市體育場内景 *182頁*

大尺度、大體量的内部，形成體育建築所特有的力量和氣派。

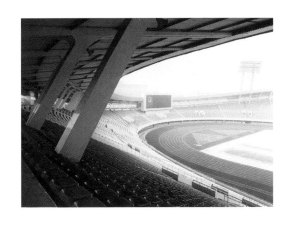

多色、抽象的綫條和銀色的球體，組成向上的動勢，加強了體育建築的性格和趣味。

182 成都市體育場噴水池與雕塑　*183*頁

183 成都市體育場休息廳　*184*頁

以大尺度的幾何圖案和金屬制作的曲綫綫條相結合，形成獨特的透空"拼貼式"壁飾，這是現代藝術的裝飾手法之一。圖案集中在與人靠近的下部，有強的感染力。

北京體育學院體育館

位於圓明園東路，1986～1988年設計建成，基地南有70米寬的城市綠化帶，綠地南面有小清河流過；西臨原有的大片松林。總建築面積約1萬平方米，由比賽館、練習館、藝術體操館和消除疲勞中心組成，是多功能、綜合性體育館。清華大學建築學院建築設計研究院、中國科學院建築設計院、中國建築科學院結構所等設計。

184 北京體育學院體育館外景　*185*頁

大廳的屋蓋結構採用四角有落地斜撐的雙層雙曲扭網殼，建築造型就是表現建築結構形式和大跨度空間結構之美。週邊網架的懸挑部分和落地斜撐外露的結構，給人以深刻的印象。白色外露網架、鮮紅的金屬屋面、潔白的實體墻面、大片灰色玻璃幕墻以及四周環繞的綠色草地，形成色彩的對比和虛實的對比，有強烈的層次感，體現了體育建築的力量、技巧和美的結合。

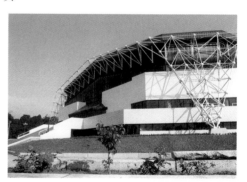

185 北京體育學院體育館內景　*186*頁

室內設計不作裝飾，強調其功能性。

石景山體育館

1986~1988年設計建成。石景山體育館是第十一屆亞運會(北京)新建8座中型場館之一，供摔跤比賽之用。會后爲該區及北京多種活動服務。比賽館建築面積8430平方米，觀衆席3000座，練習館1600平方米。哈爾濱建築大學建築系和機械部設計研究總院合作設計。圖片提供：梅季魁。

186　石景山體育館全景　*187*頁

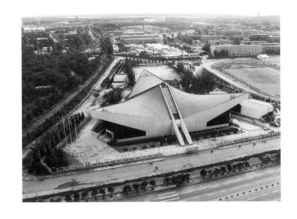

比賽館採用少見的三角形平面和下沉式佈局，以適應特殊的地形。座席爲不對稱佈局，便於獲得較多的有效席位。屋蓋結構依空間需要由三片雙曲拋物面網殼組成，體形獨特，建築形象起伏多變，有展翅欲飛的氣勢，表現出體育運動獨有的健與美。

187　石景山體育館内景　*188*頁

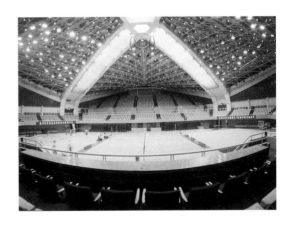

比賽廳空間量體裁衣，有高有低，節省體積並構成由内向外昇騰的體形，生機勃勃，流動感强。採光帶向中心匯聚，提高了場地，强化了升騰氣勢。薄殼結構暴露，界面流暢並富於層次，展現了現代技術美的魅力。

188　石景山體育館入口　*189*頁

從建築總體上看，翼部挑起的地方，正是建築的入口部位，翼尖的三角結構强調出這一位置的重要性。白色的門框在深色背景的映襯下，使入口顯得格外醒目。

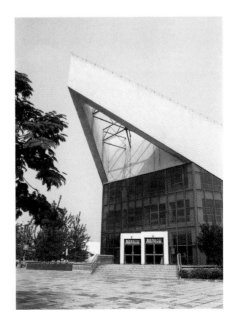

朝陽體育館

1986~1988年設計建成。哈爾濱建築大學建築系和機械部設計研究總院合作設計。圖片提供：梅季魁。

189 朝陽體育館全景 *190頁*

比賽館建築面積7900平方米，觀衆席3400座，練習館1000平方米。朝陽體育館是第十一屆北京亞運會8座新建中型體育館之一，承擔亞運會排球比賽任務，會後爲該區及北京市各種文體活動服務。比賽廳對稱佈置座席，採用34米×44米，綜合場地兼顧比賽和鍛煉。

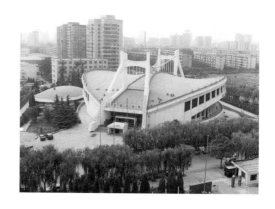

190 朝陽體育館外景 *191頁*

體育館處於交叉路口的一角，用地小，地形特殊，採用橢圓形平面和下沉式佈局。屋蓋由兩片雙曲拋物面懸索與索橋組成，獨特的空間形體造型，爲別具一格的建築造型建立了框架。建築形象強調柔和優美與幾分剛勁，反映剛柔相濟的體育運動特點。

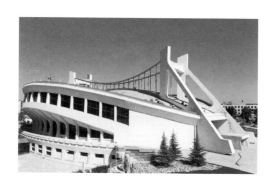

191 朝陽體育館比賽大廳 *192頁*

比賽廳突出視覺中心，創造動態氣氛，屋蓋四周低中間高，同看臺反向對應，形成向中央擴展的趨勢。頂部採光帶進一步強化了場地，使比賽廳明朗、開敞、流暢。

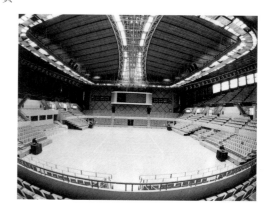

192 朝陽體育館觀衆席 *193頁*

橫向過道以上，座席適度抬高，以利用座席下的三角空間，休息廳和橫向過道連成一體，提高了疏散效率，節省建築面積，同時提供了多變的室內空間。

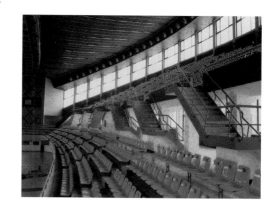

山東體育中心體育場

位於南郊馬鞍山下，90年代初建成。建築面積5.5萬平方米，觀眾5萬人，是一座可供國際田徑比賽和足球比賽的現代化體育場。圖片提供：山東省建築設計研究院。

193　山東體育中心體育場　*194頁*

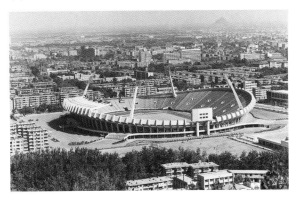

外形設計超脫了等高的輪廓綫及橢圓形等慣用模式，而是根據視覺質量的好壞，將四邊看臺設計成不等高，使看臺呈一條優美的船形曲綫，為國內首創。為了解決場地狹小疏散困難等問題，在四角設計了四部大扶梯（最寬達30米），巧妙地把全部觀眾引入4.2米高的二層大平臺上，既解決了人流、車流交叉問題，也為場地的綠化、停車爭取了面積。結構形式和鋼柱燈塔等，襯托主體的二層大平臺及迴廊，展現了體育建築的健、力、美。

國際高爾夫鄉村俱樂部

位於上海青浦縣淀山湖畔，毗鄰上海水上運動場，1991年建成。上海市建築設計研究院、香港巴馬丹拿設計公司合作設計。

194　國際高爾夫鄉村俱樂部　*195頁*

主體建築面積5000平方米。由具有國際標準的18洞高爾夫球場、英國19世紀鄉村別墅風格的主會所及練習場、網球場、游泳池等組成。

哈爾濱工業大學邵逸夫體育館

1991～1995年設計建成。建築面積6300平方米，觀眾席3000座，另有1200平方米籃球房與之配套。哈爾濱建築大學建築研究所設計。圖片提供：梅季魁。

195　哈爾濱工業大學邵逸夫體育館全景　*196頁*

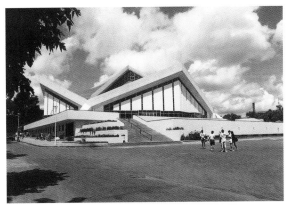

建築形象富於變化，屋面起伏交替，墻面由低到高由遠及近升降有致，構成一股奔騰向上的氣勢，寓意萬千學子不畏艱險，攀登科技高峰，力求向上的可貴精神。

主館觀眾座席不多，從空間需要看，也應是中間高四周低的體形。結構採用兩大兩小四片雙曲拋物面網殼並單雙層交替的組合屋蓋，形成高低有致、界面流暢、光綫明亮的效果，比賽廳充滿自然氣息和動感。

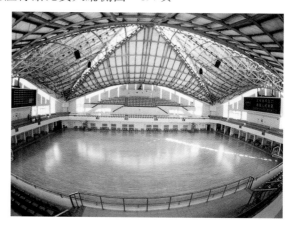

196 哈爾濱工業大學邵逸夫體育館比賽大廳側面　　*197*頁

天津體育館

位於天津市區西南部，1992～1994年設計建成。總建築面積5.4萬平方米。天津市建築設計院設計。圖片提供：天津市建築設計院。

197　天津體育館外景　　*198*頁

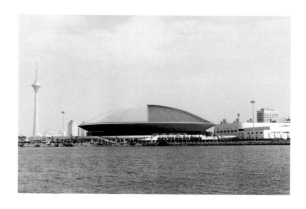

有主館、副館、小練習館、連接廳及體育賓館五部分組成，是集比賽、訓練、住宿和康復爲一體的大型綜合性、多功能體育館。在建築造型上，結合結構的選型採用了"飛碟"形式，摒棄了傳統的立面設計方式，把建築當做一個體量來處理。由於考慮到附近電視塔的強烈豎向造型和在塔上的俯視效果，屋蓋作爲水平的要素處理，並以鋁鎂合金的屋面作強化處理，使之挣脱了"房子"的概念，變成一個龐大而精美的機械產品，給人以現代氣息。建成以後成功地舉辦了第四十三屆世界乒乓球錦標賽，受到國內外各界的一致好評。

華南理工大學學生體育文化活動中心

位於廣州市華南理工大學校園內一號主樓廣場東側的一個小山坡上，1994年建成。由室內運動場、活動用房和室外小廣場組成，建築面積5500平方米。華南理工大學建築設計研究院設計。圖片提供：馬威。

198　華南理工大學學生體育文化活動中心外景　　*199*頁

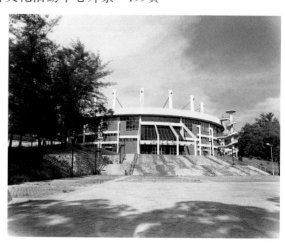

設計以功能實用、經濟節約和以結構表達造型爲原則。平面爲圓形，結合工程的實際要求，選用拉索混凝土面層結構體系，主體由三道環樑、32條拉索及混凝土面層板組成，最大跨度54米。建築造型輕快，色彩強烈。

199 華南理工大學學生體育文化活動中心門廳 *200頁*

正面和頂部設玻璃窗和斜面天窗,使得門廳成爲具有室內和室外的雙重感受的場所,强調了與外部環境的聯繫。並給人以藝術感染。

200 華南理工大學學生體育文化活動中心比賽大廳 *201頁*

室內天花運用結構構件所形成的圖案,再加上墻面圖案的配合,富於韻律和節奏,形成富有感染力的裝飾效果。

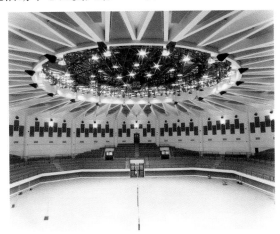

201 華南理工大學學生體育文化活動中心比賽大廳天花裝飾 *202頁*

從細部可以看出,結構圖案的處理在室內裝飾中的主動作用,完全不用作虛假的裝飾。

東莞游泳館

位於東莞體育中心內，1993年建成。總建築面積約2萬平方米，觀衆席1900座位，比賽池50米×25米，可滿足國內外大型游泳比賽要求，是具有國際標準的多功能室內游泳館。廣州市建築設計院設計。圖片提供：郭卓明。

202 東莞游泳館外景　　*203頁*

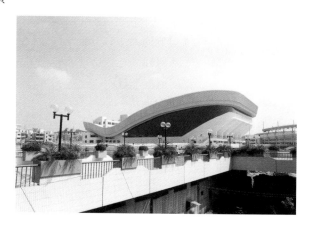

游泳館平面設計呈正方形。由三個區組成：前區（首層和二層）是觀衆席和貴賓區；中區爲跨度63米×59米帶有單側看臺的比賽大廳和10條泳道的比賽池；後區爲運動員及比賽用的各種用房，並有100床的運動員宿舍、餐廳、健身房等。平面功能合理，分區明確，人流分開，疏散方便，利於管理，並爲"以館養館"創造了條件。游泳館的立面造型簡潔雄偉。單坡斜向網架屋面和簡潔的形體相結合，顯示了體育建築的有力和粗獷。將單側看臺設於南面，增加了正面的高度和氣勢，突出了它位於三大場館正中央的構圖重心作用。前區首層裙房高高地托起整個比賽大廳，並用單坡斜向網架收其後區附屬部分與比賽大廳統一處理，一氣呵成。從遠處看猶如一頭翻江倒海的巨鯨，與游泳館建築"水"的主題十分貼切。

203 東莞游泳館入口　　*204頁*

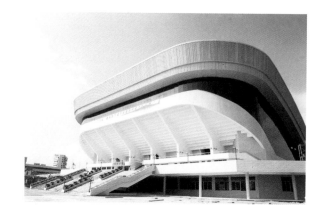

建築入口的處理手法十分精當，既有氣勢，又有現代建築利用建築結構構件自然形成裝飾效果的特點。頂部的厚重簷口作竪向肌理，並延伸至簷口底部的水平面，簷口下部的玻璃，浮起簷口，玻璃以下的水平向曲線，由懸挑看臺的挑樑支起，挑樑之間有座席形成的水平肌理，打破了大面積的平板。幾個大手筆的綫條，使人聯想起昂首巨鯨的上下兩唇。

204 東莞游泳館比賽大廳　　*205頁*

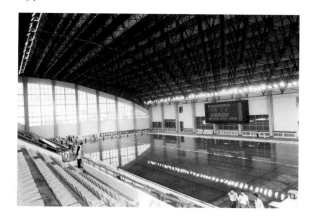

大廳的設計不多着筆墨，完全是功能性的。

黑龍江速滑館

1994～1995年設計建成。建築面積2.22萬平方米，觀眾席2000座，跨度86.2米，長度191.2米，冰道長400米，爲目前世界上僅有的五座速滑館之一。哈爾濱建築大學研究所設計。圖片提供：梅季魁。

205 黑龍江速滑館全景　*206頁*

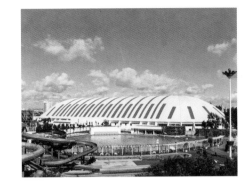

速滑館的用地較緊，圓柱和球體組合成的體量比平行六面體要小，漸升漸退無逼人之感，並在6米高度處攔斷屋蓋走勢，立竪牆、支斜柱，近看只一、兩層高，尺度宜人，遠看則不失宏偉壯觀。平展的休息廳玻璃幕牆，有利於淡化自身，擴展外部空間，給廣場增添了幾分寬鬆感。流暢的建築外形意在表徵速滑運動的優美、瀟灑、飄逸，創造質樸的美。

206 黑龍江速滑館主入口　*207頁*

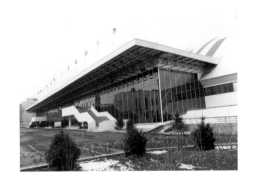

入口的方形體量和主體的弧形體量相互貫穿，臺階的實牆和背後的大片玻璃形成强烈的對比，使入口在平淡的體形中見突出的效果。

207 黑龍江速滑館比賽大廳全景　*208頁*

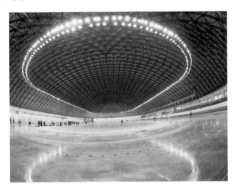

比賽大廳的功能設計考慮了可持續發展，爲日後開發田徑、足球等項目留有餘地。比賽大廳空間巨大、看臺少、場地多，採用拱形界面内聚力强，有助於克服空蕩感。比賽大廳將屋蓋結構、管道、設備等有組織地暴露在外，增加了界面的層次感，並以優美的網殼圖案、輕巧的桿件、流暢的環形燈橋和粗獷的空調管道等展示出技術美的魅力。由於大廳的端部是圓柱和球體組合成的逐漸"消失"的體量，使得天穹和地面的滑道上下呼應，收到室内空間似乎無窮無盡的效果。

208 黑龍江速滑館比賽大廳内景　*209頁*

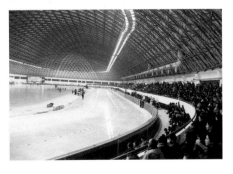

這裏可以看到比賽場地、運動員輔助場地和觀衆席的關係，同時也可以看到設在結構空間之中的設備管道。

參加編寫工作人員：劉叢紅　賈東東
主要攝影人員：姜書明　張廣源　孟子哲
　　　　　　　路　紅　陳伯熔　毛家偉

中國美術分類全集

中國現代美術全集

建築藝術　3

中國現代美術全集編輯委員會編

本卷主編	鄒德儂
責任編輯	曲士蘊　王伯揚
版面設計	蔡宏生　趙　力　王　可
責任校對	翟美芝
責任印製	趙子寬　朱　筠
出 版 者	中國建築工業出版社
	（北京西郊百萬莊 100037）
發 行 者	中國建築工業出版社 新 華 書 店 總 店　聯合發行
製 版 者	北京廣廈京港圖文有限公司
印 裝 者	利豐雅高印刷（深圳）有限公司

1998 年 5 月第一版第一次印刷
ISBN 7-112-03349-7/TU・2590（8493）
國內版定價：350 圓

版 權 所 有　翻 印 必 究

圖書在版編目（CIP）數據

　　中國現代美術全集：建築藝術　3／《中國現代美術全集》編輯委員會編；鄒德儂　主編．—北京：中國建築工業出版社,1997
　　ISBN 7-112-03349-7

　　Ⅰ．中…Ⅱ．①中…②鄒…Ⅲ．①藝術－作品綜合集－中國－現代②建築藝術－作品集－中國－現代Ⅳ.J121

中國版本圖書館CIP數據核字（97）第22439號